THE NEXT STAGE 2

T

INTERVIEWS WITH
YOUNG DESIGN
TALENTS

香港新生代平面設計師訪談 ⊕ 杜翰煬 著

BY
LEUMAS TO

N S₂

GRAPHIC DESIGN

Commercial/Branding
Art/Cultural
Pop Cultural
Publishing/Printing

TNS2

目錄

序一

半個世紀的設計之旅

我出生於一九六〇年代的香港，一個中西文化交融的時代，我在其中追尋着對設計的熱愛。從小時候陪嫲嫲到她朋友家，到喜歡上 The Beatles、The Rolling Stones 及很多外國樂隊，這段成長的過程豐富了我的視野，並啟發了我對設計的興趣。當時，我仍是一名中學生，放學後兼職在攝影室做印刷正稿的工作，晚上則報讀當時校舍在銅鑼灣登龍街的大一設計學院。我的同學大多都在設計相關行業工作，而這段時間也是一九七〇年代設計行業蓬勃發展的初期。對於仍然是中學生的我來說，在大一設計學院所學所見，遠超出其他一切。

我非常幸運能早早確定自己對設計行業的興趣，因此在學習和工作期間，我一直以如何做好設計為目標。畢業後，我進入了德國設計公司 GRAPHO，同時於晚間修讀香港理工學院插圖課程。作為一個新手，那裏給了我在傳統和基本平面設計方面打好基礎的機會。之後，我先後加入兩間著名的 4As 廣告公司—— Leo Burnett 和 Ted Bates。在一九八一至九〇年的十年間，我經歷了茁壯成長的階段。廣告公司的工作讓我接觸到不同客戶，並經常與來自不同國家的同事和上司交流，讓我更關注外國的設計潮流和風格。從六〇至九〇年代的數十年間，設計風格、紙張、色彩運用，以及印刷加工技術都處於頂峰。因此，我對於設計、插畫、紙張和印刷等各個方面都有着堅持和追求。

現時，我的設計公司已經成立超過三十年了，我也同時在香港設計師協會（HKDA）擔任不同崗位超過十數年。回顧漫長的設計生涯，我認為最幸運的是在不同階段遇到了設計上的啓蒙老師。在香港設計師

協會的多項活動中，我結識了許多外國設計師，同時也有機會與年輕一輩交流，讓我的設計工作更加豐富多彩，其中的經歷無法用言語來形容。

現在的新生代設計師擅長使用 Motion Graphic、社交媒體、數字技術和人工智能作為設計工作的基礎。大家對於搶眼球和視覺效果的處理手法有着不同偏好。當然，這些變化與社會經濟的發展密切相關。然而，我仍然希望傳統的設計手法能夠得到保存，並與新生代設計師的創新意念擦出火花，讓設計領域呈現出更多元化、百花齊放的面貌。

我相信這本書將帶領讀者了解受訪設計師對設計的熱情和追求。無論你是對設計行業感興趣的學生、新手設計師，還是經驗豐富的專業人士，我相信這本書都能為你帶來啟發。

讓我們一起展開這段設計之旅，探索設計的魅力和無限可能！

陳超宏（Eric Chan）
Eric Chan Design Co. Ltd. 設計總監

序二

一趟持續進行的求知之旅

認識 Leumas 是透過他的繪本創作開始，加上他在全職工作以外不時積極策劃展覽、獨立繪本、書展擺攤，還有在達明演唱會必定見到他的身影。即使明知他「百足咁多爪」，幾年前得知他投入寫「進念人」並付梓成書，還是有點驚奇他對於一代藝團的好奇八卦之心，能夠轉化成挖掘台前幕後成員心路歷程的對話和記錄。雖然他不是文化研究學者，也非「圈內人」，但通過「素人」的角度去探索和發問，卻填補和解構了一段已逐漸不為人知的文化歷史，讓讀者按圖索驥，重新了解香港流行文化的前世今生。

《進念人人人》之後，Leumas 繼續八卦，這次他的觸角延伸到「新生代」平面設計師。採集平面設計界的人和事，更貼近他的本業，也反映了他不甘單純在產業鏈創作和輸出，而是有一份為自己的本業找出個所以然的決心。

行內人寫本行向來一言難盡，何況（香港）平面設計界一直流傳着一句頗難聽的說話：「讀唔成書先去讀／做設計」。幾十年來，這句話像魔咒一樣「祝福」着這個行業，一是「識做唔識寫」，視覺溝通者不善於以其他非視覺媒介（例如文字）表達意念；二來，根據個人觀察，平面設計從業員大多較低調寡言，及因受訓出身自不同「師父」而避免公開評論行家作品（在網上化身鍵盤戰士時除外）；第三，社交媒體興起，行內 Gossip（閒言閒語）浮上網，令外界對設計工業的認識只限於為消費市場和客戶服務的「一盤生意」，而比較純粹談設計的文化價值、歷史、意念與技術的交流更見少有（或趨向地下

化）。故此像 Leumas 這類非就讀平面設計但進入了該行業的人，很難得願意投入工餘時間和心力，為這個與大眾日常生活息息相關，但充滿謎團與誤解的圈子重新拼湊片段，揭開行業的面紗。

這個平面設計師訪談系列，特別聚焦於一九七〇至九〇年代出生的設計師，反映所謂「大師」冒起之後的一代，選擇兩條不同的事業路向：有些師從工作室一段時間後自立門戶，延續「師父」的設計語言和創意命脈；另一方面，設計電腦化以及桌面出版（Desktop Publishing）自一九九〇年代末日漸普及，不少初畢業者選擇獨立執業，爭取更大的創作空間和自主。Leumas 對這一代設計師的介入，打開了一個個話匣子，從小時候的玩意到求學尋路的掙扎，甚至在工作室打工的軼事，無所不談。或許大家都經歷過許多，直到如今，終於有暢所欲言的對象和機會。作為設計圈的一名旁觀者，亦喜見各位能夠藉此訪談坦誠分享，通過回顧自身的歷程，為行業留下點點註腳。

Leumas 這趟求知之旅，是一場自我探索，亦為同行者打開溝通之門，期待未來有更開放、基於專業經驗的交流，為香港設計文化繼續努力！

陳朗晴（Sunnie Chan）

自由策展人

前言

① 什麼是平面設計／視覺傳達設計？

在學術角度，平面設計（Graphic Design）/ 視覺傳達設計（Visual Communication Design）的定義是什麼？

根據加拿大阿爾伯塔大學（University of Alberta）藝術與設計系榮譽教授 Jorge Frascara 在《傳達設計》（Communication Design，二〇〇四）一書中表示：「今時今日要作出定義的話，我認為『視覺傳達設計』作為一種活動，包括了構思、策劃、設計和呈現視覺傳達的過程。透過業界運作，旨在向指定群體傳遞特定信息，並對公眾的認知、態度或行為產生預期的影響。*」那麼，在實際操作上，平面設計 / 視覺傳達設計是怎樣產生的？以我從工作經驗的認知，無論對象是公眾、指定受眾或機構內部高層，每個宣傳或設計項目先要有清晰的 Briefing（簡報），讓設計團隊和客戶代表 / 代理商 / 機構內部人員擁有共同目標，繼而透過團隊的專業分析、參考素材、設計稿件和相關詮釋，逐步讓作品達到預期效果。

② 香港平面設計行業

然而，凡事並非如此簡單，相信不少設計師都遇過客戶代表 / 代理商不清楚項目決策人的想法下，提出各種主觀意見，經歷多個回合的猜猜度度、兜兜轉轉，才能把各單位的「同步率」拉近。有時候，設計師的角色就如設計程式操作員，處於被動的位置。「Logo 拉大一些 / 照片拉大一些 / 文字拉大一些 / 版面不夠豐富 / 顏色不夠繽紛 / 字型不夠清楚」這些都是設計師耳熟能詳的客戶 / 上司意見，相信還有更多超乎想像的例子，足以輯錄成書。在這種情況下，設計作品大多淪

為「四不像」。二〇一九年，社交媒體出現了「香港做設計慘過食屎協會」專頁，分享行內各種辛酸見聞，引起不少年輕設計師的共鳴。這讓我想起十多年前修讀設計課程的時候，那位系主任坦誠地告訴我們，她不會建議親戚朋友的子女修讀設計。至今，我仍未參透到那是一個笑話，還是苦口婆心的忠告。

我對於「做設計慘過食屎」表示理解但不敢苟同，當你的人生閱歷愈來愈廣，會發現許多問題由多種因素形成，包括城市發展歷史、企業架構、大眾美學素養、設計專業認受性等。我認為香港有不少出色的平面設計師，但由於進入這個行業的門檻極低，任何懂得運用設計軟件的人都能夠擔任設計工作。市場上充斥着欠缺專業知識和技巧的設計師，與及缺乏美學和設計判斷能力的客戶／上司，導致作品質素參差。這或許說明了為什麼律師、工程師、會計師等的專業認受性往往比設計師高得多。路人甲乙丙丁從不會向律師、工程師給予意見，卻習慣對設計圖指手劃腳，皆因非設計出身的人會視平面設計為裝飾工序，而審美卻很主觀，不能透過公式計算出來。另一方面，擁有較高審美和設計能力也不代表能夠成為出色的平面設計師，還需具備一定的觀察能力、分析能力、溝通能力、執行能力等，加上天時地利人和的客觀條件，例如遇上明白事理的客戶／上司、充足的資源和時間、各方面的配合等。

③ **如何推動社會了解平面設計？**

不少設計師均指大眾教育是問題核心，如果我們不是教育局局長或院校董事局成員，又可以怎樣推動社會了解平面設計？

凡事總有不同的介入方式，民間可以有民間做法，例如書籍出版、分享活動、設計展覽、電視節目、社交媒體帖文、Podcast、YouTube 影片等，儘管有機會吃力不討好，但總比為了網絡流量而發表前文後理欠奉的對比圖（暗指抄襲）或私怨式帖文好，至少沒有推波助瀾令設

計評論停留於「食花生」層面。當然，這些擁有強大網絡影響力的 KOL 也有認真分享的時候，可是粉絲們不領情，反映大部分粉絲只為「食花生」而來，而非追求學術知識或抱持客觀態度作討論。

④ 為什麼是「新生代」？

「新生代」這個詞彙讓部分受訪設計師覺得糾結，明明已經三四十歲，還被稱為「新生代」？我嘗試說明一下當初對「新生代」的構思，是源於坊間對香港平面設計師的記載不多，十多年來只有幾位前輩級設計大師積極發表著作，講述自己多年來的設計作品和理念。而近年最活躍的中生代及新生代設計師，他們的作品及短篇訪問卻流散於網絡洪流中，甚至早已「Error 404」。因此，這二十四位受訪設計師（包括《The Next Stage——香港新生代平面設計師訪談》及本書）親身分享自己的成長歷程和作品解讀，相信能夠為讀者帶來嶄新的啟示。

同時，「新生代」象徵着「沒有大台的年代」。由七十後的中生代平面設計師開始，規模較小的設計工作室應運而生，但同樣能夠應付規模較大的設計項目，這是八九十年代與千禧年代的分水嶺。而七十至九十後平面設計師的經營模式和生活體驗大概反映了這一代設計師的面貌。我相信千禧年代出生的平面設計師，未來又會開拓出截然不同的發展模式，大家拭目以待。

To propose a working definition for now, I would say that visual communication design, seen as an activity, is the process of conceiving, programming, projecting, and realizing visual communications that are usually produced through industrial means and are aimed at broadcasting specific messages to specific sectors of the public. This is done with a view toward having an impact on the public's knowledge, attitudes, or behavior in an intended direction.

Jorge Frascara, *Communication Design*

*《傳達設計》原文

GRAPHIC DESIGN

平面設計╱商業╱品牌

COMMERCIAL
BRANDING

1

陸國賢

東方美學的內涵和變奏

● 一九七九年生於香港，畢業於觀塘職業訓練中心，曾任職 archetype:interactive。● 二〇〇八年創辦 Sixstation Workshop。● 二〇一一年起以視覺藝術家身份參與多個內地創作項目。● 二〇一五年獲《透視》（Perspective）雜誌選為「亞洲四十驕子」。● 作品獲多個獎項，包括德國紅點設計大獎（Red Dot Design Award）、DFA 亞洲最具影響力設計獎（DFA Design for Asia Awards）、金點設計獎（Golden Pin Design Award）等。

BENNY LUK

TNS2 IN C/B/

THE NEXT STAGE 2

1.1

近年，漢字設計於兩岸四地設計界掀起了熱潮，愈來愈多年輕設計師探討和涉獵相關設計。談起漢字設計，不得不提被中國內地網民譽為「中國潮流字型先鋒」的陸國賢。早於千禧年代，他已用心鑽研，透過現代設計美學呈現漢字作品，為傳統東方元素注入時尚感。

二〇〇一年，中國正式加入世界貿易組織（WTO）。二十年之間，國內生產總值（GDP）增長了八倍，成為全球第二大經濟體。陸國賢亦受惠於內地商業及文化項目迅速發展，以嶄新的東方美學回應客戶對現代設計的渴求。某程度上，他的設計風格傳承了香港中西融會的文化特質，結合西方簡約美學和東方神韻，並以字體設計為載體，將視覺創作提升為貼地的文化感官體驗。

拆解、重組和混合 /

陸國賢出生於小康之家，童年在深水埗成長，父親和兄弟們合作經營珠寶生意。轉眼間，業務發展得有聲有色，他隨家人搬到紅磡居住，家境亦變得愈來愈富裕。「隨着家庭環境變遷，我的小學、中學各階段曾就讀三間學校，有直資也有私校，從小就接觸到來自不同階層的朋友。當時，我喜歡把《變形金剛》中的狂派和博派機械人拆解，並重新裝嵌成全新角色，甚至混合 LEGO 及《聖鬥士星矢》模型組件。」

由於家人不容許他看漫畫，陸國賢只好珍惜到表哥家裏的機會，細味各式各樣的日本及本地漫畫作品，並於某些舊式報紙檔，兌換代幣玩賭博遊戲機，以換取漫畫家馬榮成創作的《天下》漫畫，作為自己的精神食糧。

機緣巧合修讀設計 /

上世紀九十年代，出國旅遊是一件奢侈的事情，但陸國賢早就習以為常，經常跟家人前往歐洲、北美洲、東南亞等不同城市，漸漸地擴闊了自己的視野。「初中階段，媽媽去法國旅遊，認識了一位藝術系畢業的香港導遊，言談之間，那位導遊得知我對繪畫有興趣，就推薦了一間畫室，間接令我有機會在課餘學習畫畫，奠定了技巧上的基礎。」

到了中四的時候，陸國賢在教會認識了一位義務導師，碰巧就是那位導遊，他當時轉了行，在觀塘職業訓練中心（KTVTC）擔任設計系老師。「我的中學成績欠佳，未有完成預科課程，就順理成章報讀了觀塘職業訓練中心的設計及攝影課程。它是一所職業先修學校，主要訓練實用技能，幫助讀書成績不好的學生掌握一技之長。課程包括基礎設計理論、繪畫和其他基本課堂，對於塑膠彩、水彩、炭筆、木顏色的應用有更多了解，加強了自己的觀察力。」然而，陸國賢對攝影科的興趣欠奉，相關課堂一律曠課。適逢互聯網的發展逐步普及，他對電腦軟件感興趣，會到黃金電腦商場買書自學 3D 繪圖軟件，拉上補下，整體成績才僅僅合格。

陸國賢早期創作的數碼插畫作品

電視台實習工作 /

九十年代末，受到當時流行的 Oasis、Radiohead、Blur 等英國搖滾樂隊的影響，陸國賢跟同學們組過樂隊，也很留意專門播放外國音樂短片的 MTV 音樂頻道。「畢業前，得知無綫電視（TVB）招聘 Video Graphic Trainee，於是前往應徵，展開了三個月實習期。這份工作主要為一些綜藝及資訊節目製作圖表，例如《都市閒情》邀請中醫師介紹健康資訊，畫面上出現的中藥藥材表；《勁歌金曲》每周金曲榜等。坦白說就是觀眾不會在意的圖像。此外，我們還要透過傳統植字機輸入畫面上的字幕。」

由於成為全職 Video Graphic Designer 需要跟電視台簽約兩年，陸國賢未有選擇簽約，也未有跟隨其他堂兄弟從事家族珠寶生意，而是繼續發掘自己在設計行業的位置。後來，陸國賢於長沙灣一間小型針織廠擔任設計師，負責旗下高爾夫球用品店的品牌形象、網頁設計和店舖室內設計，並運用了自學的 3D 繪圖技巧。

archetype:interactive/

在工餘時間，陸國賢向另一位設計師同事請教網頁製作技巧，學習以 Flash 軟件建立個人網頁。他把設計作品上載，也會瀏覽其他設計師的網頁，並透過留言版互相交流，從而認識了平面設計師胡兆昌（John Wu）。「我離開了之前的工作崗位，碰巧 John Wu 正想聘請設計師，就促成了雙方的合作。當時，他仍是一名 Freelance Designer，於上環的家中工作。二

○○一年，正值 Rave Party（狂野派對）盛行的年代，John Wu 承接了不少夜店相關的設計項目，例如酒類品牌廣告、派對活動和音樂會宣傳等。另外，我們也為 now.com 的網劇設計宣傳用的 Web Banner（網頁橫額廣告）。當中最難忘的項目是為尹光設計《少理阿爸》唱片封套，刻意模仿李小龍的經典造型。這首歌在全港 Disco 熱播，風頭一時無兩！」

年輕時的黃樹強（左）及陸國賢

胡兆昌鍾情於收藏各式各樣的英文字款，也喜歡到住所附近的摩羅街搜羅古物。隨着業務拓展，胡兆昌正式成立設計工作室 archetype:interactive，租用了一個共用辦公室，並先後聘請黃樹強（Kenji Wong）、吳培燊（Wesley Ng）擔任平面設計師。陸國賢表示胡兆昌開拓了他對設計的世界觀。「我們幾個也不是學院派出身，但對設計充滿熱誠，John Wu 向我們灌輸了很多設計知識，也會一起討論和研究字體。在辦公室經常接觸到不同外籍人士，包括攝影師、調酒師等。當年，中上環一帶的創意單位每年舉辦工作室開放日，archetype:interactive 於設計圈的名氣亦不斷提升。」

自身文化和設計的關係 /

二○○四年，陸國賢轉為 Freelance Designer，透過網絡吸引了海外客戶和廣告公司的垂青。當中接過一些有趣的項目，包括為美國庫存圖片網頁製作不同題材的 Vector Art（向量圖像）；受英國廣告公司委托，設計一個南非旅客資訊網頁；為新加坡的樂隊設計形象；獲 MTV 音樂頻道邀請創作十秒的 Logo Teaser 等。他表示互聯網發展為他帶來不少工作機會，打破地域限制。另外，陸國賢也是一位數碼插畫師（Digital Illustrator），為英國設計雜誌 *Computer Arts* 繪畫封面及內文插畫，並參與多個商業插畫項目。

陸國賢有感本地設計師普遍崇尚日本及西方文化，為免影響設計美感，而避免使用中文字體排版；亦留意到外國設計師的出色作品，往往受出生地的文化元素影響，促使他反思自身文化和設計的關係。「我認為香港文化特點在於外來文化滲透的變奏，具包容度、多元化的特質，例如茶餐廳點餐特質——多重混搭變奏，同時提供西式雜扒飯、中式蒸飯；常餐可以選擇煎蛋、太陽蛋或炒蛋；多士可以選擇烘底、飛邊等。當年，沒有太多設計師着眼於中文字體設計，我就用逆向思維，在網上找來一款英文字體，根據它的形態轉化成具現代感又耐看的中文字體，名為『六藝視界』（後來一直調整細節，稱為「糅體」），總共有超過一百個字，成為了自己的特色作品。」

六藝 /

為了接洽更具規模的項目，讓客戶建立更大信心，陸國賢在二〇〇八年成立設計工作室六藝設計廊（Sixstation Workshop），於紅磡租用了四百呎的辦公室，其後聘請了第一位設計師關祖堯（Joe Kwan）。「六藝」意指六感的藝術，從六種感官蛻變而成的美感體驗。工作室從未有刻意定位，服務過超過二十個行業，大部分屬於商業客戶。他認為商業項目跟銷售業績有關，創意上的自由度較低，但如果能夠透過設計提升客戶形象和業績，滿足感則遠超完成後會獲讚賞的藝術及文化項目。

六藝在每個階段也有不同類型的重點客戶，最初幾年什麼項目也做。二〇一二至二〇一六年間，團隊跟楊大偉創辦的社會企業 Green Monday 緊密合作，後者旨在建構全球性的「未來食物」（Future Food）生態系統，以應對氣候變化、食物安全及供應不穩定、毀滅性環境破壞、健康和動物福利等問題，鼓勵個人、社區和企業邁向可持續、健康和正念的生活方式。

Sixstation Workshop 的工作
室裝潢帶有恬靜沉穩的禪意

二〇一六年起，六藝承接不少地產商的設計項目，包括商場印刷品、活動宣傳等，這些項目帶來可觀收入，團隊需要聘請更多設計師和項目專員。陸國賢指這些項目或許是設計師眼中的「Dirty Work」（吃力不討好的工作），但能夠將完成品從三十分提升至五六十分，總算為推動大眾市場美學作出貢獻。後來，香港貿易發展局（HKTDC）的品牌及活動宣傳也是他涉獵較多的商業項目。到了二〇一七年，團隊開始接觸內地的設計項目，高峰時期更佔據工作室百分之六十的收入來源。

涉足內地市場 /

早於二〇〇七年，李永銓（Tommy Li）邀請了十五位香港年輕設計師，前往內地參與「七〇八〇香港新生代設計人展及內地互動展」，先後到訪杭州、長沙、上海、成都及深圳，與內地設計師交流，陸國賢是其中一員。「當年，全國都期待北京奧運的來臨，大城市愈來愈富裕，市場尋求新衝擊，希望能夠跟世界接軌。我亦開始以 Graphic Artist（視覺藝術家）的身份進入內地市場，跟上海的廣告公司（例如 Wieden+Kennedy Shanghai）合作，感覺有新鮮感，發揮空間也頗大；並受惠於國際品牌相繼開拓內地市場，衍生了不少商業和藝術聯乘的創作項目，美國運動品牌 Converse 就是其中一個例子。」

Converse 於二〇一一年策劃名為 Off Canvas（帆布外）的字體設計展，邀請了六位來自世界各地的視覺藝術家參與，包括英國平面設計師 Neville Brody 及街頭藝術家 Ben Eine、荷蘭塗鴉藝術家 Niels Shoe Meulman、內地設計師應永會（Ying Yong Hui）及楊一兵（Nod Young），以及陸國賢。藝術家獲分配不同地區的戶外展場，並於一年一度的「北京國際設計周」期間展出。「這次參展的經驗難忘，品牌為每位藝術家安排了五星級酒店住宿、拍攝團隊、私人專車和司機，我可以隨意穿梭北京每條大街小巷，除了獲贈限量版球鞋，還得到不錯的日常費用，彷彿是娛樂圈藝人的待遇。我認為那個階段的內地市場正追求把中華傳統文化現代化、國際化，從而建立文化自信和身份認同。」

陸國賢的作品被安排於西城區金融街中央廣場外展示，該區集合了國家級銀行總行和金融機構總部。「Converse 象徵着時尚街頭文化，我嘗試思考它和金融區之間的關聯。滑板是街頭文化的縮影，代表自由、獨立和打破常規，包括 Ollie（豚跳）、Kickflip（翻板）、Drop In（下板）等多種招式，需要長時間練習，經歷多次失敗的過程；而金融市場推動經濟發展，帶來進步和穩定，同樣會起起伏伏，有順勢，也有逆勢。因此，我決定作品《順／逆》以『順』和『逆』作為主體，兩個字背向排列，分別將筆劃解構成五個層面，營造 Optical Illusion（錯覺）效果的立體裝置，參觀者站於正面才能夠看到完整的字體。」陸國賢表示作品有如公共藝術品，可以接觸上班族和居民，也讚歎品牌毫不吝嗇高昂的製作費用，為了一件作品租用大型的電影道具片場及安裝工具，相當尊重藝術家的創作概念。

品牌租用大型的電影道具片場，予陸國賢有足夠空間進行製作。

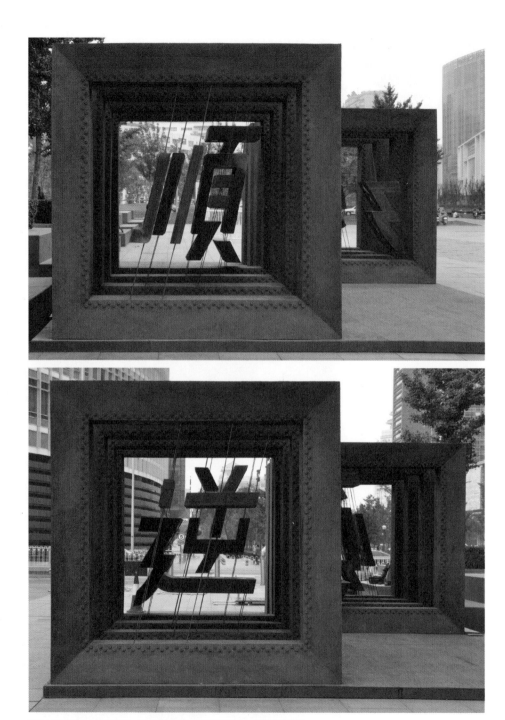

《順／逆》兩個字背向排列，分別將筆劃解構成五個層面，營造錯位效果。

商品、旗艦店到大型活動 /

早於二〇〇五年，陸國賢為 *Computer Arts* 等海外設計雜誌繪畫封面和內文插畫，被運動品牌 Nike China 賞識，邀請他創作 T 裇插圖，嘗試於插圖中融入中文字的元素，商品於市場上得到不錯的成績。二〇一二年，透過廣告公司 McCann Hong Kong 穿針引線，陸國賢參與了 Nike Hong Kong 策劃的「MvsW 狂奔派鬥」宣傳視覺設計。所謂的「MvsW」是一場男女之間的跑步比賽，比較男性和女性的累計跑步距離和時間，為跑手們建立用於較量和分享統計數據的平台。宣傳上，男派和女派分別由林海峰、徐濠縈領軍，帶領一眾藝人、精英運動員及 Nike+ Run Club 成員參與，以跑步分出高下。

翌年，Nike 廣州旗艦店開幕，其中一層以街頭籃球場為主題，客戶邀請了陸國賢創作一系列的中文字體設計，作為空間裝飾。設計靈感源於廣東話口語的籃球術語，包括跟場（Come Knock Us Out）、單擋（Pick & Roll）、拆你屋（Alley Oop）等，充滿特色的特製字體，配合糜爛的印刷質感，再以 Wheatpaste 的街頭藝術手法呈現——將字體設計影印於海報上，背面塗上稀釋白膠漿後貼到牆上。每張海報都表現了強烈的街頭文化風格，令喜愛街頭籃球的消費者產生共鳴。同年，Nike 於全球發起「Own The Night」活動，不定期舉行各類型的黑夜運動會，將不同地區的運動愛好者聚集於一起，共同參與和比拼，範疇包括跑步、籃球、足球和女生運動。在北京，「Own The Night」活動規模龐大，猶如一場小型奧運，不同城區的參賽者各自為自己代表的地區爭取佳績。陸國賢細心觀察四大主城區的建築和文化特色，巧妙地把這些元素抽象結合於富現代感的中文字體設計中。例如「西城」側重於名勝古蹟；「海淀」屬於經濟發達地區；「東城」是故宮所在地；「朝陽」則是對外事務和重點旅遊區，國家體育場（鳥巢）的所在地。「西城區的建築風格高聳雄偉，呈現了強烈的共產主義意識形態；海淀區強調科研力量，設計上參考了電路板的感覺；東城區充滿着優雅的東方氣息；朝陽區比較年輕，富有潮流文化氛圍。」

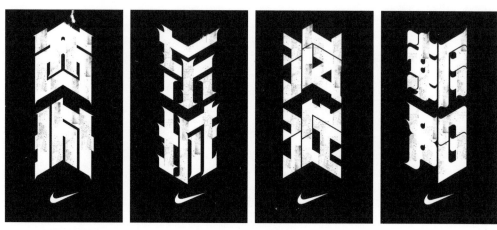

北京四大主城區的建築和文化特色融入於「Own The Night」的中文字體設計中

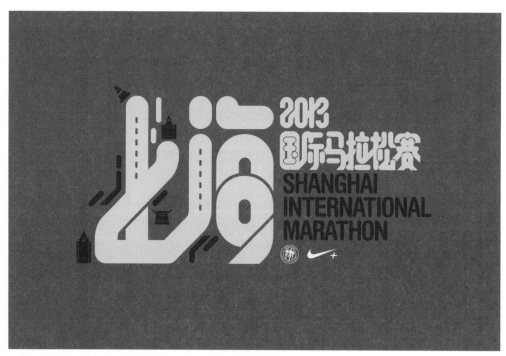

上海國際馬拉松的字體設計充分表現活力、年輕、全民參與運動盛事的形象。

追求可讀性和視覺思維 /

接下來，陸國賢和團隊主理了由 Nike 作為主要贊助商的上海國際馬拉松（二〇一三）主視覺設計，將跑道轉化成「上海國際馬拉松賽」及「We Run SH」等特製字體，形象化了馬拉松賽事路線曲折，為參加者帶來富挑戰性的獨特體驗。字體設計充分表現活力、年輕、全民參與運動盛事的形象。同類項目還有二〇一七年的「耐克少兒跑」（Nike Kids Run）——由上海馬拉松組委會與 Nike 合作，專門為兒童和家庭而設的親子賽事。另外，陸國賢受 Nike 委託設計中國超級足球聯賽系列宣傳廣告，強調視覺衝擊，畫面捕捉了當時幾隊爭標分子，包括廣州恒大（後改稱廣州隊）、北京國安、上海申花等球星比賽時的神情和動態，配合強而有力的中文字體，作品比中超官方宣傳形象吸引得多。「經過多年研究和實踐，我對特製中文字體的標準是追求可讀性和視覺衝擊，概念不外乎圖像化、風格化、擬人化，不會執著於理論層面或學術上的嚴謹思維。我從來沒有正式修讀字體設計，主要靠日常觀察日本漢字設計，吸收不同的表現形式。客觀來說，簡體中文的筆劃簡化，容易轉化成有特色的造型。雖然它本身的結構和形態比較老土，但只要掌握改變形態的技巧，一樣可以造出如同日本漢字的美感。我把字體設計視為圖像創作，多於製作字體。」

陸國賢先後參與過 Nike 香港、中國內地及亞太區的宣傳項目，各個地區的負責團隊都不一樣，但每次合作過程都相當順利，作品亦達到符合國際水平的完成度。「我認為重點是要透徹了解品牌核心價值。以 Nike 為例，其品牌具有非常清晰的品牌理念和形象：Straightforward（直率、坦誠）、Dynamic（動態）、Technology（科技）等抽象觀念。而我的工作就是透過設計呈現品牌價值和適當的在地化，令該區的消費群眾產生共鳴，加強對品牌的忠誠度。我認為香港設計師的成長背景和生活習慣，促使我們較了解外國人的思維，更懂得把東方和西方、傳統和現代的元素結合，這方面比起內地設計師有更大優勢。」

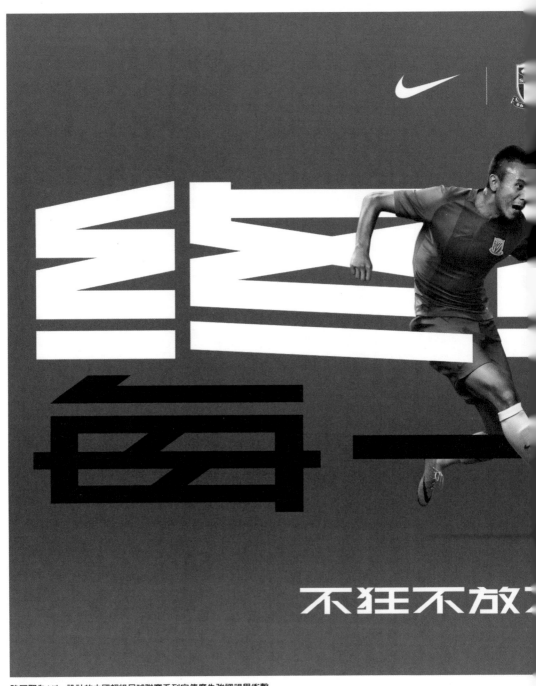

陸國賢為 Nike 設計的中國超級足球聯賽系列宣傳廣告強調視覺衝擊

中文字體風潮 /

提起中文字體，陸國賢早期自發創作的《滿江紅》及《人生數字，數字人生》海報堪稱經典之作，獨特的字體設計和編排，為中國傳統詞作帶來全新演繹。《滿江紅》流傳是宋代將領岳飛的詞作，抒寫他對中原淪陷的悲憤，以及對朝廷的赤膽忠心。當年，陸國賢創作的《滿江紅》海報被內地網民喻為引領中國字體風潮，是現代漢字設計的先鋒，融合了東方意蘊和潮流特質。二〇一〇年，香港設計中心（HKDC）策劃的「書法‧設計」海報及創作展覽，邀請不同設計師以「無中生有」為題進行創作。陸國賢分別以《無中生有》及《虛實共生》設計了兩幅海報作品，首次於字體設計中加入流動、揮灑的墨水效果，及中國山水畫的枝葉細節。「大眾一般可以透過建築和語言理解一個地方的文化，而字體設計就是那個地方的視覺語言，包含對事物的內在發掘，為觀賞者提供貼地的文化感官體驗。」

二〇二二年，藝術推廣辦事處（APO）與香港設計師協會（HKDA）合辦「創 >< 藝互聯」大灣區藝術展覽，邀請了十二位香港設計師及藝術家聯乘合作，於深圳、廣州、佛山及東莞舉行六場獨立展覽。陸國賢與書法家徐沛之合作的「渡可道」被安排在佛山和美術館展出，雙方按照電影《一代宗師》中提到習武之人的三重境界──「見自己」、「見天地」、「見眾生」進行創作。在「見眾生」部分，陸國賢創作了三件藝術裝置《眾生三相》，分別代表生存、生活、生命：《存》呈現植物於城市夾縫中求存；《活》指活於一角，是為最舒適、安穩的狀態；《命》指命於方向，意象上由「人」和「｜」組成代表方向的箭嘴。這套裝置作品彷彿是《無中生有》及《虛實共生》的進化版，由平面演進到立體裝置。

《滿江紅》海報被內地網民喻為引領中國字體風潮，融合了東方意蘊和潮流特質。

CREATIO
EX
NIHILO

LATIN
PHRASE

CREATION
OUT OF NOTHING

VIA
NEGATIVA

IS A THEOLOGY THAT
ATTEMPTS TO DESCRIBE GOD

ONE AND DESIGN
EXHIBITION

THE DIVINE GOOD,
BY NEGATION

TO SPEAK ONLY IN TERMS OF WHAT MAY NOT BE SAID
ABOUT THE PERFECT GOODNESS THAT IS GOD

WU ZHONG
SHENG YOU

DESIGNED BY
GEKTAESUS

《無中生有》

NIZAAM
AL
LAHOOT

ARABIC
PHRASE

NEITHER EXISTENCE
NOR NONEXISTENCE

VIA
NEGATIVA

IS A THEOLOGY THAT
ATTEMPTS TO DESCRIBE GOD

THE DIVINE GOOD,
IN NEGATION

TO SPEAK ONLY IN TERMS OF WHAT MAY NOT BE SAID
ABOUT THE PERFECT GOODNESS THAT IS GOD

ONE AND DESIGN
EXHIBITION

XU SHI
GONG SHENG

DESIGNED BY
SERIFATION

藝術、文學及生命教育 /

二〇一八年，陸國賢獲饒宗頤文化館邀請，為其舉辦的西遊・生命之旅「心渡遊」擔任策劃及設計工作，活動包括裝置藝術展覽、創意工作坊及講座。「客戶團隊知道我較熟悉中國文化，於是聯絡洽談是次合作，他們提出引用《西遊記》故事去講生命教育，並融入藝術和文學元素。這個項目讓我有機會從活動命名、展覽策劃、宣傳品設計、展品構思到場地編排，完整地參與整個項目。『心渡遊』寓意從心出發，將展覽遊歷比作撐船渡岸，帶領觀眾走入中國四大名著之一的《西遊記》。內容結合藝術、文學及生命教育，讓參加者學習《西遊記》中不同角色的正面生命態度，逐步嘗試欣賞自己的生命；並以嶄新角度欣賞中國古典文學，了解中國傳統文化。『渡』有雙重意思：遊歷和導讀，展覽內容透過唐僧、孫悟空、豬八戒、沙僧的故事發展，講述四師徒也不是完美，都有缺點，而大家可以透過改變，把負面東西轉化成正面，當中包含了心理學的成分。現場展品都是我和團隊一手包辦，當中百分之三十為文字，每段約三至四百字的文字節錄；百分之七十為圖像，全部圖像都以字體設計的角度，將文字以故事化呈現，屏棄了傳統的連環圖表達方式，對觀眾來說有更多新鮮感。」

這個項目為陸國賢帶來了商業作品以外的肯定，獲得 DFA 亞洲最具影響力設計獎金獎、金點設計獎、臺灣國際平面設計獎（TiGDA Award）活動識別銅獎。「這次展覽的參觀人士以中年人和長者為主，未能吸引太多年輕人到訪，但總算是別具意義的社會項目，也是一次嶄新的文字設計與文學呈現形式。」

裸埋力爭

STRIVING
IN WHAT'S
RIGHT

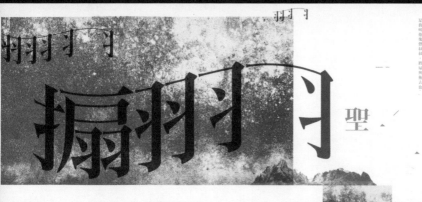

芭蕉扇之爭

PLANTAIN
FAN WAR

聖

陸國賢將文字以故事化呈現，摒棄傳統的連環圖表達方式。

明辨
虛實

菩薩道：「悟淨，不要賴人，悟空到此，今已四日，我更不曾放他回去，他哪裡有另請唐僧，自去取經之意？」沙僧道：「如今水簾洞有一個孫行者，怎敢欺誑？」菩薩道：「既如此，你休發急，教悟空與你同去花果山看看。是真難滅，是假易除，到那裡自見分曉。」

這大聖聞言，即與沙僧辭了菩薩。這一去，到那：花果山前分皂白，水簾洞口辨真邪。

畢竟不知如何分辨，且聽下回分解。

T E L L T H E F A L S E

F R O M T H E R E A L

ENDLESS HATE

女子無夫身無主。我的性命，卻此兒被這猢猻害了。

與他結義。」

偷教剖出門，就欲那猢猻。他忍著疼，喝我就禮禮，說大王曾「混本去，昨日到這裡剖扇子，我因他害孩兒之故，

大聖聽得，故意發怒，罵道：「這潑賤幾時過去了？」羅剎道：

設計師的市場觸覺 /

陸國賢認為成功的品牌形象或商品設計往往能夠歷久不衰，例如石漢瑞（Henry Steiner）設計的滙豐銀行品牌形象、靳埭強（Kan Tai Keung）設計的中國銀行品牌形象、劉小康（Freeman Lau）設計的屈臣氏蒸餾水樽等。出色的商業設計師，除了設計能力外，更重要的是具備市場觸覺，了解經濟發展的方向。「以 Tommy Li 為例，九十年代適逢電訊業步入黃金時代，他為香港電訊旗下的 One2free 及 1010 設計品牌形象；二〇〇〇年代主打飲食及零售品牌項目，包括滿記甜品、女性內衣品牌 bla bla bra 等；後來亦捉緊內地高消費市場的發展需求，為不同的茶葉、鐘錶品牌進行品牌革新（Rebranding）。再者，他的知識豐富、見識廣博，能夠讓客戶感受到他對市場趨勢的見解，同聲同氣。這是年輕設計師們的盲點，他們單純用設計角度思考，過於着重個人喜好。」

曾跟自己共事的吳培樂和關祖堯都是陸國賢心目中具備市場觸覺的年輕設計師。「國際知名的手機配件品牌 CASETiFY 面世時，大家都以為是外國品牌，怎料到是香港人創辦，現時全球員工超過五百人，產品銷售往逾百個國家。Wesley Ng 的成功，反映了他的市場觸覺，看到訂製個人化手機殼的龐大商機，並善用社交媒體和名人效應令品牌蜚聲國際。另外，Joe Kwan 主理的手錶品牌 Anicorn Watches 亦發展得有聲有色，他曾指設計師不應再被動地等客戶 Brief（指示），而是要自己為自己做 Brief。加上，他自稱『設計界瓊姐』，經常於社交媒體上發表嬉笑怒罵的『每日一屌』，但同時又會分享自己很認真的設計作品，非常聰明。反之，本地家居用品品牌『住好啲』的市場策略集中於『消費』本土文化和懷舊風格，這類商品容易過氣，最多只能被視為一般的遊客手信。」

無
盡
的
仇
恨

「六藝」的新詮釋 /

在設計界打滾了超過二十年，作為前輩大師和年輕設計師之間的中生代，陸國賢深明生存之道。「我覺得年輕設計師要突圍、要賺錢愈來愈不容易，尤其本身沒有足夠資本，最多只能『打份工』。所謂的資本泛指設計師的家境是否富裕；是否『名門出身』——跟隨過一些設計大師並得到賞識；人際網絡是否足夠為你帶來工作；設計獎項除了令設計圈認識你，又是否能夠吸引客戶？基本上，大部分於行業內有成績的設計師，都擁有上述其中一種資本。由於坊間大部分人都不會懂得欣賞和理解設計，他們只會根據人際網絡或名氣去物色設計師，而我認識的年輕設計師都抗拒與商界圈子打交道，感覺不夠光彩和真誠。我都遇過這些問題，自己的性格不擅應酬，不習慣為了達到商業目的而社交，唯有順其自然。在這個行業生存，基本上是『鬥長命』。」

對於「六藝」的觀念，陸國賢如今有了新詮釋和體會。「現在，我會認為『六藝』由三虛、三實組成。『虛無』是觀念上，包括宏觀格局、巧妙思維、風格突破；『實在』是技巧上，包括精準度、細緻度、嚴謹度。不少人認為設計是解決問題、創造價值，其實價值流動只是第一層，背後是創造第二層階級的流動、與及第三層權利的流動。我作為設計師經歷的三個狀況是『自我』、『無我』、『超我』。第一階段，『自我』屬於『利己化』的個人設計，例如我早期作為 Graphic Artist，創作了不少自我表達的作品；第二階段，『無我』屬於『利他化』的商業設計，為不同品牌或商業項目提升市場價值，爭取目標消費群；第三階段，『超我』屬於『利眾化』的社會設計，透過設計為普羅大眾帶來一定的貢獻。後者是我希望參與更多的範疇。」

羅曉騰

糅合藝術和商業價值

●一九八一年生於香港，畢業於香港大學專業進修學院，曾任職 CoDesign 及 Alan Chan Design。●二○一○年創辦 BLOW 設計工作室。●二○一一年奪得維港標記設計比賽冠軍。●二○一五年起展開「More Hugs by Ken Lo」創作系列，於全球多個地方展出。●二○一七年擔任平面設計在中國設計獎（GDC Award）評審。●二○一九年擔任英國 D&AD 設計及廣告大獎（D&AD Award）平面設計組別評審。●作品獲超過一百二十個本地及國際獎項。

KEN
LO

TNS2 KC/B/

THE NEXT STAGE 2

1.2

＼一九八〇年代至千禧年初，香港平面設計界的地位和聲望在亞洲地區一直緊隨日本，達到國際水平。某程度上，商業品牌項目能夠反映一位設計師的成就，由西武百貨（一九八七）、City'super（一九九六）、香港國際機場（二〇〇一）、大快活（二〇〇三）到香港四季酒店（二〇〇五）等，這些既經典又歷久常新的品牌形象均出自陳幼堅（Alan Chan）手筆，奠定了其大師級的地位。

不少設計師都經過師徒制的學習模式，慢慢鍛煉成獨當一面的自己，羅曉騰也不例外。他正正師承陳幼堅，善於將藝術氣質、生活品味和現代設計融入商業項目，呈現於大眾的視野中。同時，商業和公共項目往往反映了一個城市的美學水平，就如大家前往東京旅遊，都會被琳琅滿目的商品廣告吸引，忍不住四處「打卡」。香港回歸了超過二十五年，各方面經歷着不同轉變，這個城市的美學水平就靠年輕一代傳承下去。

喜愛繪畫幾何形狀 /

羅曉騰成長於九龍灣一帶的啟福安置區，該區品流複雜，人們生活較為拮据。「安置區的小朋友經常聚於一起，其中一個住在對面單位的哥哥，是繪畫技巧高超的隱世高手，平時在漫畫出版社工作，閒時會跟我分享畫漫畫的技法。幼稚園時期很流行《變形金剛》動畫，大家都會畫機械人，有些同學模仿能力較強，表現到寫實感和立體感。而我繪畫的則是幾何形狀的東西，例如正方形代表頭部、三角形代表耳朵等，沒有透視的概念，但老師卻覺得有趣，更叮囑我媽媽多加留意我在美術方面的發展，覺得我有一定的天分。」

一九八〇年代末，隨着新市鎮發展計劃的落成，他隨家人搬到將軍澳的公共屋邨居住，換來較好的生活環境。「屋邨樓下有一間小童群益會，媽媽幫我報了漫畫興趣班，我正式開始學習繪畫。我們創作的是當時流行的『Q 版』漫畫，用黑色 Marker（箱頭筆）繪畫類似《叮噹》角色及《玉郎漫畫》每期最後幾頁連載的專欄，特色是頭大身細、形象簡約的漫畫造型，而非追求高寫實度的素描或水彩畫。我記得導師經常強調畫漫畫的口訣：省略、變形、誇張。繪畫一個人，先要細心觀察，將任何多餘的東西省略；透過想像力把某些部分變形；並把臉部特徵誇張化。導師也會教大家構思故事，由一格、四格到十六格，逐步訓練思考能力。多年後回想，兒時學漫畫的經歷跟自己成為設計師後的工作感覺一脈相承。」當時，羅曉騰的畫作經常貼堂，但基於學費的壓力，興趣班只上了一年多。他唯有在家中繼續看漫畫和臨摹漫畫角色，包括藤子不二雄的《叮噹》及鳥山明的《IQ 博士》、《龍珠》。

外面的世界 /

小學畢業後，家人不想羅曉騰留在將軍澳讀書，希望他見識「外面的世界」，就為他報考傳統名校聖保羅書院。「我小學的讀書成績不錯，但要考入聖保羅書院的難度極高。我記得那是英文考試，三百幾個學生爭奪十個學位，我最後竟然成功了。位於半山區的聖保羅書院，同學們的家庭背景非富則貴，部分更是名人的兒子。有一次，英文科老

師叫大家把自己喜歡的唱片帶回校分享。我就把人生第一張購買的卡式錄音帶，郭富城的《對你愛不完》珍而重之地帶回課室。我發現其他同學分享的卻是外國歌手或組合的英文專輯，例如美國搖滾樂隊 Bon Jovi、Hanson 及風靡一時的 Backstreet Boys 等。這次經歷讓我感到尷尬，突顯了基層生活根本沒有機會接觸外國文化。我從未坐過飛機，每當同學們分享跟家人遊歷歐洲的經驗，都令我大開眼界。」

除此之外，打籃球是羅曉騰的第二生命。儘管他個子不高，沒有籃球員的標準身形，但經過夜以繼日的鍛煉，他可以雙手「搵框」。在體能測試中，他於立定跳高一項的成績比最高分數還要高。中一開學的時候，羅曉騰由於在街場打籃球受傷，要打石膏，紮着繃帶迎接新階段，大家都對他留下深刻的印象。康復後，體育老師建議他加入校隊，但父母不鼓勵，擔心他會再受傷，並只想他專注學業，避免參加不必要的活動。「中四的時候，有些同學繪畫很厲害，素描和混色技巧出神入化，而我只懂畫自己喜歡的漫畫造型。但美術科老師經常鼓勵我，認為我有成為設計師的潛質。我反問他為什麼我的美術科成績平均只有 D，跟繪畫出色的同學相差甚遠。他表示平面設計屬於另一種技巧，建議我將來選修設計。」

由於高中成績倒退，羅曉騰未能原校升讀預科，轉到杏花邨的嶺南中學。他在新學校不時負責壁報創作，在校內得到不少獎項，奠定了自己對設計的目標。「當時，提供設計課程的學府主要是香港理工大學，據說他們的收生標準嚴格，要先後通過兩次考核。為了應付這次考驗，我專誠請教初中時期的美術老師，他說理工面試可能會問學生喜歡哪位設計師。於是，他告訴我香港有一位著名的設計師靳埭強（Kan Tai Keung），善於設計郵票，其設計特色是『Simple but strong』。我順利通過筆試部分，進入第二階段的面試，主考官真的問了那個問題，我就照辦煮碗地回答，結果當然不獲取錄。」

冒險樂園 /

經過一次又一次被否定，羅曉騰決定放棄學業，投身就業市場。二〇〇一年，香港的經濟不景氣，不少大學畢業生投身勞動階層。他整天待在家裏，留意到報紙上一則連鎖式室內遊樂場的招聘日廣告，標明「無須工作經驗，中七程度，有晉升管理人員機會」，就決定前往應徵。「我抵達太古城中心的冒險樂園，發現應徵人士大排長龍，好奇地向他們打聽，不少都是大學畢業生。為了成功爭取這個職位，我在人事部代表面前表現得很熱誠，引述自己曾擔任學生會副會長，籌辦不同活動，為人帶來歡樂，跟這份工作是『天作之合』。幸好，幾日後就收到通知，獲聘為見習主任。我相信大家都去過那裏『擲彩虹』，但從來不知道職員於店內逗留十個小時要負責什麼工作。入職初期要學懂修理大大小小的遊戲機，跟電工同事打交道，間中還要通宵設定遊戲機。我的崗位需要每晚結算金幣數量、編制員工更表、學習源於日本的『五常法』管理技巧等，感覺頗充實。而太古城始終是中產地區，不時看見葉蘊儀、李麗珍等名人，也多次遇到中學校長和老師帶他們的小朋友來玩，部分較熟絡的老師都勸我轉換工作，不要將之視為長遠的職業。但我認為自己比上不足，比下有餘。」

在冒險樂園工作的羅曉騰（右）

當時，冒險樂園會安排見習主任每幾個月轉換不同環境工作，而羅曉騰被調到九龍城分店。「那間分店完全是另一種光景，位處骯髒的舊式商場，樓下是桌球室，樓上是唱K的，連分店經理都是一頭金髮，滿口粗言穢語。不過，在那邊的體驗很難忘，經理會教我們怎樣捉賊，怎樣應付一些古靈精怪的師奶和怪人，每日發生的事情足以拍攝成一齣肥皂劇。當然，間中亦有滋事分子來搗亂，當有前線員工被欺負，我也有責任出來解圍，但放工的時候仍會擔心被伏擊。另一方面，我會主動到銅鑼灣世貿中心的

NAMCO 日本遊戲機中心觀摩，參考這些大集團的運作，將一些想法帶回自己工作的地方。由於九龍城分店的工作氣氛慵懶，經理不會阻礙我研究和試驗各式各樣贏取禮品的玩法，彷彿重燃了自己對創作的動力。」

重返校園 /

有一日，羅曉騰參與聖保羅書院的舊生聚會，得悉同學們都升讀了大學，聽他們分享 O Camp（新生迎新營）和校園生活的有趣經歷，只有自己在看不見前途的地方打滾，促使他思考進修的可能。於是，他決心再報考理大設計系。「我將中學時期的習作重新整理成 Portfolio（作品集），並成功通過筆試。到了最關鍵的面試部分，竟然遇上同一名主考官及另一位外籍講師。我誠心地表達自己對設計的熱誠，希望對方給予機會，外籍講師被我的誠意打動，但主考官卻不屑一顧地將 Portfolio 掃在地上，批評我的水平根本不達標。」如是者，他考入理大的目標再度落空。一位舊同學向羅曉騰推薦香港大學專業進修學院（HKU SPACE）的副學士課程，提議他出席工商管理課程講座，或許有不錯的出路。他到達金鐘教學中心後，發現除了工商管理講座外，還有一場視覺傳意高級文憑講座，於是臨時變卦。「我如實告訴媽媽，對 HKU SPACE 的設計課程感興趣，並承諾以一年時間證明自己的能力，會考取第一名的成績。對她來說，難以想像設計行業的前景，但慶幸 HKU 的聲譽令她稍為放心。同時，我仍在冒險樂園做兼職，過着半工讀的生活。」

首個學期，羅曉騰面對自己不擅長的素描課，唯有加倍努力，將勤補拙，有如回到初中時期發奮圖強的狀態，漸漸得到老師和同學們的認同。有一次，老師要求每個同學選擇一首歌曲，憑着對歌曲的感覺創作一張專輯封面。羅曉騰卻交了三個封面，分別揀選了澳洲歌手 Kylie Minogue、色士風演奏家 Kenny G、饒舌歌手 Eminem 的歌曲，以抽象手法呈現三種風格各異的音樂作品。他的設計跟其他同學較具象的表達方式形成強烈對比，獲得老師的稱讚。

設計實習工作 /

為了加快學習進度，羅曉騰會預先詢問老師接下來教授的內容，提早翻閱設計書籍和操練設計軟件。通宵完成學校習作後，緊接着到冒險樂園上班，這種艱苦的生活維持了一段時間。「我開始覺得要『All In』（全情投入）給設計，就製作了 Self-promotion（自我推廣）的作品，寄給約十間設計工作室，尋求實習機會。部分設計工作室有回覆，邀請我前往面試，包括 Tommy Li Design Workshop（李永銓設計廔）及 CoDesign。當時，Tommy Li 已經是大師級設計師，工作室頗具規模；而 Eddy Yu（余志光）及 Hung Lam（林偉雄）開設的 CoDesign 則是 Start Up（初創公司），剛剛起步，只有一位全職設計師。面對兩位老闆相信不容易應付，工作會辛苦一點，但能夠直接跟他們合作，應該會學得更快。面試時，在言談之間，我亦感受到 Hung Lam 對設計抱有很強信念，因此於 CoDesign 展開了實習工作。」二年級的時候，羅曉騰已經參與不少商業項目，包括健康工房品牌形象項目、時代廣場的 Page One 書店搬遷廣告（由地庫搬到九樓）等，看到自己於電腦繪畫的作品實體地呈現於大眾視野，令他非常鼓舞。

羅曉騰形容，余志光和林偉雄的意見不一是平常事，對他來說彷彿是兩位思維不同的客戶。「Eddy Yu 的經驗豐富，做事較為理性，目標為本；而 Hung Lam 當時才三十出頭，充滿冒險精神，面對所有項目都想尋求突破。因此，當 Eddy Yu 向我講解設計方向，我會嘗試用 Hung Lam 的思維去思考還有什麼可能性；而 Hung Lam 向我講解設計方向時，我又會站在 Eddy Yu 的角度，反思做法是否不切實際，漸漸在兩者之間取得平衡，學習如何 Take Comment（聽取意見），這是很好的訓練。那段時期，我們做什麼都要試多個版本，經常於工作室做到天昏地暗。Hung Lam 強調要試過才能相信不可行，這種精神令人佩服。」

透過故事演繹設計 /

羅曉騰曾為香港設計師協會獎（HKDA Awards）擔任學生義工，幾乎一次過見盡整個行業的出色作品，包括陳幼堅主理的大快活品牌革

新、夏永康（Wing Shya）拍攝張曼玉的硬照廣告等，促使他反思
設計應該要貼近普羅大眾。「當時，我家附近有一間大快活，路過
發現小丑商標消失了，換成充滿新鮮感和活力的『跳躍火柴人』。最
讓我驚歎的是客戶跟設計和工程團隊如何配合，令全港大快活於一夜
之間 Refresh（更新）了，包括品牌形象、室內設計，實在是不可思
議。」

二〇〇六年，羅曉騰毅然辭職，決定大膽應徵 Alan Chan Design，
追求更貼近大眾市場的設計。「由於 Alan Chan 的社交圈子和客戶
大多是上流人士，因此他會了解應徵者的家庭背景和生活習慣等，
而我是基層出身，基本上不符合這些條件。我表示自己雖然見識
不多，然而但凡有機會看到、感受到的事物，都會過目不忘。或許
是這句話打動了他，我得以加入團隊。以往做設計的經驗，是簡單
一個品牌標誌要來來回回修改，很難讓客戶滿意。但 Alan Chan 的
Presentation Skill（演講技巧）非常高，快速而準確，往往能夠『一
Take 過』令客戶揀選出滿意的設計。另外，他的教學方法很特別，
很少跟設計師直接溝通。以品牌項目為例，通常有三至四個設計師
各自交出設計圖，按指定比例、格式，黑白列印出來，不記名鋪在
會議室桌上，沒有機會講解。而 Alan Chan 就如比賽評審般檢視作

品，憑獨特眼光選出他認為適合的設計，被選中的設計師就會負責跟進該項目。這種制度之下，設計品牌標誌的機會主宰了員工的表現，由於我的設計經常被選中，漸漸獲得 Alan Chan 賞識。他開始私下跟我交談，彷彿有意識想栽培我。」

有一次，羅曉騰參與一間銀行的品牌設計，標誌由幾個英文字母和直線組成，陳幼堅問他如何說服客戶接受這個設計。「Alan Chan 着我搜尋三張圖片：一位男士穿着筆挺的西裝和領帶、一疊井井有條的鈔票、一組代表數據分析的 Bar Chart（直線圖），他以這個例子告訴我如何透過故事去演繹設計，這是他最重視的地方及成功之道。這套技法很多設計師都未必明白，就如 Black Magic（黑魔法）遊戲，作品能否站得住腳，視乎設計師的底牌有多少。我認為設計師普遍有美學的本能，能夠將日常生活吸收的視覺語言和資訊，建構成自己的圖像庫，但這不代表就是專業設計師。哪怕設計能力高，於業界內叫好叫座，但表達能力欠佳的話，都難以令客戶信服，獲得持續的生意額。我很認同 Alan Chan 的觀念，設計並非只供行內人欣賞，而是為客戶提供符合他們要求和市場需要的作品。設計師不應該收取大筆費用創作自己覺得美觀的東西，這樣會辜負了客戶，甚至令對方投資失利。」

另外，陳幼堅鍾情於書法、水墨畫、陶瓷等中國藝術，擅長把中國元素融合於現代設計中，對於受西方設計薰陶的羅曉騰一度造成很大困擾。「入職第二年，公司出現愈來愈多內地項目，客戶對東方元素有一定需求，但我對這些葫蘆、蝙蝠不感興趣，一度懷疑自己不適合這個地方。於是，我向公司的傳奇人物 Peter Lo（盧建勳）請教，他跟隨了 Alan Chan 超過三十年，見證公司在各個年代的發展，是 Alan Chan 最重要的左右手。他為人友善，鼓勵我面對和克服這個難題。他指中國文化博大精深，在設計上可轉化為不同象徵，例如『三』代表『三三不盡』，『六』代表『六六無窮』，即使其他文化背景的受眾都會明白和有所感受。」

羅曉騰的 BLOW 設計工作室內擺放了不少「More Hugs」系列作品

BLOW/

二〇一〇年，羅曉騰正式成立 BLOW 設計工作室。「在 Alan Chan Design 任職期間，我跟公司的客戶總監 Purple Kui（瞿紫恆）拍拖並結婚，很快誕下了長女。當我成家立室的時候，銀行戶口尚餘一萬港元。與朋友們聊天，談及事業發展和財政收入，我明白到自己的儲蓄概念過於被動，應該要想方法賺錢，就萌生自立門戶的念頭。起初以 Freelance 形式為同事的生意做設計，我粗略估算要有二十萬港元作創業資金。有一位同事主動提出拉線，如果找到合適客戶給我就分拆佣金。」於是羅曉騰聯絡了住在半山區的有錢親戚，成功說服對方讓他包辦其保健產品的相關設計，剛好收取二十多萬港元設計費，有條件辭職了。

「自立門戶後的第一件事，我認為要有實體辦公室，確保有穩定的精神狀態，於是在銅鑼灣租用了迷你工作空間。第二件事，我視 Design Portfolio 為最重要的資產，不想白費自己一直的堅持，為了賺錢而亂接工作。結果，首三個月都未能成功接洽工作，並婉拒了一些客戶的邀請，包括達十萬港元設計費的嶺南大學 Design Guideline（設計範例）相關項目，感覺發揮空間不大，難為 BLOW 打響頭炮。然而，外母向我表示，創業『開齋』的意頭很重要。接著，我再收到嶺南大學來電，提出為『嶺南大學週』設計宣傳海報，儘管設計費只有三千港元，但我一口答應了。為了表現自己的能力，我主動設計了一個活動標誌及三款宣傳海報，山長水遠到屯門進行 Presentation。可是，跟我會面的客戶代表不明白我的設計，認為要重新構思，我就氣憤地要求向部門總監直接講解。那個標誌是一隻眼睛，眼珠是一顆荔枝，原因是我從嶺南中學畢業，熟悉嶺南文化。嶺南中學及大學標誌中，蘊藏了果實纍纍的荔枝樹，象徵『嶺南人』對實現『為神為國為嶺南』使命的承擔，相信普通職員都不知道這些文化背景。結果，該總監帶點勉強地接受了設計方案，這亦成為 BLOW 首個正式項目，後來獲得香港設計師協會環球設計大獎（Global Design Awards）銅獎的嘉許。」

接着，他在 CoDesign 的舊同事向 K11 購物藝術館（K11 Art Mall）團隊推薦了 BLOW。當時，團隊希望仿效紐約現代藝術博物館旗下的 MoMA Design Store，於商場內開設 K11 Design Store，推廣及出售當代藝術和設計精品。羅曉騰為 K11 Design Store 設計品牌形象，過程順利，客戶一次就收貨。他歸功於自己曾「食過夜粥」，即使單人匹馬都能夠完成整個品牌項目。

與此同時，他創辦了 Luckipocki 品牌，以玩票性質推出多款環保袋，主打潮流和簡約設計感，透過網絡及設計市集出售。而 Luckipocki 的明信片吸引了慈善組織「香港設計大使」（Hong Kong Ambassadors of Design）時任主席羅揚傑的賞識，他邀請羅曉騰主理 deTour 設計節的品牌標誌及宣傳主視覺。設計節選址中環域多利監獄，以「Not Guilty」（無罪）為主題，主視覺是一個卡通造型的囚犯，場刊和紀念品均以囚犯衣服的黑白橫條作為設計元素。該年的 deTour 和 K11 Design Store 接連於一星期內舉行開幕禮，令 BLOW 開始被認識。

二〇一一年，發展局、土木工程拓展署及海濱事務委員會合辦「維港標記設計比賽」，邀請大眾及學生發揮創意，公開組的獲勝作品會成為維多利亞港的品牌標記，用於新海濱導視系統（Wayfinding System）、宣傳品、紀念品等地方。羅曉騰提交的設計於近九百份參賽作品中脫穎而出，成為官方的維港標記，並獲得十五萬港元獎金。標記的設計靈感來自海水波浪，「V」形圖案取自維港英文名「Victoria Harbour」，桃紅、藍、綠主色呼應維港璀璨的夜景，柔和的透明感象徵維港景色令人舒暢。獎項為羅曉騰帶來不少媒體訪問，增加了曝光率，帶來更多客戶。為了提升工作效率，他開始為 BLOW 建立設計團隊。「我認為打工只是過程，開設公司是終點，能夠建立適合自己的創作模式。記得在讀書時期，我從設計雜誌看到奧地利設計師施德明（Stefan Sagmeister）的訪問，提到受自己喜歡的一張海報所啟發，他形容為『Mind Blowing』（讓人難以置信）。於是，『Blow』這個字就一直埋藏在我腦海中，並成為工作室的名字。」

羅曉騰為 K11 Design Store 設計的品牌形象

design · culture · arts
設計 · 文化 · 藝術

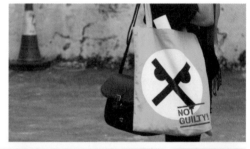

deTour 2010

羅曉騰主理的 deTour 設計節品牌標誌及宣傳主視覺

VICTORIA HARBOUR
維多利亞港

羅曉騰在「維港標記設計比賽」中脫穎而出，作品成為官方的維港標記。

東方美學現代化 /

在 Alan Chan Design 任職時，於陳幼堅鍾情中國藝術的潛移默化下，羅曉騰對東方美學建立了一定的基礎。二〇一二年，友邦洋紙為亞洲市場引入了一款色彩鮮艷的高級顏色紙——星空系列（Astrobright），邀請 BLOW 用這款顏色紙設計傳統利市封紙辦。「我收到紙辦的時候，反思利市封為何一定是鮮紅色？適逢這個機會，我覺得利市封有條件提升成藝術品的層次，以藝術為切入點。我提出作品要以系列形式推出，強調收藏價值，並刪去各種祝福語句。外盒封面是以浮雕效果呈現的中式花瓶，構圖簡約，但保留了中國工藝複雜而精緻的細節感；盒內的十六款利市封封套善用星空系列的豐富顏色配搭，並用繪畫的感覺構思畫面，用色要有信心，以西方精神將東方工藝的意象簡化。遠觀是一些簡單圖形，細看之下發現不少印刷效果上的細節，設計符合現代生活美學。」這個作品向外界展示了 BLOW 除了有西方簡約風格，也有東方美學的一面，逐步開拓了新的客源。此外，作品於網絡上被多個海外設計平台、國際雜誌轉載和訪問，羅曉騰更獲得全球著名的包裝設計分享平台 Dieline 邀請到芝加哥「HOW Design Live」設計會議分享作品，這一切是他意想不到的。

BLOW 連續七年為友邦洋紙主理星空系列的利市封紙辦，每年都會構思不同題目，包括以花藝為主題的「Flowergala」，以魚為主題的「Fishion」，以鳥為主題的「Fly High」，以農曆新年傳統食物為主題的「Full of Fortune」，以山、竹、蝴蝶、燈籠等元素組成的「A Flourishing World」，及以桃花、牡丹等象徵吉祥的花朵組成的「Blessings Come in Pairs」。團隊為整個系列總共設計了超過一百款獨特的利市封封套。「二〇一七年，我有幸擔任平面設計在中國設計獎評審，以嘉賓身份分享設計作品。當大熒幕展示出星空系列利市封作品，全場的年輕設計師紛紛站立鼓掌。事後，我向在場的設計師打聽，他們指該系列作品在內地有很大影響力，開創了客戶視利市封為藝術品的先河，為設計師創造全新的工作機會，更逐步延伸到月餅盒、茶葉盒等項目，均追求平衡傳統和現代生活美學的包裝設

計。這套利市封作品在二〇一三年香港設計師協會環球設計大獎獲得多個獎項，更被英國二人音樂組合 Pet Shop Boys 的御用設計師 Mark Farrow 選為『評審之選』；當中的『Flowergala』獲得金獎。它亦為我打開了很多扇門，例如有機會前往北京跟 Apple（蘋果公司）亞太區行政總裁會面，承接韓國護膚品牌 Sulwhasoo（雪花秀）及化妝品牌 Laneige（蘭芝）的產品包裝項目等。」

老牌百貨年輕化 /

一九八五年開業的香港崇光百貨（SOGO）坐落銅鑼灣三十多年，至今仍是全港最大型的日式百貨公司。二〇一五年，崇光百貨為慶祝開業三十周年，邀請 BLOW 包辦相關創作意念和設計。「這是一個工作量很大，但非常好玩，又有滿足感的設計項目。」羅曉騰表示，大部分客戶與 BLOW 合作，都希望 BLOW 主導創意策略，SOGO 亦不例外。「在日本文化中，每個大型企業都有屬於自己的『社花』，而代表 SOGO 的是雍容華貴的大理花。順理成章地，我們透過大理花形象設計其三十周年標誌，配上六種鮮艷顏色，表現年輕化的活力。再者，大部分的日本企業和地方政府都擁有自己的吉祥物，例如大受歡迎的熊本熊。具有鮮明風格的吉祥物，往往能夠提升品牌的親和力，成為令人印象深刻的記憶點。當時，香港的原創吉祥物不多，品牌通常都是跟其他卡通角色 Crossover（聯乘合作），我提議為踏入三十歲的 SOGO 創作吉祥物——大理花仔仔。後來再細想，與其設計一款吉祥物，倒不如設計三十款吉祥物。我們細心分析 SOGO 各個樓層的貨品分類和特色，將不同元素融入到各個角色中，並為它們統一加上各式花朵或植物，組成完整的大家庭—— Hanami Family（花見家族），象徵日本傳統的賞花習俗。」

為友邦洋紙星空系列顏色紙設計的利市封封套及外盒，向外界展示了 BLOW 東方美學的一面。

由於製作成本高昂，最後團隊未能把所有角色製成立體模型，但部分角色模型獲展示於 SOGO 主要櫥窗，效果非常吸引。在 SOGO 正門的經典圓柱被清拆前，角色模型也被善用作主視覺展示。「這個項目維持了整整一年，團隊定期要為各個樓層的視覺圖像進行更新，例如大型橫額、牆上及地面的大型貼紙、升降機門貼紙等，配合不同節日及特定宣傳活動。記得在小時候，我跟家人前往銅鑼灣彷彿是到訪『港版澀谷』，當年的大丸（舊大丸及新大丸）、松坂屋、三越、西武及 SOGO 等日式百貨公司只是相隔幾條街，為香港人帶來了許多日本生活文化的養分。這些百貨公司於香港回歸前後相繼結業，只有 SOGO 屹立至今，銅鑼灣的日本氛圍早已消散，我在個人情感上希望透過這個項目重現當年的日式潮流風格。」另外，BLOW 也將三十款吉祥物製作成精緻的襟章，並跟日本玩具製造商 TOMICA 合作推出別注版玩具車，成為具收藏價值的紀念品。如此大規模的設計項目，執行上主要由羅曉騰與其中一位設計師負責，即使「捱更抵夜」，卻反映 BLOW 作為四至五人的中小型團隊，同樣有能力處理大型項目。

二〇一九年，BLOW 再為 SOGO 主理了「感謝祭」及聖誕主題的主視覺設計，除了繼續使用櫥窗和各種空間展示圖像外，因應 SOGO 於建築外安裝了不少電子屏幕，包括全港最大型，約十九米高、七十二米長的戶外電視屏幕「Diamond Vision」，這兩次的圖像設計加入了大量動態元素，緊貼當下的視覺趨勢。「與 SOGO 合作的經驗很好，客戶很尊重團隊的表達手法，容許我們大量使用 Flat Graphic（扁平化設計），這是最平面設計的平面設計，符合簡約原則又能夠千變萬化，既是自己的心頭好，也是我希望推廣的設計風格。當然，設計師也要趕上潮流，了解當今世代對動態圖像的需求較大，要在這方面下些苦功，即使設計品牌形象都要考慮動態元素。另外，我們的作品大多運用多種色彩，或多或少反映了我樂觀的性格。設計師敢於配搭不同顏色也代表了其自信心，如果我們重視字型、印刷物料，也應該重視顏色的運用。」

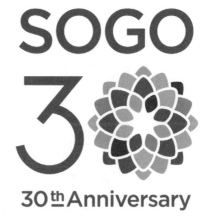

SOGO 開業三十周年標誌設計

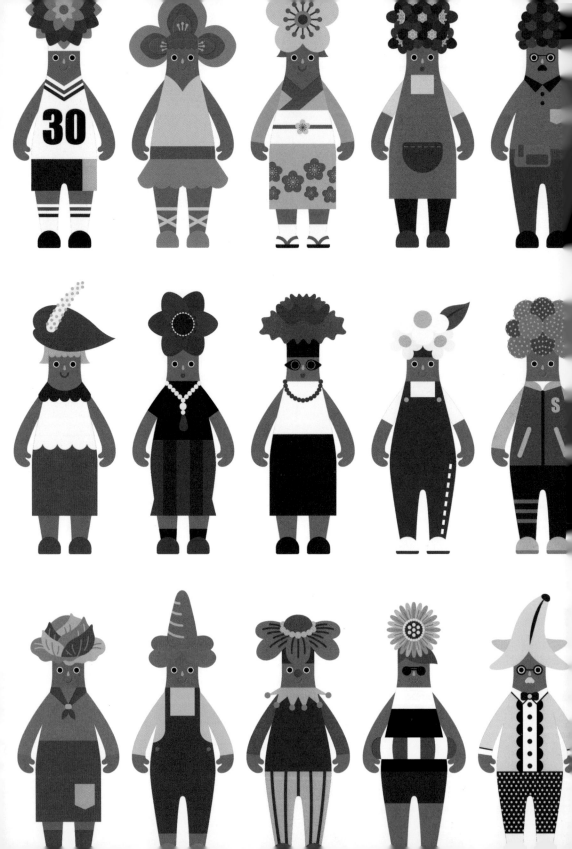

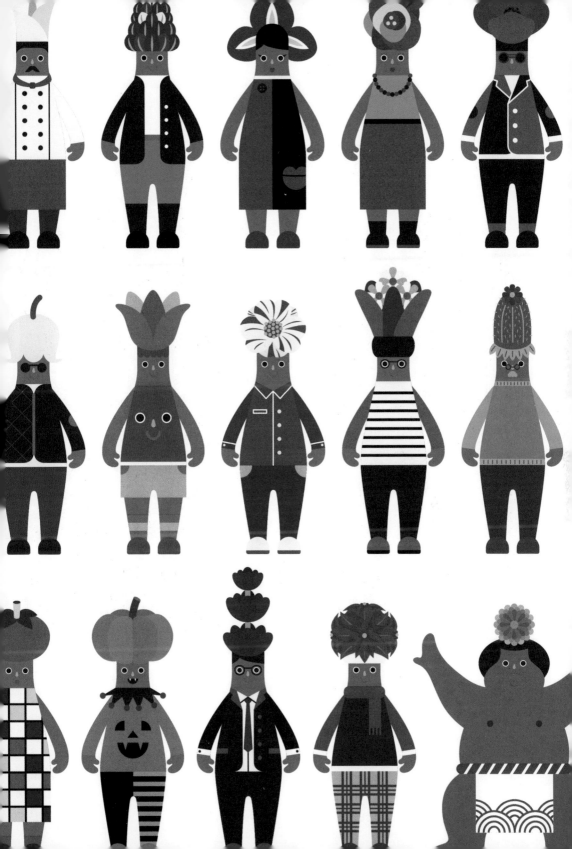

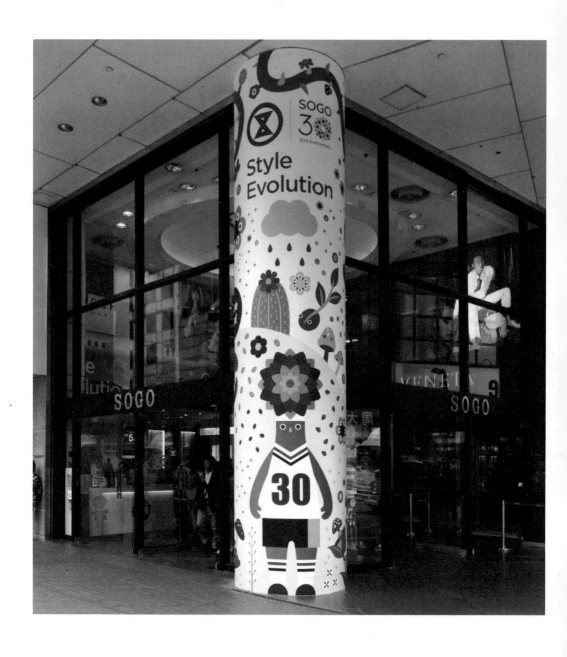

↑ 主視覺趕及在 SOGO 正門圓柱清拆前用作展示
↗ BLOW 為 SOGO 主理的聖誕主題主視覺設計

As Simple As Possible/

二〇一四年，一篇有關星空系列利市封的報導吸引了大快活集團主席羅開揚留意，相約羅曉騰見面，了解其設計意念。一年後，羅開揚再聯絡羅曉騰，表示集團準確開拓一間主打年輕路線的輕食店，以雞蛋、粟米、蕃茄、牛奶作為主要食材，並讓 BLOW 構思餐廳的品牌概念。「首先，我們要決定餐廳名字，我不想跟隨坊間的慣性思維，例如泰國餐廳叫『泰 XX』、越南餐廳叫『越 X』等，我希望是較有個性的，很快就想到『ASAP』，意思並非『As Soon As Possible』（愈快愈好），而是『As Simple As Possible』（愈簡單愈好），希望為這個節奏急速的城市提倡『慢活』的概念。另外，我一直覺得香港欠缺以平面設計為重心的餐廳，這個項目正好讓團隊盡情發揮。今次，BLOW 除了主理品牌形象及店內所有平面設計，同時負責邀請室內設計師合作，以磚牆、木製餐桌、水泥地面營造輕工業風格，配合多幅大面積的圖像。另外，我們亦找來 Copywriter（撰稿人）共同創作了近百句關於『簡單』的字句，作為相關圖像的點綴，例如『Eat Simply Love Fully』、『Start Your Day With A Simple Meal』等，貫徹整間餐廳的品牌理念。即使是用餐的碗碟、茶杯等，我們都不會放過設計的機會，讓顧客於用餐時看到相關字句，留下印象。這個案例的重點在於表達品牌理念，多於食物本身，因此菜單上都省略了食物圖片，這是一種取捨。」

二〇一六年，首間 ASAP 於天后開業，其後於沙田及荃灣西開設分店。儘管餐廳主打平價市場，但資料顯示開業半年已錄得盈利，發展非常穩定。翌年，大快活集團再邀請 BLOW 合作，主理全新的台灣風味肉燥專門店。「這次客戶表明要較着重商業性質，但同樣是走年輕個性路線。於是，餐廳以『一碗肉燥』命名，簡單直接。我們包辦其品牌形象、室內設計、制服等設計。設計上，『一碗肉燥』跟其他台式料理的分別是前者摒棄刻意營造台式鄉下情懷的形象，反而以旗幟鮮明、具幽默感的插畫風格作裝潢。」羅曉騰認為 BLOW 在承接商業項目的時候，往往能夠平衡藝術和商業價值，達到客戶和團隊

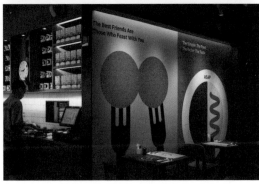

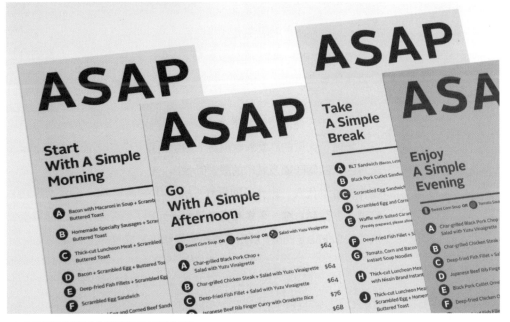

ASAP 的品牌形象及店內裝潢以平面設計為重心

雙贏的局面，優勢在於團隊擁有清晰的設計風格，即使是西方簡約風格或東方美學工藝的現代化演繹也可勝任，讓客戶有目標地跟他們合作，免卻了互相猜度或各種不信任的情況。他亦經常鼓勵團隊，每個項目的目標是成為別人的參考案例。

More Hugs by Ken Lo/

羅曉騰認為，設計師除了為客戶提供專業服務外，也要發展個人設計項目。「作為設計師，我們間中會獲得一些展覽邀請創作非商業海報，但這種模式欠缺持續性，而海報也是較難保存的載體。同時，我細心思考平面設計的意義和力量，例如代表愛和幸福的『心形』符號、代表快樂的『哈哈笑』符號、計算使用的『加減乘除』符號等簡單易明的圖像，都是穿越地域、穿越時空，不會被世界淘汰。於是，我開始構思風格獨特的 Flat Graphic 形象，嘗試加入代表自己的特徵，包括：以『X』符號象徵從小患有弱視的左眼，天生樂觀的性格令我習慣用健康的右眼看世界，以正面心態對待各種負面事情。概念上，我相信無論是種族、宗教、性傾向等問題，擁抱都是解決一切的藥方。二〇一五年，適逢芝加哥『HOW Design Live』設計會議舉辦延伸的設計市集，我就製作了第一套『More Hugs by Ken Lo』襟章帶到當地售賣。幾年間，我一直創作『More Hugs』系列，上載到設計師分享平台 Behance，得到一些海外媒體報導。」

二〇一七年，位於荷蘭布雷達（Breda）的 Graphic Matters 設計雙年展，舉辦了大型的旗幟設計展覽，希望傳遞正面的力量。大會邀請了全球四十四個國家及城市的設計師參與，作品在多個城市展示。羅曉騰作為香港代表，創作了四十款「More Hugs」旗幟，分別有彩虹、啤酒、左腦和右腦、可樂和百事等有趣元素，作品於當地的法肯堡公園（Valkenberg Park）展出，更被選為該展覽的宣傳主視覺。

GRAPHIC MATTERS Breda 22.09–22.10

＼羅曉騰參與荷蘭 Graphic Matters 設計
雙年展，創作了四十款「More Hugs」
旗幟，並於當地的法肯堡公園展出。

《團門》寓意歡迎居民回家

「More Hugs」不受語言限制，積極提倡「More Hugs Less Hate」的中心思想。自系列誕生以來，羅曉騰陸續跟不同組織、商業品牌聯乘合作，包括荔園、歌賦節、蛋糕店 ZoeCake、服裝連鎖店 GAP 等，並與戶外廣告公司 XGD Media 合作，於中環蘭桂坊、銅鑼灣黃金廣場外的電子熒幕展示動態圖像。二〇二一年，藝術推廣辦事處推出「非凡！屯門河」活動，邀請六位本地設計師為屯門區創作公共藝術作品，羅曉騰設計了一組兩件的心形雕塑和藝術座椅，名為《團門》，寓意歡迎居民回家，並拉近人與人之間的距離。「世界上有不少成功的卡通角色，例如 Miffy，它們背後通常要有故事去支撐，具有鮮明的角色設定。而『More Hugs』則是一個類似角色形象的符號，不用多加解釋，作品會自己說話。我的長遠目標是它能夠成為下一個『哈哈笑』符號。」

品牌設計的迷思 /

大家經常對「設計師收取幾百萬元設計一個標誌」的品牌案例感到震驚和詫異。羅曉騰指，具規模的企業若要進行形象革新（Rebranding），往往要經歷一段長時間，先作專業的市場研究，分析和制定出合適策略，再交給品牌設計團隊構思形象。「二〇二一年，原研哉（Kenya Hara）為小米集團進行品牌革新，被不少網民嘲笑，設計純粹是把正方形的直角變為圓角，就收取了高昂的設計費，令人費解。我認為設計師的身價是自己釐定的，若然你的能力和作品說服到某階層的客戶信任，能夠收取可觀的設計費，是合情合理的。相反，如果你收取五百元做設計，那種客戶只會為你帶來同一階層的客戶，你就只屬於這個身價，而能力比你高的設計師或許收取五千元，更厲害的就收取五萬元。相比之下，身價只值五百元的設計師自然被淘汰。原研哉付出了長達三年的時間，收取二百萬元人民幣設計費，平均每月只是五萬多元人民幣。作為一位亞洲殿堂級設計大師，這個收費反而是太低吧？而小米的品牌革新是否值二百萬元，完全視乎設計能否回應和符合客戶的需求及期望，還有一連串應用層面的考量。因此，原研哉並非隨意地繪畫了一個橢圓形，就能夠在客戶手上取得

二百萬元。凡事以『花生友』的角度去討論設計是沒有意義的,也只會加強大眾對設計價值的誤解。」

羅曉騰最欣賞的其中一位平面設計師是佐藤可士和(Kashiwa Sato),他主理的 UNIQLO 品牌案例被外界公認為傑出的形象革新案例,甚至挽救了瀕臨倒閉邊緣的 UNIQLO。他認為佐藤可士和的設計哲學貼近西方設計,而作品卻融合了日本空間美學的思維。其簡約而精準的設計技巧,往往能夠為商業客戶在市場上帶來實際收益。

本地設計的觀察 /

羅曉騰有感本港整體的設計審美和品味有所提升,技術層面的專業程度也有進步,但設計思維上的深度卻在倒退,也許是設計師過分追求形式化。「當年,我們的養分主要來自設計書籍,看到有感覺的作品,會緊記出自哪位設計師,再追看該設計師的其他作品和理念,逐步尋找自己喜歡的設計風格。但現今的社交媒體根據特定機制傳送內容,大家變成被動地接收資訊,失去了探索的過程。我觀察到年輕設計師普遍着重風格模仿,追求設計潮流並獲得朋輩間的認同,忽略了作品背後的意念,以致近年具啟發性的作品買少見少。而我身邊的同輩設計師當中,只有 Toby Ng(伍廣圖)的作品相對着重設計意念。」

他建議設計系學生避免翻閱設計工具書,應該多看設計師分享作品意念的書籍,了解設計背後的原因、過程和成果;並思考自己如何為香港設計帶來貢獻,「例如一個懂得欣賞設計但設計能力欠佳的人,可以擔任客戶的角色,為設計師助攻,成就出色的作品。若然只懂得把流行元素東拼西湊,大抵只算是 Graphic Stylist,具有創意思維而能夠有效解決問題的,才稱得上是 Graphic Designer。」

伍廣圖

千錘百煉的品牌形象

●一九八四年生於香港，畢業於中央聖馬丁藝術與設計學院（Central Saint Martins College of Art and Design），曾任職 Sandy Choi Associates 及 Alan Chan Design 等。●二〇一四年創辦 Toby Ng Design 設計工作室。●同年，被《透視》（Perspective）雜誌選為「亞洲四十驕子」，並獲得 DFA 香港青年設計才俊獎。●二〇二二年擔任金點設計獎（Golden Pin Design Award）評審。●二〇二三年擔任紐約藝術指導協會年度獎（ADC Annual Award）品牌與傳達設計評審。●作品獲多個國際獎項，包括英國 D&AD 設計及廣告大獎（D&AD Award）、紐約藝術指導協會年度獎、美國 One Show 國際創意獎（The One Show Award）、德國紅點設計大獎（Red Dot Design Award）及東京字體指導俱樂部獎（Tokyo TDC Award）等。

TOBY
NG

TNS2 |↳ C/B|

THE NEXT STAGE 2

1.3

＼過去七八年，在多個具認受性的國際設計獎項及入圍名單中，經常都能看到這位香港平面設計師的名字──伍廣圖。早於求學階段，他入讀世界知名設計學府中央聖馬丁藝術與設計學院，畢業作品被廣泛報導和傳播，甚至獲邀出席歐盟國際會議，一切都彷彿是贏在起跑線上。踏入設計圈後，伍廣圖透過各種嘗試和探索，逐步建構起自己的設計觀念，實踐於品牌形象和商業項目中。

擅長技術性的玩意 /

伍廣圖從小在北角長大，來自典型的中產家庭。「小時候喜歡不同的玩意，印象最深刻的是搖搖。當時有不少玩具店舉辦搖搖比賽，我都會主動參加，跟其他搖搖高手比併。有一次，媽媽路過玩具店將我強行拉回家……那個年代流行美國品牌 Yomega 生產的搖搖，設計着重花式技巧，有助鍛煉專注力和耐性。至今，我家裏仍保存了一個行李箱容量的搖搖。在電子產品尚未普及的年代，大家都喜歡實體玩意，能夠觸摸得到，需要落手落腳去鍛煉。搖搖就是很有趣的實體玩意，也是我童年的重要記憶。」

↑ 伍廣圖十分擅長玩搖搖
↓ 伍廣圖年少時曾參加 Tamiya 迷你四驅車公開組比賽，最後奪得季軍。

除了搖搖，曾經風靡一時的迷你四驅車更加是伍廣圖的強項。「我很熱愛這類需要技巧的玩意，並能夠於比賽上取得好成績。」十二三歲的時候，伍廣圖剛剛符合資格參加在香港會議展覽中心舉行的 Tamiya 四驅車公開組比賽。在芸芸一千五百名選手中過關斬將，進入剩下三人競逐的總決賽，最後奪得季軍。

港漫的忠實粉絲 /

一九九〇年代是香港漫畫的高峰期，除了傳統的黑幫、武俠題材，市場上也興起了日本格鬥遊戲的官方授權改編漫畫，鄺世傑主理的《拳皇》系列就是最深入民心的改編漫畫之一。「《拳皇》是吸引我追看漫畫的極大誘因。話說也是他們開創了『特別版封面』的先河，於同一期漫畫推出兩款或以上的不同封面，吸引讀者走遍多區報攤搶購。所謂的『特別版』其實是印刷效果的分別，例如燙金、燙銀、夜光、植絨效果等，作為小朋友覺得好厲害，會想盡辦法集齊一套。」

到了二○○○年，漫畫家黃玉郎推出的《神兵玄奇》大受歡迎，並隨書附送袖珍版兵器拆信刀，供讀者珍藏。在可觀的銷情下，多部香港漫畫紛紛加入兵器贈品熱潮，甚至在香港書展推出誇張的原大尺寸兵器。「當年的我很沉迷港漫，會收藏各式各樣的漫畫兵器。每當電視台報導書展開幕，在一班漫畫迷準備衝入場搶購心儀產品的畫面中，不排除能發現我的蹤影。我曾經是那種會背着幾把劍回家的漫畫狂迷，回想起來都覺得不可思議。」

從小沉醉於漫畫世界的年輕人，總會有過成為漫畫家的夢想，伍廣圖也不例外。初中時期，他曾跟隨曹志豪和陳順康等資深漫畫家學習繪畫，逐漸接觸到更多從事漫畫行業的前輩，得知香港漫畫有如工廠式運作，每個部分均是拆件處理，例如有的人專注畫實景，有的畫風位，有的畫衫花等，儼如一條生產線。由初級助理到升任主筆，需要經歷漫長的歲月，而且薪金不高，工時又不短。「初步了解過漫畫行業的架構，令我覺得行業生態不太健康，難以有什麼前途。再者，我也沒有信心達到專業漫畫家的水平，於是再沒有將之視為理想職業或夢想。」

自主學習模式 /

中三那年，伍廣圖在父母安排下遠赴英國奧斯沃斯特里（Oswestry）留學。「以我所知，從小在香港成長的人，通常都有一班一起讀書、一起玩樂的朋友，那班人可能會成為他們一輩子的朋友，跟我在英國的情況很不同——來自香港的留學生不多，並且分佈在不同年級，因此較少同齡朋友。」由於就讀的是私立學校，造就了相對自由的學習環境。校方了解到伍廣圖於藝術方面的天分和興趣較大，到了中六階段便批准他把每日四分之三的上課時間投放於美術室裏，只需同步修讀數學科就可以了，讓他專注探索藝術範疇，這是香港傳統教育制度難以提供的自主學習模式。

「我留學的地方位於英格蘭和威爾斯交界的近郊，這個小鎮沒有什麼娛樂設施，四周環境寧靜，只有一間超級市場。我們平常就在山邊踢足球，不時有羊群走過，地上滿是羊糞和牛糞。這種放空的日子，算是我人生中最無憂無慮的時光，不用辛苦讀書，但成績又不差。」伍廣圖中七畢業的時候，發生了一件小趣事：有一位跟他同級、修讀理科的香港留學生成績優異，獲得劍橋大學（University of Cambridge）取錄，而伍廣圖亦順利考入夢寐以求的中央聖馬丁藝術與設計學院，當時，奧斯沃斯特里的一份地區報就報導了他們考入著名學府的消息，彷彿有兩位香港人為小鎮爭光似的。

世界頂尖的設計學府 /

正式入讀中央聖馬丁藝術與設計學院前，伍廣圖先要完成一年基礎課程。起初會接觸藝術、平面設計、時裝設計、產品設計等不同科目，從而選擇一項為主修科，這讓伍廣圖糾結是選擇純藝術還是平面設計。「這一年，我開始探索多種設計範疇，亦開始知道什麼是平面設計，原來它牽涉溝通、訊息傳遞和解決問題的功能；了解到海報不僅是漂亮就可以，當中還蘊含着溝通和訊息，令我大開眼界。另外，修讀廣告課程後，我知道平面設計在宣傳貨品之餘，也能傳遞超越貨品本身的訊息，有助於建立品牌價值。那時候我知道自己仍喜愛繪畫，但我實在想不通當畫家能如何生存，而平面設計偏向是一種專業，自己也有興趣，便按這個方向走下去。」

中央聖馬丁藝術與設計學院其中一個辦學宗旨是相信每位學生都是獨特的，並會是影響世界的未來領袖。伍廣圖自覺頭兩年的大學生涯有點渾渾噩噩，尚未掌握設計軟件的實際操作，慶幸透過不停閱讀和交流，得以逐步擴闊自己的知識層面。「在這裏讀書，老師們不會給你清晰指引，所有東西都是自發、自學，互相影響和觀察得來的。回想起來，當時的同學不少都很瘋狂，中央聖馬丁作為世界級的創意學院，本就是百花齊放的。近年於歐美炙手可熱的法國插畫家 Jean Jullien 也是我的同學，他在學時已經盡顯個性，從不理會學校的規

矩，只顧埋首創作自己的作品，現今成為了世界首屈一指的年輕插畫家。當然，學生本身也要達到一定程度，不能只有態度而實力欠奉。我就是於這種學習氣氛下成長。」

伍廣圖拍攝的相片入圍了國際權威的人像攝影比賽 Taylor Wessing Photographic Portrait Prize

到了大學三年級，伍廣圖開始學以致用，自發創作了不少作品，包括 *The World of 100*、*Chocolate Mail* 等，兩件作品均獲頒德國紅點設計大獎，讓這位香港年輕人在設計圈子嶄露頭角。「其中一個自發項目《沒有封面的故事》（*Uncovered*）是關於居住於倫敦的中國難民。我透過教會的幫助接觸到這個群體，並用了兩年時間拍攝和訪問他們。這批相片可說是意義非凡，彌足珍貴，全都是有血有肉的故事。這個項目從來沒有出版或發行，由始至終只是印刷了一冊，作為其中一份畢業作品。同時，我嘗試將部分相片寄往 National Portrait Gallery 參加比賽，竟然入圍了 Taylor Wessing Photographic Portrait Prize —— 一個國際權威的人像攝影比賽。當我知道其他得獎攝影師，有的為 National Geographic（國家地理頻道）拍了十年照片，有的是 *Vogue* 雜誌資深攝影師，我才感受到那是舉足輕重的獎項。」

成名作 /

伍廣圖在二〇〇八年發表的 *The World of 100* 海報系列，被公認為他的成名作，由此而延伸出來的影響力絕不簡單。當時，他留意到美國和日本等地出版過一些以「地球百人村」為概念的研究數據，將全球人口壓縮成只有一百人的村莊，以簡化的數字詮釋研究結果，例如一百人中有六十一名亞洲人，五十二人是女性，只有一人接受過高等教育等。這個研究引起伍廣圖很大的興趣，思考自己能否用設計師的角度介入。他碰巧在學習繪製 Infographic（資訊圖表），發現網上的 Infographic 作品普遍由多種顏色、結構複雜的直線、弧線、方塊和文字組成，甚具氣勢又美觀，但對於一般讀者來說卻難以消化。於是，他根據「地球百人村」的數據，嘗試透過簡單易明、有趣的圖像呈現各種數據，例如：一副眼鏡，一邊的鏡片完整，代表識字的人，一邊的鏡片破爛，代表文盲；一隻斑馬，白色條紋代表白人比例，黑色條紋代表非白人比例；一隻袋鼠，母袋鼠代表成年人，育兒袋中的小袋鼠代表兒童；一塊意大利薄餅切開五份，表達有多少人超重、有多少人獲得溫飽、有多少人在捱餓等。作品在網上受到廣泛關注，吸引了聯合國兒童基金會（UNICEF）及海外學術機構提出收藏這套海報作品。

「這些事情持續了好幾年，且不斷發酵，有些國家更選用了 *The World of 100* 為教材，讓小朋友作為藍本延伸出自己的創作。在那五六年間，大部分關於 Infographic 的設計書籍和網頁都有收錄這套海報作品，令我了解平面設計能夠帶來頗大的影響力。二〇一一年，我獲歐盟邀請，赴比利時出席一場國際會議，作為唯一的華人代表，也是全場最年輕的與會者，向各國代表分享 *The World of 100*。後來，為了方便大眾收藏和使用，我決定推出明信片書籍 *The World of 100 Postcards*，並與一間歐洲發行商合作，

The World of 100 令伍廣圖獲歐盟邀請，赴比利時出席國際會議並作分享。

將 *The World of 100 Postcards* 引入全球多個博物館商店，令 *The World of 100* 彷彿成為了對世界有一定貢獻的設計。」

在倫敦展開實習 /

由於擁有英籍身份，伍廣圖最初未有考慮回流香港，他的目標是進入倫敦最出色的設計工作室，開展自己的設計事業。然而，受到環球金融危機的拖累，沒有公司願意聘請全職員工，加上倫敦作為全球創意產業龍頭，素來競爭較為激烈。「大部分僱主傾向聘請實習生，因為實習生通常沒有薪金，或只有少許車馬費。我聽說過有些公司即使認為畢業生的履歷不錯，但也只願意讓畢業生半年後前來實習一星期。我自己也嘗試過不同形式的實習工作及 Freelance 合作形式，有的一星期，有的兩星期，有的一個月，有的三個月；有些是大型跨國集團，有些是小型設計工作室。儘管踏足過著名的品牌顧問公司 Landor Associates（後改稱 Landor & Fitch）及廣告公司 Saatchi & Saatchi 等，可是，短暫的實習體驗有如 Studio Visit（工作室參觀），重點局限在觀察專業團隊的日常工作，而最大啟示是我認清了自己較適合中小型規模的設計工作室，因可有較大的參與和發揮空間。」

或許現實是殘酷的，接近一年半的實習工作，令他難以賺取足以維持生活的開支，伍廣圖重新考慮回流，但他對香港設計圈的認識不深。暑假期間，他短暫回港，在朋友的引薦下拜訪了幾位具名氣的平面設計師，包括陳幼堅（Alan Chan）、蔡楚堅（Sandy Choi）、余志光（Eddy Yu）、林偉雄（Hung Lam）及林樹鑫（SK Lam）等。

Idea-driven 意念先行 /

回望設計事業的起步，伍廣圖認為在倫敦的體驗只是一種啓蒙，回到香港才是真正的學習設計。有過一面之緣後，他接到蔡楚堅的電郵表示工作室有空缺，問他會否考慮加入。「老實說，我本身對 Sandy Choi 不太了解，但知道他都是中央聖馬丁畢業的。言談之間，我感到他的思維較為叛逆，不是循規蹈矩的設計師，擁有藝術家該有的態度，我就決定回港展開全職設計工作。」

The World of 100 海報系列被公認為伍廣圖的成名作

If the world were a village of 100 people

SKIN COLOUR

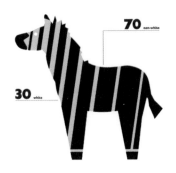

70 non-white

30 white

二〇一一年，伍廣圖入職 Sandy Choi Associates（後改稱 Sandy Eddie Tommy Associates），那時工作室規模較小，正好符合伍廣圖的追求。「我非常感恩遇上 Sandy Choi，他提供了很好的學習環境，我敢說大部分設計技巧都是從他身上學習的。Sandy Choi 和我都屬於 Idea-driven（意念先行）派，作品講求意念，畫面只透過簡約精煉的方式呈現。我們的背景和思維相近，加上他有相當深厚的設計知識，因此合作起來很舒服，較容易理解他的想法。後來在這個行業浸淫愈久，就愈發現香港當年只有 Sandy Choi 一位 Idea-driven 的平面設計師。」

當時，他們為近利紙行設計了一份大型年曆「Antalis Calendar」，以「時間」為主題，意圖重現大型年曆曾幾何時於每家每戶的牆上佔一席位之場景。在內容上，他們引用從古至今世界各地不同名人對「時間」的剖釋和領會，加入獨特的構想，將名言形象化，當中包括英國理論物理學家霍金的「Beginning of Time」演講文章、瑪麗蓮夢露嘴角上的美人痣及其名句「I've been on a calendar, but never on time」等，令人看了會心微笑。作品透過簡樸形象及有趣意念連貫起時間和名人語句，某程度上就是 Idea-driven 的示範。

對廣告界的想像 /

在 Sandy Choi Associates 度過了兩年半的時間，轉工原因不外乎是追求更好的薪酬待遇，否則他願意多待三五七年。「決定辭職後確實有點迷茫，然而當時有一個迷思，怎麼較出色的平面設計師都在廣告界混過？Sandy Choi、Alan Chan、Stanley Wong（黃炳培）如是，他們都經歷過廣告業發展最蓬勃的歲月。於是，我便萌生了到廣告界試試的想法。期間曾加入朱祖兒（Joel Chu）的 Communion W，但我無法適應工時極長、日夜顛倒的產業生態，每個人都彷彿捱得五勞七傷般。我不習慣這種生活模式，所以很快就離開了廣告行業，知道這並非我追求的東西。」

接着，伍廣圖接受一間品牌顧問公司的邀請，前往新加坡任職 Senior Designer，輾轉也跟當地著名設計師李振定（Chris Lee）開設的設計工作室 Asylum 合作。「旅居期間，我差不多跟整個新加坡設計界混熟了，幾乎每日都與業內人士聚會。Chris Lee 讓我參與了新加坡國家美術館（National Gallery Singapore）的品牌形象設計項目，該美術館由前最高法院及市政廳改建而成，保留了舊建築的原貌，而品牌形象的概念是將兩座建築物簡化成兩個長方形，作品算是令我於新加坡留下了一些東西。」

伍廣圖認為，蔡楚堅和李振定都屬於 Idea-driven 的設計師，前者就如擁有數十年功力的日本匠人，一步一步完成作品；後者善於策劃和組織，管理規模較大的團隊，能夠承接品牌形象、室內設計、產品包裝、互動設計等多種項目。由於新加坡的生活氣氛較沉悶且天氣酷熱，伍廣圖未有在那邊作長遠發展。

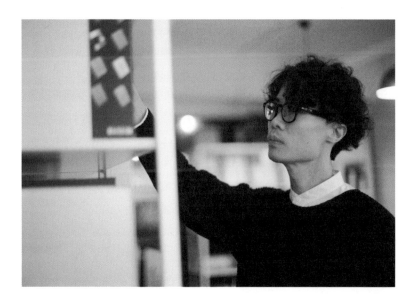

Design Legend 設計傳奇 /

由倫敦、新加坡到香港，伍廣圖認為自己見識過不同類型的設計工作室，清楚整個行業的運作，也掌握了自己喜歡和適合什麼，但尚未是自立門戶的時機。在羅曉騰的引薦下，伍廣圖加入了 Alan Chan Design。「在香港，Alan Chan 是一個 Legend（傳奇），設計師要達到他的成就簡直是無出其右。他對我的啟發很大，指的並非設計概念或技巧上的影響，而是觀摩他如何出色地經營設計這一門生意，如何準確地完成『整件事』。即使投放到國際層面，我也認為很少設計師如他一樣成功，擁有崇高的社會地位和名望、非富則貴的社交圈子，任何人都會感到驚歎和羨慕。我有幸在那個時空見識到如此規模的設計公司，實在是眼界大開。二〇一三年，Alan Chan Design 擁有約五十人的團隊，適逢國家經濟起飛，公司承接了許多各地城市的大型項目，每個項目相信都賺了很多錢，養活了不少人。」

伍廣圖最欣賞陳幼堅的商業頭腦和溝通能力，後者是唯一能夠於甲級辦公大樓設立工作室的本地設計師。對於近年設計圈對陳幼堅的作品評價不一，伍廣圖認為要公平地檢視和評論：「我們評價一位設計大師，不應該聚焦於其近作，應該了解他輝煌時期的代表作，包括西武百貨品牌形象、City'super 品牌形象和包裝設計、香港國際機場品牌形象等，這些案例都是超越時間考驗的經典設計。在藝術層面上，Alan Chan 與日本鐘錶製造商合作推出的『SEIKO 時鐘』（一九九八）結合中國書法精髓和現代設計手法，都是厲害的作品。另外，大家要明白作品好不好的背後有很多因素：基本上所有作品均來自他不同時期的設計團隊，經過 Alan Chan 的篩選和指引，從而得到最後方案，而每個階段的團隊水平或許會有參差；客戶的品味也很重要，儘管 Alan Chan 的 Presentation Skill 極高，有方法引導客戶挑選出好的設計。」

信仰與視覺傳達 /

伍廣圖的中學畢業作曾以「祈禱」為題，透過油畫、水彩、炭筆和鋼

筆等不同媒介描繪自己在祈禱的自畫像。「我是一名基督徒,從小有去教會的習慣。我不敢說自己很虔誠,但那刻作為一個年輕人,覺得要運用恩賜做些事情。剛好遇上自選題目的要求,就想到不如做『祈禱』吧!我又把其中一幅畫作遞交了一個全國自畫像比賽並入圍,有幸在倫敦 National Portrait Gallery(國家肖像館)展出。當時的社交媒體尚未普及,作品透過展覽達到一定的傳播功能,向公眾傳遞基督教相關故事。」

到了二〇一六年,伍廣圖的教會朋友邀請他構思一件設計作品,關於《新約聖經》中記載的耶穌的比喻。這些比喻多以容易理解的故事向信眾解釋天國奧秘的知識。「 The Parable of Jesus 這個項目對我來說意義重大,而且市面上的教會商品大多缺乏設計感,於是向朋友提議共同出版。我認為耶穌的比喻重點在於生活化、化繁為簡、傳遞正面訊息,適合以精煉設計方式呈現。於是,我選擇了當中的十二個比喻,透過切合現代人生活的畫面和句子道出重點,跟 The World of 100 有異曲同工之妙。雖然原意為傳遞福音,但即使是非基督徒,也會從中吸收到正向的人生哲理。除了本港的商店外,作品也在網上發售,在亞洲和北美洲地區得到不錯的迴響。」

The Parable of Jesus 以容易理解的故事向信眾解釋有關耶穌的比喻

Toby Ng Design/

對伍廣圖來說，吸收過不同工作經驗後，自立門戶是長遠發展的必然目標。在同齡的平面設計師朋友中，伍廣圖自覺是較遲創業的，下班時偶爾都會到訪羅曉騰（Ken Lo）、胡卓斌（Renatus Wu）的設計工作室，了解一下各人近況和設計項目。

直到二〇一四年，他成立了 Toby Ng Design，至今已發展成七人設計團隊。「作為設計師必定有自己想做或認可的作品，沒有太多深思熟慮，只是本着『做好嘢』的原則，未來會繼續聘請有潛質的設計師。早期的客戶大多是朋友介紹的，首個接洽項目是『The Still Point』——一個為期三星期的展覽、表演和系列講座，內容涉及藝術、信仰和人文，我們為活動設計宣傳海報、網站界面、印刷品等。隨着這個項目而來的人際網絡又帶來了 Hotel Stage（登臺）的品牌形象項目，至今我們仍為該酒店提供設計服務，這些都是因緣際會。其中一個轉捩點是為近利紙行創作的紙辦書籍 Catching Moonbeams ——硬身書套透過加工效果營造月球表面的紋理。該書一套兩冊，分別是 The Dark Side of the Moon 與 By the Light of the Silvery Moon，讓讀者觸摸和感受不同紙張質感和印刷效果的同時，有一頁一頁踏上月球的體驗。作品除了獲得英國 D&AD 年獎的木鉛筆（Wood Pencil）、紐約字體指導協會等國際殊榮，亦吸引了新世界發展的青睞，邀請我們為其住宅項目柏傲山設計一本概念書籍。由此反映，設計師最有價值的資本就是自己的 Design Portfolio（設計作品集）。」

伍廣圖的工作模式糅合了蔡楚堅和陳幼堅兩位前輩的特點，再加入自己的性格。「我一開始不會定下設計方案，讓團隊有創作空間，直到某個階段才參與，確保團隊對作品有共識、共同理解，知道如何將概念轉化成設計等。另外，大部分與客戶的溝通都是由我負責，除非某些項目更適合由 Project Manager（項目經理）跟進。」

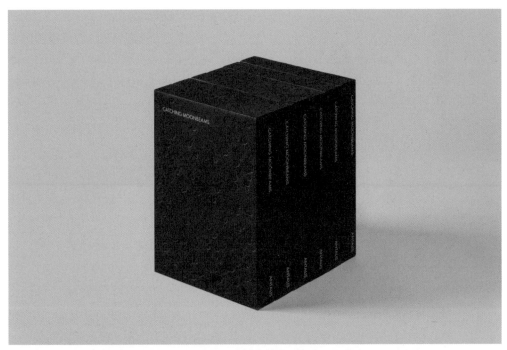

為近利紙行創作的紙辦書籍 *Catching Moonbeams*

Toby Ng Design 團隊

與新世界的長期合作 /

二〇一六年，伍廣圖與新世界集團首度合作，為柏傲山的概念書籍構思內容和設計排版，至今不少商業項目的刊物都要求他們同時負責設計及內容創作。樓盤的設計概念是侘寂（Wabi Sabi）——源自佛法，是一種源遠流長、地位崇高的日本傳統美學。它代表着一種未完成之美，提倡活在當下，細心欣賞眼前事物。「這個項目有很大的發揮空間，一來有充足預算，可以使用很多印刷效果，成品質素一定有保證，只看我們能否拿捏準確。當時，新世界重金禮聘日本禪師兼園景設計師枡野俊明（Shunmyo Masuno），利用日本五劍山的高級花崗岩『庵治石』創作五件石雕作品，分別代表五種大自然元素——『山』、『水』、『有』、『清』、『音』。客戶更派出攝製團隊將禪師的創作過程記錄下來，作為概念書籍的素材。這本書的重點人物包括枡野俊明、會所設計師池口耕一郎（Koichiro Ikebuchi）及水墨藝術家鄭重賓。我們的職責在於梳理、整合和呈現這個故事，項目的發揮空間很大。這個作品推出後收到各方好評，有行內人認為如此精細和準確的概念書籍，為全港的樓盤 Collateral（附屬產品）設定了新的標準，不再是以往常見的土豪式美學，也開展了團隊與新世界集團的合作關係。」

芸芸作品中，伍廣圖最滿意的項目是 Inside Muses（二〇一九）及 K11 Craft & Guild Foundation 工藝文化基金會品牌形象（二〇一九）。Inside Muses 是為 K11 MUSEA 商場開幕而製作的概念書籍。根據官方資料，「MUSEA」靈感來自古希臘神話主司文學、科學、藝術以及知識源泉的繆斯女神。因此，書的結構以繆斯的四大創作（建築、經典家具、自然、藝術）分作四個章節，每個章節打開的方式都不一樣，提供了有趣的閱讀體驗。書內的插畫由伍廣圖邀請插畫師精心繪製。書籍裝幀上分普通版及尊貴版，普通版採用複雜的手工縫製訂裝；尊

貴版的書則存放於水晶透明盒內，讓人聯想到展示藝術品的玻璃櫥窗。伍廣圖透露這個作品的製作費很高，不是每個客戶都願意付出這種成本，幸好推出後的反應很好。他相信 Inside Muses 對於市場、客戶和自己來說都是成功平衡創意和商業的作品。另外，他為 K11 Craft & Guild Foundation 設計的品牌形象項目，創作過程簡單又直接，客戶很快地於五六個設計方案中選取最合適的，讓團隊加以調整成為最後方案。這個作品成功獲得英國 D&AD 年度獎，印證了簡單而精煉的設計會得到國際上的專業肯定。相反，一些來來回回、反覆修改的作品通常都沒有好結果。

至於曝光率最高的作品，必然是二〇一八年為新世界品牌理念「The Artisanal Movement」標誌進行改良，及二〇二〇年推出的新世界口罩（NewWorld Mask）。「我認為成功的設計具備很多因素，包括設計師能夠高度參與，作品有足夠曝光、讓人看見。假如我做了很多事情而大眾享用不到，那麼就意義不大，也發揮不了視覺傳播的功能。至於跟新世界合作的項目往往能夠獲取佳績，關鍵在於對口單位是一名資深品牌經理，直接隸屬於集團行政總裁鄭志剛，比較掌握老闆的喜好和要求，分辨到什麼是好設計，有效協助我們拿捏最準確的東西，算是難得的『好客』。」

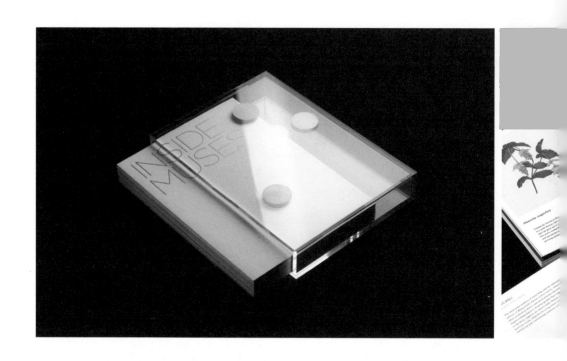

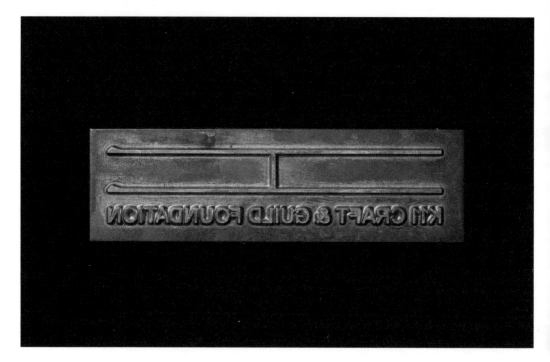

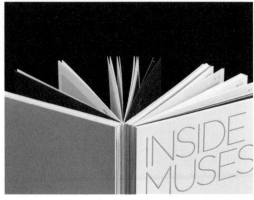

↖為 K11 MUSEA 商場開幕而製作的概念書籍 *Inside Muses*
↙為 K11 Craft & Guild Foundation 設計的品牌形象項目

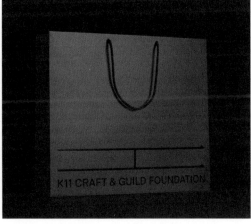

為新世界集團的品牌理念「The Artisanal Movement」標誌進行改良

二〇二〇年推出的新世界口罩

解決問題的品牌革新 /

近年，Toby Ng Design 為不少大型企業及機構主理品牌革新的項目，包括香港大學李嘉誠醫學院（HKUMed）、LWK + PARTNER 建築事務所、WM 酒店等。「基本上，十個客戶有十個都是主動找上門的，我從來不懂得『捜生意』。每當遇上要提交初步構思的 Pitching（投標）項目，我通常都會推掉，以免浪費時間和資源，除非預視到項目有較大發揮空間，或者自己真的很感興趣，HKUMed 就是其中一個好例子。」

香港大學李嘉誠醫學院成立於一八八七年，是本港歷史最悠久的醫學院，提供醫學及藥學專業培訓。他們有超過三百九十名全職教學人員，涵蓋十四個學系及四個學院，旨在帶領亞洲醫學及衛生教育，為地區樹立模範，吸引其他專業及院校仿效。「這個項目非常吸引，有一定程度規模，預算一定不會少，而且是香港最高學府的醫學院，作品傳播程度必定很高。結果，我們成功承接了這個項目，也遇上信任和尊重設計的客戶。設計角度上，這個 Rebranding 項目絕非突破性、驚天動地的作品，但我們設計的品牌視覺系統為醫學院解決了很多問題，包括簡化了冗長的醫學院及學系名稱，將『HKUMed』作為高辨認度的記憶點；徹底地統一了各自為政的學系標誌和呈現方式；以較中性、現代的 Helvetica 字體為基礎，取代本身的幼腳字、齊頭齊尾的排列，解決了標誌縮小後難以閱讀的問題。」

新的品牌視覺為港大醫學院建立了具國際化、現代感、專業的形象，亦得到校方及學生的支持。尤其在 COVID-19（2019 冠狀病毒病）疫情爆發期間，時任港大醫學院院長梁卓偉和港大醫學院標誌幾乎每日都出現在大眾視線中。

Hong Kong｜香港薄扶林沙宣道21號蒙民偉樓6樓

LKS Faculty of Medicine
The University of Hong Kong
香港大學李嘉誠醫學院

Gabriel M Leung
Dean
Helen & Francis Zimmern Professor
in Population Health

T +852 3917 9210｜F +852 2818 7562
gmleung@hku.hk｜www.med.hku.hk
6/F, William MW Mong Block
21 Sassoon Road Pokfulam, Hong Kong
香港薄扶林沙宣道21號蒙民偉樓6樓

HKU Med

State of the Faculty Address 2018

6-F, William MW Mong Block, 21 Sassoon Road, Pokfulam,

y of Medicine
sity of Hong Kong
誠醫學院

in Population Health

2818 7562 | deanmed@hku.hk
am, Hong Kong | 香港薄扶林沙宣道21號

為香港大學李嘉誠醫學院設計的品牌視覺系統，右上乃革新前的醫學院和相關學系標誌。

紡織及科技融合 /

二〇二二年，擁有六十五年歷史的香港理工大學紡織及服裝學系升格為理大時裝及紡織學院（SFT），集合時裝與紡織教育、學術及創新技術研究。時至今日，時裝除了象徵個人品味和地位外，也跟智能系統、可持續發展、醫學及運動等議題息息相關。另一方面，3D打印技術亦成為時裝設計新趨勢，讓學生製作出實驗性更高、形態更獨特的作品。

繼備受推崇的港大醫學院品牌革新後，Toby Ng Design 再承接了理大時裝及紡織學院品牌形象項目。秉承團隊對精煉和意念先行的設計理念，該品牌形象從紡織工藝中汲取靈感，抽取紡織紋理的局部特寫，同時表現兩條線交織於一起，與及象徵「fashion」的「f」。另一方面，為了配合數碼媒介主導的年代，透過品牌標誌延伸的紡織網格，能夠因應情況變形和擺動，發揮靈活的視覺特性，彷彿呼應了紡織和科技的關係。團隊亦擅用 3D Rendering 技術，讓品牌標誌以不同製衣物料呈現，例如編織、羊毛、牛仔布、皮革等，象徵學生的創作多元化，具備無窮無盡的可能。

再者，出色的學院形象及相關產品（包括 Tote Bag、T-Shirt、軟尺等）能夠有效提升學生的歸屬感，對教與學雙方也帶來正面影響。翌年，該項目更獲得紐約藝術指導協會年度獎銅方塊的嘉許。

大眾如何理解品牌設計 /

每當有新的品牌形象發佈，不少都會受到網絡上鋪天蓋地的批評或嘲笑。以二〇一二年倫敦奧運新標誌為例，品牌形象由全球其中一間最著名的品牌顧問公司 Wolff Olins 設計，據說設計費達四十萬英鎊。標誌發佈的時候被一面倒狠批，有網民批評標誌像如廁的猴子、兩人交歡的畫面等，更有數萬人聯署要求國際奧林匹克委員會更換設計。伍廣圖認為：「試想像，Google、Uber、Tate（泰特美術館）等世界級品牌都是 Wolff Olins 的客戶，而 Wolff Olins 會否不夠專業？會否

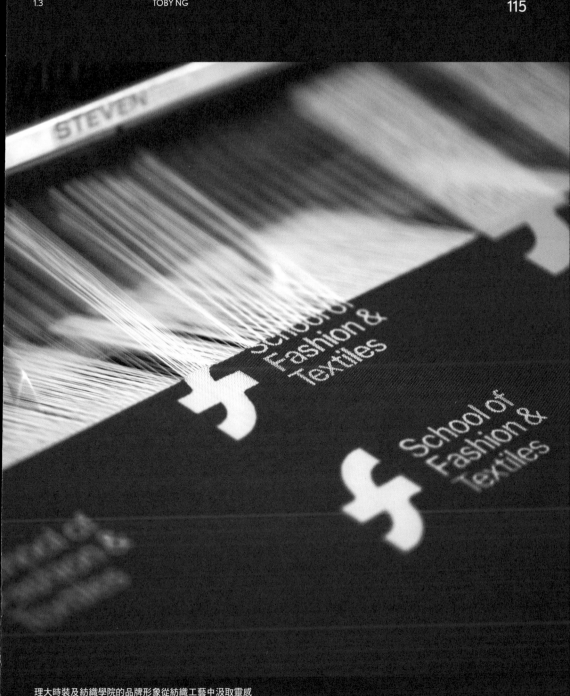

理大時裝及紡織學院的品牌形象從紡織工藝中汲取靈感

欠缺充足資料搜集和研究？我相信是不可能的，他們設計的作品背後一定有自己的原因、事前與客戶的溝通、雙方明確要達成的目標。再者，我客觀地重新檢視這個標誌卻不覺得那麼差。另外，我又想起長江和記實業旗下的電訊商『3 香港（3HK）』，其品牌形象於二〇〇二年推出的時候廣受批評，被指外形『胖嘟嘟』又像一條蟲。但經過二十多年後，我認為該品牌形象設計實在不錯，辨識度也頗高。總括而言，品牌形象是平面設計中最深奧的學問之一，這是無庸置疑的，也值得收取最高昂的費用。然而，對於品牌形象的 Judgement（判斷）絕不能以三姑六婆的層次去討論，因為局外人不會知道設計團隊和客戶之間的目標及溝通過程，說到底也是商業行為，加上品牌形象要考慮的因素很多，若然片面地作評論有欠公允。」

伍廣圖崇尚 Idea-driven 的設計理念，大部分作品的感覺都偏向簡樸，沒有任何多餘修飾。「引述史上最具影響力設計師 Paul Rand 的名言：『Simplicity is not the goal. It is the by-product of a good idea and modest expectations.』（簡樸不是一個目標，而是好意念和謙虛的副產品）。所謂的 Simplicity 並非刻意追求的，只是設計師選擇以謙遜的方式表達。『適當』永遠是最重要的，精煉的設計本身就蘊涵了一切的精華。當然，這不是唯一的表達手法，只是我個人喜愛和擅長的 Approach（取向）。正如法國平面設計師 Michaël Amzalag 與 Mathias Augustyniak 組成的 M/M（Paris）設計工作室，善於運用 Collage、Graffiti 及裝飾性的設計手法，作品都非常厲害，長期合作單位包括高級時裝品牌 Loewe、Balenciaga 及冰島歌手 Björk 等。二〇二三年，我獲紐約藝術指導協會年度獎邀請擔任品牌與傳達設計評審，我的評審準則就是品牌形象要看得明白；如果細閱作品簡介後仍看不明白的就是技不如人或『吹水』的作品。」

在眾多品牌形象中，伍廣圖認為最成功的例子是 Apple，其已故創辦人 Steve Jobs（喬布斯）於一九九七年重返 Apple，翌年發表品牌沿用至今的蘋果標誌。「Apple 的品牌價值是虛無的，但這種虛無的意

識形態反而是最值錢的，能夠迷倒全球眾多『信徒』。因此，有遠見的決策人應該知道值得投放很大資源在品牌形象這範疇，它能夠為品牌創造巨大的商業價值。」

專注於商業範疇 /

Toby Ng Design 承接的項目以商業客戶為主，源於伍廣圖對出色作品的個人追求。「我心目中的出色作品要擁有具說服力的設計意念，在市場上和設計界均獲得廣泛認可，奪得最高認受性的國際獎項，高曝光率，在全球產生影響力。符合以上所有條件的作品才算是出色，也是我真正追求的目標。」

伍廣圖指文化項目的預算普遍比商業項目低，這畫出了一條清晰的界線。「文化項目的市場生態無法提供足夠預算，自然大多由 Start-up（初創）的設計工作室負責。我團隊的薪酬普遍不錯，我需要滿足自己、同事、公司的發展需求，當然要承接預算較高的項目。而別具意義的項目則另作別論，即使生意上的收益不多，但作品卻有機會帶來很大影響力。」

「商業設計很大程度受客戶的影響，當設計團隊與客戶有良好的信任，就可以共同創造很多事情。客戶本身不一定要了解設計，但他們要懂得如何運用設計師的專業。最差的情況是客戶本身欠缺設計知識，但要執行老闆的指令，便會產生一聽就知不可行的要求。但始終這是一單生意，我會全力提供專業意見，盡可能取得雙方滿意的共識。」

設計教育 /

對於設計師如何推動社會對設計的認識，伍廣圖覺得實事求是的方法是做好設計師本分，愈多專業的設計出現在日常生活、大眾視野中，社會對設計的理解自然會慢慢提升。他較反感一些設計從業員以設計名義籌辦各種組織或活動，對業界的實際貢獻不大，也未能加強社會對設計的認識。「另一方面，設計教育相當重要，香港缺乏優秀的設計導師，加上設計院校的體制中存在許多政治問題，即使有好的導師亦難有作為，未能培育出色的學生。我認為設計導師不能跟時代和業界脫節，彷彿二十年都在重複所謂的設計理論，他們應該要是行業中活躍的，作品有說服力的，就如中央聖馬丁藝術與設計學院的全職導師和客席導師均是業內具影響力的人物。」

香港設計曾經在亞洲地區擁有領導地位，如今鄰近地區的設計發展迅速，會否影響香港設計的競爭力？伍廣圖指香港當年出產了不少國際級的品牌形象，由 Henry Steiner（石漢瑞）開拓這個城市的平面設計專業，他的設計理念和技巧傳承自 Paul Rand，並深深影響了後來的平面設計師。「一個真正出色的品牌形象能夠屹立一百年，可惜，Henry Steiner 在一九八三年設計的滙豐銀行品牌形象，卻於二〇一八年被粗暴地修改，白白浪費了一個經典設計。而一個國家或地區的設計水平，要視乎它的鐵路、飛機、博物館、政府機構、社會項目等設計質素，以及品牌形象、商業項目方面，而非單純着眼於娛樂或文化事業的設計。近年，中國內地的平面設計水平提升得快，不少作品奪得東京字體指導俱樂部獎項，但都是玩味性質、實驗性為主的設計，『搶眼球』的潮流作品相對較易模仿，並不反映那個地方真實的生態。」

GRAPHIC DESIGN

平面設計 ╲↙ 藝術 ╲↙ 文化

ART
CULTURAL

2

王文匯

重塑本土文化價值

● 一九八三年生於香港，畢業於香港正形設計學校，曾任職 CoDesign 及 Alan Chan Design。● 二〇一三年創辦 StudioWMW 設計工作室。● 二〇二〇年聯合創辦寵物服飾品牌 momotone。● 二〇二三年與陳丞軒（Keith Chan）策劃「Creative Commune」創意企劃。● 作品獲多個獎項，包括東京字體指導俱樂部獎（Tokyo TDC Awards）、日本 Good Design Award、DFA 亞洲最具影響力設計獎（DFA Design for Asia Awards）、金點設計獎（Golden Pin Design Awards）等。

＼ 過去十年，社會流行重塑本土文化特色，不少茶餐廳以「冰室」自居。根據資料，「冰室」一詞源於廣州，意指售賣凍飲、沙冰和雪糕等冷凍食物的場所，盛行於上世紀五六十年代的舊香港，被認為是茶餐廳的始祖。除了食肆，近年不少商場活動也推出各式各樣的懷舊主題，意圖「販賣」集體回憶，即使在年輕人主導的創意市集也如是。如果要重塑本土文化特色，除了電視城古裝街模式外，有沒有其他方式？除了菠蘿包、蛋撻、雞蛋仔外，還有其他可能性嗎？

香港作為一個國際城市，除了以金融發展為核心，文化都是不可忽視的一環。作為平面設計師可以怎樣介入？與其懷舊，王文匯更傾向為本土文化賦予嶄新的呈現方式，透過設計的力量為傳統注入新生命。

日本流行文化衝擊 /

王文匯成長於荃灣區，兒時居住在落成不久的石圍角邨，過着典型的基層生活。在互聯網尚未普及的年代，畫畫算是最低成本的娛樂，足夠為他帶來大半天的消遣。而且，他創作的四格漫畫往往換來同學們的讚賞，讓他在美術方面建立起信心。除此之外，他在成長時期也深受日本流行文化影響。「儘管我的學業成績一般，但當年流行的日本漫畫和電視劇集，不少也是關於主角透過努力漸漸變得厲害，彷彿向我灌輸了一份永不放棄的精神，教我不惜捱更抵夜去追求自己的目標。有時候，我覺得我那輩人比起年輕一代更能捱苦，想達到某些成就總需要熱誠和努力不懈。」

由於父親是一名裁縫，王文匯兒時喜歡參與繪畫皮草概念圖。「爸爸會跟我分享時裝設計的產品圖輯，覺得我在創作方面頗具天分，令我萌生未來成為時裝設計師的想法。會考畢業後，我也考慮過擔任幼稚園老師。那陣子對幼兒教育感興趣，欣賞小朋友的純真，簡簡單單的生活模式。於是，我同時報讀了 IVE（香港專業教育學院）的時裝設計及幼兒教育文憑課程，結果均未獲取錄。我開始到處尋找其他設計課程，並參觀香港正形設計學校、CO1 設計學校、大一藝術設計學院、明愛白英奇專業學校等多個院校的設計畢業展。當時，我覺得『正形』的平面設計作品在視覺上較為新穎，各方面也整理得不錯，就決定報讀其商業平面設計文憑。」

半工讀的階段 /

王文匯選擇了為期三年的半日制課程，期望有更多時間學習設計和作好準備。這段時間，他還做過香港賽馬會的電話投注服務員、律敦治醫院社工部文員，負責平面設計工作；展開清晨上學，放學後去上班，下班後處理設計習作的半工讀階段。

入學初期，王文匯接觸了繪畫、書法、攝影等基礎課程，後來加上商業設計、軟件教學等。其中一位做時裝雜誌出身的平面設計導師邱偉

王文匯小時候深受日本漫畫和電視劇集影響，學會在追求目標
時永不放棄的精神。

文令他留下深刻印象，教學用心之餘也願意
給予學生們不同機會。另外，正形設計學校
也會邀請業內的著名設計師擔任客席講師、
分享嘉賓及比賽評判，包括靳埭強（Kan Tai
Keung）、陳超宏（Eric Chan）等。「我慢慢
了解到畫畫只是一種技巧，『Idea』才是設
計的重點所在，它能夠引發無窮無盡的想
像。當時，我發現自己比較善於設計品牌形
象，多於純粹的繪圖。雖然我並非來自任何
名牌學府，但會以努力換取自己追求的目
標，把握機會練習各種設計工具和技巧，好
好裝備自己。」

設計界少林寺 /

王文匯回想在畢業展前夕，被同學誤傷了右手拇指韌帶，令他感到恐
懼，擔心會否影響自己製作畢業作品，甚至將來的發展。「這些經歷
都教我更珍惜機會，提醒自己能做喜歡的事情很難得，對設計行業充
滿憧憬。後來，我順利以優異成績畢業，並有幸於畢業展上獲擔任
評判的靳叔和 Eddy Yu（余志光）賞識，並獲邀請到他們的設計工作
室實習。據悉靳叔創辦的 K&L Design（靳與劉設計）有如本地設計界
的少林寺，孕育了許多厲害的平面設計師。當時，我天真地致電給
Eddy Yu，詢問可否先到 K&L Design 實習三個月後再到 CoDesign，沒
想到他立即答應了。」

二〇〇四年，靳與劉設計仍是本地設計界「龍頭」之一，尚未進軍
內地市場。「當時，K&L Design 的辦公室位於灣仔，擁有兩層工作空
間，規模頗大。上層是兩位合伙人靳叔、Freeman Lau（劉小康）和
客戶服務團隊，下層則是設計及製作團隊。如果設計師要跟老闆們開
會，需要乘搭升降機上去。團隊的分工很細緻，每個項目通常有幾位
設計師負責，而高少康（Ko Siu Hong）則擔任 Art Director，管理整

個設計團隊。製作層面上，他們有專人負責 Photo Retouch（修圖）、3D Rendering（立體繪圖）、處理印刷稿件等不同工序，讓我見識到大公司的架構。」

短短三個月的實習期，王文匯參與過一款中國白酒的包裝設計項目，並協助整理靳埭強的個人藝術作品，與及負責其刊登於設計雜誌的專訪版面。

扎實的根基和信心 /

接着，王文匯加入 CoDesign 擔任設計師，時為 CoDesign 成立的第二年。「由於工作室的規模不大，設計師們都要『一腳踢』，由構思創作意念，與兩位創辦人 Eddy Yu 及 Hung Lam（林偉雄）討論設計方案，跟客戶和紙廠聯繫，跟進印刷過程等，整體上的訓練更為全面。當時，CoDesign 承接的藝術文化、商業項目比例相若，不少作品既有趣又充滿發揮空間，例如團隊會邀請本地時裝設計師、攝影師合作，為紙行製作內容豐富的紙辦。儘管大家的工作繁重，經常徹夜加班，但整個團隊一起共患難的經歷令我們充滿凝聚力，Eddy Yu 及 Hung Lam 都會共同作戰，充當『守尾門』的角色。」

王文匯（前排中間）在 CoDesign 工作期間凡事「一腳踢」，獲得全面的鍛煉。

王文匯指，余志光先後於 K&L Design 及 Alan Chan Design 擔任要職，善於分析、着重理性邏輯及了解市場需要；而林偉雄則追求突破傳統的設計思維和方式，不斷探索新事物的可能性。兩者的差異形成了一種平衡，讓王文匯在工作過程中獲益良多。他形容 CoDesign 的團隊精神是每每付出二百分力度，即使被客戶減去一百分，還剩下一百分。「我入職時，設計師 Ken Lo（羅曉騰）已經是團隊的一分子，他對設計的創意和執行能力都令我大開眼界。而且，他是一位很

清楚自己想法的人，能夠有條理地計劃未來的路向。他的存在對我來說是一種提醒，提醒自己身邊還有很多厲害的人。當年，Hung Lam 說話較為直率，會不留情面地批評我們的作品，而 Ken Lo 那種『你話我唔得，我就證明自己可以做得更好』的心態也影響了我，成為某種快速成長的推動力。」王文匯於 CoDesign 度過了五個年頭，慢慢建立起扎實的根基和信心。

在 CoDesign 參與不少突破傳統的設計項目

生活品味 /

二〇〇九年，王文匯為了吸收更多商業品牌設計的經驗，透過羅曉騰的引薦到 Alan Chan Design 面試並獲得聘用。「Alan Chan（陳幼堅）的設計公司規模頗大，設計團隊有七八位設計師，加上製作部、客戶服務部等共二十多人。當時，我觀察到百分之九十的設計項目均來自內地客戶，核心客戶不再是本地機構，而內地市場對品牌形象、包裝設計等專業服務有莫大需求，也願意支付大額的設計費。其中一個印象深刻的項目是『重慶飯店』──主打日本市場的中國食物禮品品牌，設計概念是將日本文化與中國傳統喜慶色彩結合，賦予產品簡約、優雅及現代感的特質。」

王文匯認為陳幼堅的價值在於成功獲取客戶信心，願意支付高昂的設計費用，並具有高層次的審美眼光。「客戶來到 Alan Chan 的辦公室，看到那些高級藝術品、奢侈品，已經感受到那種『派頭』。除了平面設計外，Alan Chan 很擅長為客戶搜羅合適的藝術品、物色國際級攝影師，並擁有極強的人際網絡和社交技巧。在他身上，我看到享受生活和透過提升自己來擴闊眼界的能力。原來人生需要增廣見聞，作為設計師不僅要閱讀相關書籍和網頁，更要懂得開拓不同範疇的知識和生活品味。另外，我認為 Alan Chan 對設計較為挑剔，而我幸運地獲得他的信任，容許我刻意挑戰某些慣常做法。不過，當然要懂得觀察老闆的眉頭眼額，在適當時候才作出挑戰。」

在 Alan Chan Design 任職期間，王文匯有機會跟隨陳幼堅赴內地不同大城市開會，出入及品嚐各種精緻餐廳，讓他有機會到日常生活中較少接觸的地方見識，學習欣賞優美的室內裝潢、氣氛及藝術陳列品等。

轉戰廣告界 /

先於 CoDesign 經歷過各種實驗性的設計項目，再在 Alan Chan Design 見識和參與內地的商業品牌項目，王文匯覺得是時候探

索更多創意產業的領域，甚至考慮到香港以外地區發展。「有一次，適逢跟 Alan Chan 到上海出差，我跟一位於跨國廣告公司 Wieden+Kennedy 任職設計師的 CoDesign 舊同事敍舊，他帶我參觀 Wieden+Kennedy 辦公室。」那是一棟三層高的大樓，公司規模龐大，有接近一百位員工，牆上有不少新穎的塗鴉作品，工作氣氛彷彿很輕鬆和自由。於是，王文匯決定在二〇一一年加入 Wieden+Kennedy Shanghai 辦公室，被安排於設計部工作。

「對我來說，接受這個新挑戰有如轉行，需要重新學習和適應。這裏跟設計工作室最大的分別，在於部門架構和工序被分拆成多個部分，每日要處理不同創意計劃書作投標用途。由於大部分 Creative Director 是文案背景出身，工作模式以『度橋』為重點，較忽略視覺上的效果，很多時候，大家要一起困在會議室內『Jam 橋』，有如困獸鬥的情況。有一次，Wieden+Kennedy 的上海和阿姆斯特丹團隊分別提交計劃書，競逐一間跨國大型企業的宣傳項目。我們在創意策略上構思得天馬行空，但實踐出來的效果較為一般，結果，客戶選擇了創作概念簡單而設計出色的阿姆斯特丹團隊。這些經歷令我明白自己不認同這種工作模式。不善於表達或『吹水』的人，難以於這種環境下立足。」後來，由於管理層的人事變動，加上母親受傷緣故，王文匯提早結束了廣告界的體驗，重返 Alan Chan Design。

Studiowmw/

回港工作後，王文匯慢慢有了籌備設計工作室的想法。「全職工作期間，我已經承接了一些 Freelance 設計工作，例如本地時裝品牌 initial 的產品圖輯、獨立歌手黃靖（Jing Wong）的唱片封套等。我曾經向 Eddy Yu 請教開設工作室要準備的事情，他建議先準備半年開支的儲蓄。當我完成儲蓄後就開設了 Studiowmw，並向朋友們宣佈。幸運地，有朋友介紹我認識策展人 Alvin Yip（葉長安），讓我有機會主理 deTour 設計節（二〇一三）宣傳主視覺，成為 Studiowmw 首個具規模的項目。該年的 deTour 有一個特色，由於缺乏合適的大型主場館，策展團隊構思以四架電車作為『流動的展場』，分別改裝成舞台、課室、黑盒、饗宴的特定主題，作為音樂表演、講故事、書籍閱覽室等用途。而電車會途經五個固定的小型展覽場地，包括 PMQ（元創方）、綠洲藝廊、The Hennessy、油街實現（Oi!）及筲箕灣電車總站。於是，我為五個場地分別設計了一個 Symbol（符號），並加上象徵電車路線和旅程的綠色線條，作為主視覺形象。完成 deTour 項目後，Studiowmw 開始得到不同客戶的賞識，大部分均為藝術文化項目。」

王文匯相信自己的能力足以應付藝術文化和商業項目，包括品牌形象相關設計。他希望 Studiowmw 保持較大的可塑性，但實際上都是「摸着石頭過河」，見步行步，一直探索工作室的定位，甚至思考是不是有定位的需要。另外，他也反思，自己於二〇一三年創業是錯過了最佳時機，當時已經有不少獨立設計工作室冒起，形成了一定的競爭，愈來愈難突圍而出。

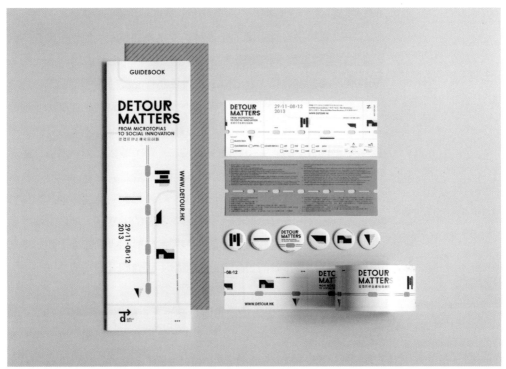

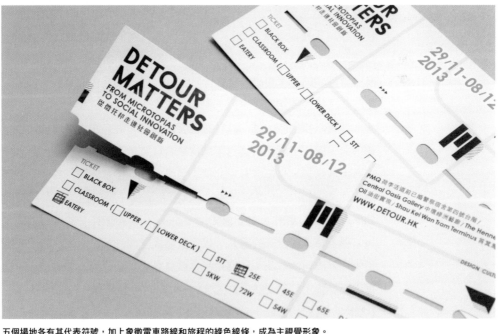

五個場地各有其代表符號,加上象徵電車路線和旅程的綠色線條,成為主視覺形象。

叫好叫座 /

二〇一六年，王文匯認識了一班熱愛舞台劇的朋友，他們是獨立劇團「窮人誌」的成員，正籌備名為《小島芸香》的黑盒劇場作品。劇本來自資深編劇潘惠森，Studiowmw 負責為作品設計宣傳主視覺。而這張海報又吸引了香港話劇團的賞識，邀請 Studiowmw 為潘惠森編劇和執導的《武松日記》（二〇一七）創作宣傳主視覺。劇本以中國名著《水滸傳》中的「梁山好漢」武松為主角，並以喜劇手法重新建構劇中人物，描述各人經歷種種思想與行動、理想與現實的矛盾。在設計概念上，由於武松本身是缺乏文化學識的粗人，而劇中的武松卻會寫日記。因此，王文匯以如初學者寫中文般的手寫字，配合嚴肅、有型的黑白造型照，形成對比強烈又帶黑色幽默的視覺效果。而宣傳單張亦以武松隨身攜帶的日記為設計靈感，加強觀眾的代入感。

《武松日記》及王文匯之後為香港話劇團設計的《公司感謝你》（二〇一八）宣傳主視覺均有很好的反響，令他漸漸得到該團信任，雙方保持長期合作的關係。「香港話劇團是香港歷史最悠久、規模最大的專業劇團，以主流劇場為定位，市場導向的營銷策略。他們對我很信任，以《玩轉婚前身後事》（二〇二一）為例，這是已故以色列劇作家漢諾赫列文（Hanoch Levin）創作，李國威、馮蔚衡聯合執導的作品，透過婚禮遇上喪禮的巧合，講述關於生存與死亡的故事。情節天馬行空，帶領觀眾上天下海，引導大家思考生命的意義。在宣傳設計上，我嘗試提出較大膽、設計感較強的構思，經過跟客戶溝通和稍作修改後，確定把新娘的婚紗與棺材結合成誇張而優美的造型，為我帶來莫大成功感，也符合客戶的銷售目標，達到雙贏局面。有些朋友以為那是 Rendering（虛擬圖片），其實是邀請了善於設計場景和道具的 Point Studio 製作，加上攝影師 Leung Mo（梁逸婷）的用心拍攝。每當遇上尊重設計師的客戶，以及具發揮空間的項目，我都願意不惜工本成就出色的作品，比起盈利多少更重要。」此外，Studiowmw 為香港話劇團主理了《驕傲》（二〇一九）、《如夢之夢》（二〇一九）、《大狀王》（二〇二〇）、《兩刃相交》（二〇二二）等多齣劇場作品的宣傳主視覺，獲得坊間的高度評價。

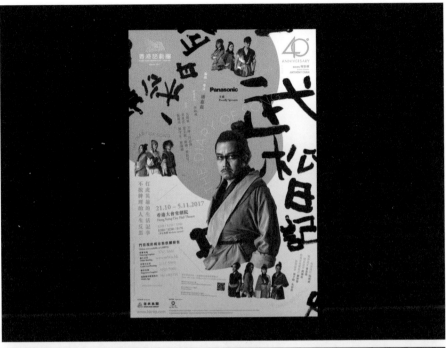

《武松日記》宣傳主視覺以手寫字配合嚴肅有型的黑白造型照,形成強烈對比。

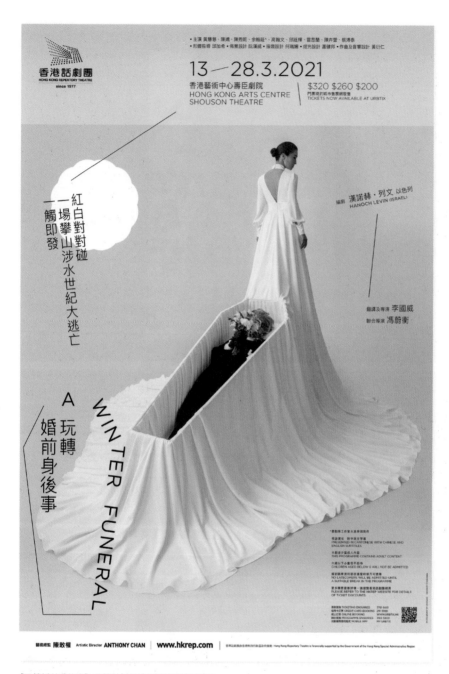

《玩轉婚前身後事》的設計把新娘的婚紗與棺材結合

另外,由《公司感謝你》開始,Studiowmw 自發為宣傳主視覺製作動態圖像(Motion Graphic),在實體印刷品以外,追求更適合社交媒體的呈現方式,尤其是較受年輕人喜歡的 Instagram 界面。「我們參與帶動了 Motion Graphic 的宣傳手法,希望為這個產業的固有宣傳方式帶來改變,不要那麼單一。對於不同的宣傳項目,我的宗旨都是把它推得更遠,嘗試和開拓新的東西。行業有競爭才會進步。而且,我不想 Studiowmw 的作品局限於某一兩種風格,而是有能力執行多元風格,並帶來高水平的效果。」

舞尋萬象 /

隨着香港話劇團的宣傳設計備受認同,Studiowmw 收到同屬本地「九大藝團」的香港舞蹈團邀請,為他們設計主題為「我舞,故我在」的二〇至二一舞季季刊(二〇二〇)。Studiowmw 以優雅的舞姿和富現代感的線條為設計軸心,邀請了攝影師羅豆(Miss Bean)合作;在排版上,部分標題刻意「出血」,形成底部和頂部連接的效果,象徵舞蹈團多年來的默默耕耘與傳承,以迎接四十周年的全新章節。

經過了舞季季刊的首度合作,王文匯在二〇二一年接連為香港舞蹈團設計大型舞劇《青衣》、原創舞蹈詩《山水》及「舞尋萬象・動求無形」四十周年節目巡禮的宣傳主視覺。「我認為《青衣》的設計跟舞蹈團以往的宣傳有明顯分別,攝影質素是其中一個關鍵。對於宣傳單張的處理,我堅持不跟隨傳統排版方式,並透過燙銀、Die Cut(多邊形裁切)等印刷效果,令大眾看到會感興趣,甚至收藏起來,這是我想達到的目標。而《山水》是另一個有趣經驗,該舞蹈詩作品概念是舞者與中國山水畫邂逅,以身體為點、為線、為韻、為律。於是,我想像畫面是一個 Top View(俯視圖)角度,藉着舞者們的不同動作和形態組成一幅『山水畫』。當客戶同意這個構思及確定製作費後,我立即邀請 Leung Mo 一起進行攝影測試。我們借用了舞蹈團的排練室,站在『吊車』於高處往下拍攝,發現在透視上跟想像中的不一樣。於是,我們決定改為分組為舞者拍攝,在後製階段再拼湊於一起。測

試過程中往往會遇到不同考驗,需要即場『執生』,研究其他可行方法。因此,攝影測試對我們來說很重要,也讓客戶清晰了解設計的實際效果。」

除了宣傳主視覺外,Studiowmw 亦包辦宣傳片製作。王文匯邀請了導演黃飛鵬執導,共同創作動態的宣傳影像。「對於香港舞蹈團四十周年節目巡禮,我建議用軟性推銷手法,透過合適的氣氛和格調,向大眾展示舞蹈團的專業定位,塑造國際水平的品牌形象。前期階段,我們要認真進行資料搜集,以不同案例解釋和說服客戶。接着,我們要根據舞季的不同節目構思相關意象和場景,預先計劃拍攝地點和畫面。基於資源上的考慮,宣傳片攝製團隊和攝影師的工作需要同步進行。當日,大家於清晨五時抵達現場,由海景、城市景到室內排舞室,凌晨時分才完成拍攝,過程辛苦卻換來很大滿足感。尤其是 Leung Mo,她需要把握攝製團隊停機的片刻進行拍攝,不能阻礙劇組的進度。儘管我們預先構思好拍攝角度和氣氛,但那種未知性和時間緊迫都為我帶來心理壓力。結果,宣傳主視覺及宣傳片都獲得客戶稱讚,令我放下心頭大石。作品也獲得金點設計獎的嘉許。」

合作伙伴 /

以香港話劇團及香港舞蹈團的宣傳主視覺為例,王文匯都是擔任 Creative Director 的角色。「我通常會繪畫簡單草圖,把相關參考圖在電腦上進行拼貼,造成一些 Demo(樣本)傳給攝影師。如果攝影師對該項目感興趣,同意收費和時間配合,雙方就確定合作。近年,我們與 Leung Mo 合作無間,她的可塑性很高,即使是時裝造型、藝術文化、商業項目,各式各樣的風格需求,她都駕馭得到。因此,我會預留較大發揮空間讓她發掘更多可能,並相信她對攝影的直覺。」

←《山水》以俯瞰角度，藉着舞者的不同動作和形態組成一幅「山水畫」。
↓《青衣》以當代設計美學呈現古裝舞劇的嶄新面貌

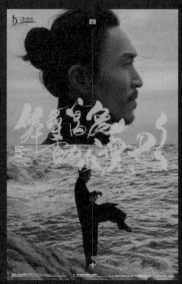

「舞尋萬象‧動求無形」宣傳主視覺聚焦舞者的神韻及舞姿，結合城中山水，讓畫面圓滿、延伸。

www.hkdance.com

另外，在《青衣》、《山水》和「舞尋萬象．動求無形」的宣傳上，王文匯也邀請了一位藝名為八八木（babamoo）的朋友參與。「她本身並非從事創意行業，但閒時喜歡練習書法。我覺得她的作品有獨特之處，就邀請她嘗試為《青衣》劇目題字，出來的效果非常滿意，就一直保持合作。對於書法字的構思，我同樣會於網上搜尋多款字體，拼貼成一些 Demo，並告訴她字體需要『有力』、保持怎樣的節奏感等。另一方面，我需要跟客戶保持溝通，讓他們了解和接受我們於美術上的處理。以舞蹈團這幾個項目為例，我強調書法字的重點在於其形態和氣勢，多於可讀程度，因為書法字跟整個構圖要融為一體，整個 Art Direction（美術方向）才會成立。有些情況，我們不用追求觀眾一眼看得明白，預留一些空間讓他們消化，他們才能於芸芸廣告中對這個主視覺留下印象。相反，資訊非常清晰但欠缺創意和美感的廣告，觀眾只會過目即忘。因此，出色的作品往往要爭取到客戶信任，讓他們明白設計團隊的目標是為他們爭取更好的成果，而非純粹滿足個人喜好的『飛機稿』。」

王文匯表示享受這種「埋班」的創作方式，出色的創作人互相碰撞產生火花，遇到有趣的項目就共同參與。在每個項目中，他都會累積更多人脈和班底，例如髮型師、化妝師、造型師等，發掘到更多有質素、有追求的有心人。

國際水平的品牌形象 /

二〇一八年，Studiowmw 先後為香港國際攝影節及茶館劇場主理品牌宣傳形象。香港國際攝影節（HKIPF）成立於二〇一〇年，每年舉辦不同主題展覽，將攝影世界具獨特性、創造性的名字，以及值得關注的視覺文化思潮引入香港，並透過公眾活動，建立本地與世界攝影文化的溝通平台，藉着影像呈現不同文化歷史議題，審視社會人文狀況，促進跨越地區與領域的對話。「二〇一八年，攝影師劉清平接任香港國際攝影節主席，他是一位重視和尊重平面設計的前輩，我們互相交流對攝影節品牌形象的意見。我認為過往攝影節欠缺了

耐看的宣傳形象，與及符合國際水平的氣派。而該年的主題是『挑釁時代：探索影像表達五十年』，透過日本攝影師中平卓馬（Takuma Nakahira）、高梨豐（Yutaka Takanashi）、攝影評論家多木浩二（Koji Taki）及詩人岡田隆 （Takahiko Okada）於一九六八年創辦的前衛攝影雜誌 Provoke 為引子，展示攝影隨世界變革動盪帶來的時代面貌。我就提出以極簡的視覺系統，透過呼應菲林的長條形框架，有條理地展現攝影作品的力量和吸引力，並有效於不同界面上的應用和相片更換。由於攝影節是相對中性的項目，我們刻意選用個性較低調的英文字體，突顯出國際性和專業的感覺。這個設計成為東京字體指導俱樂部年度獎的入圍作品，反映了 Studiowmw 有能力設計符合國際水平的品牌宣傳形象。」

西九文化區的戲曲中心在二○一八年竣工，並於翌年一月正式開幕。茶館劇場位於戲曲中心一樓，設有二百個座位，讓觀眾們一邊品茗，一邊欣賞粵劇演出。西九文化區團隊邀請 Studiowmw 為茶館劇場設計品牌宣傳形象。「我們先搜集了一些外國電影劇照，告訴客戶這類攝影風格能夠呈現的獨特質感。粵劇造型的色彩鮮艷，有不少裝飾性的細節，配合簡約的黑色背景已經足夠。在策略上，我認為茶館劇場的品牌宣傳形象應該以外國人的角度呈現粵劇文化，摒棄傳統的老土印象。這個項目都是跟 Leung Mo 合作，在粵劇導師的專業指導下進行拍攝，確保指定的動作和手勢不能做錯。而粵劇演員在設計構圖的呈現有大大小小、遠遠近近的分佈，表現出流動的節奏感。本身構思只有英文字，但因應客戶要求加入了中文字體。這個作品於網上得到不少讚賞和轉載，迴響遠超我們的想像。」同年，Studiowmw 為積極推動粵劇傳承的香港八和會館主理「粵劇新秀演出系列」宣傳設計，透過具現代感的設計手法重新包裝與時代脫節的傳統粵劇形象。

二〇一八年的香港國際攝影節以極簡的視覺系統及較低調的英文字體，突顯出國際性和專業。

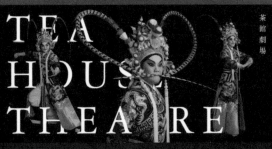

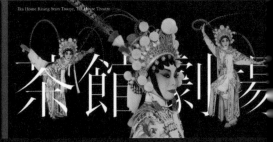

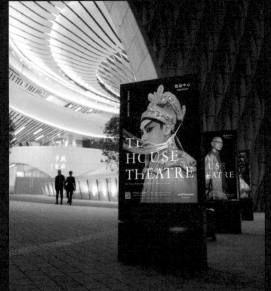

設計徹底摒棄了傳統粵劇宣傳形象

轉化本土價值 /

二○一九年，Studiowmw 參加了慈善機構 MaD 創不同策劃的 MaD Festival，自行選擇一個亞洲地區前往並作深度交流，回港後於自身領域實踐一項本地創新計劃。他們選擇了日本，到訪善於社區設計及傳統品牌重塑的 6D 設計事務所，與創辦人木住野彰悟（Shogo Kishino）交流。回港後，Studiowmw 挑選了內衣織造廠利工民、烘焙餅店 iBakery 等本地品牌，為他們的產品帶來破舊立新的包裝，於期間限定店發售。

亞洲設計商品平台 Pinkoi 於二○二○年八月推出了「香港嘢」主題，重新推廣「Made in Hong Kong」（香港製造）的價值，他們提出與成立超過六十年的塑膠製造商紅 A、內衣生產商雞仔嘜合作，邀請 Studiowmw 參與聯乘產品的設計。「小時候，紅 A 膠杯幾乎是每個基層家庭都擁有的日用品。我嘗試為這個紅 A 膠杯賦予全新面貌，提出改造成灰色和深藍色，呼應當下流行的山系風格，並以白色線條低調地印上量杯刻度、可承受溫度等數據，簡約美學和功能兼備。另外，我設計了一個代表 Pinkoi 的『P』字貼紙張貼在杯身。當中有段小插曲，一些消費者查詢為何『P』並非絲印圖案。我原意是估計消費者不想有這麼大的『P』字印在杯上，讓他們可以在使用前自行撕走，但原來大家頗為喜歡。另外，Pinkoi 和雞仔嘜合作推出了一款纖薄舒適的白色金蜆內衣。我同樣思考如何為這件單品注入潮流元素，就是把洗衣標籤放大，成為設計元素，配以透明膠樽包裝。這系列的聯乘產品於 Pinkoi 專門店和網上平台都獲得不錯的銷售成績。」

王文匯認為重塑具歷史價值的本地產品或包裝設計，能夠摒棄舊有設計元素，因為當中不牽涉本土文化。若是本土文化重塑項目，則要想辦法保留當中的歷史元素，透過當代設計手法重新呈現。

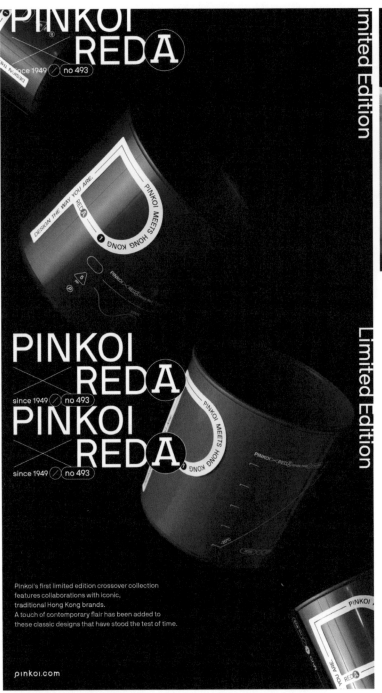

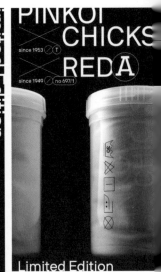

Pinkoi「香港嘢」主題聯乘產品的設計

介入流行文化項目 /

二〇一九年以獨立唱作人身份加入樂壇的林家謙，短短幾年已在各大音樂頒獎禮橫掃多個大獎。二〇二二年六月，他在社交平台宣布即將於香港紅磡體育館舉行 SUMMER BLUES 演唱會。「最初，主辦單位考慮以設計感較強的形式創作宣傳主視覺，因此邀請我負責平面設計。經過一些試驗和討論後，雖然未能於視覺上帶來重大突破，但本着大家對質量的追求，我們還是創作了多達十款宣傳主視覺。這系列設計呼應演唱會的主題靈感——暑假尾聲帶來的失落感，並低調地融入林家謙歌曲的元素。」

同年八月，林家謙推出第三張個人專輯 MEMENTO，包含五首新歌 doodoodoo、《夏之風物詩》、《某種老朋友》、《記得》及《邊一個發明了 ENCORE》。MV 導演 Sheng Wong 為專輯擔任 Creative Director，碰巧地，他亦邀請了王文匯負責專輯設計。「由於專輯主題是關於回憶，我就提出了有如紀念冊的構思，想像打開後會看到不同尺寸、形狀和質感的東西。內容上，我在五首歌的歌詞中抽取靈感作為設計元素，例如 doodoodoo 提到的『打打卡，拍低這境界』，讓我想起寶麗來照片；《某種老朋友》提到的『各撐一葉舟』，引發我設計一片樹葉形書籤等。同時，我們希望帶出遺憾存在，大家才懂得珍惜的想法。這次合作跟上次不一樣，我跟林家謙有更密切的交流，他在設計上給予極大信任和自由度。而專輯其中一個特點是起用了多款紙張，在印刷效果方面的發揮空間很大，亦有賴於專輯的印刷量較高，使平均製作成本的控制較為理想。這個年代，實體專輯對樂迷來說主要是具備收藏價值，大家對專輯設計也有更高要求和期望。」

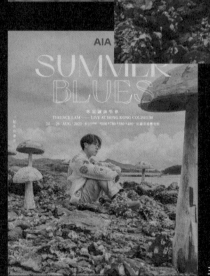

王文匯為林家謙演唱會設計了多達十款宣傳主視覺

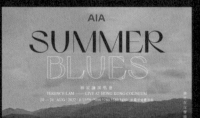

MEMENTO 有如紀念冊，打開後會看到不同尺寸、形狀和質感的設計元素。

反思和探索 /

Studiowmw 成立十年，王文匯依然在探索經營之道，與及尋找最合適的工作模式。「到了現在，我仍然享受親自創作的過程。過去十年，Studiowmw 高峰時期有四名全職設計師，但自己或許不是個好老闆，未能好好拿捏團隊在創意構思和執行上的分工。二〇二一年，合作多年的 Art Director 離職後，加上疫情和經濟環境轉差，我希望把 Studiowmw 保持在小型工作室規模，減少恆常開支。這樣，我能夠減少承接項目的數量，集中製作精緻、高水平的設計作品。而且，我覺得按不同項目需要而『埋班』的合作模式不錯，大家能夠發揮自己的專長。」

近年來，王文匯開始反思人生方向，「例如人生是否只有設計？會不會有更多可能？假如人生有八十年，我已經走到一半了，應該把握機會探索更多事情，例如工餘時間學習紋身。有一日，我收聽森美主持的電台節目，他分享『中年危機』就是發現自己該做的都做過了，但有些目標總是無法達成。我正正處於這樣的情況，年輕時追求的夢想做到了，要坦誠接受自己的限制，不要執着於費盡九牛二虎之力都未能達成的目標，及時行樂，盡情探索更多可能。這方面，我也受到 Leung Mo 的啟發，她年紀輕輕已經拍攝過很多出色作品，但為人卻沒有架子，想法單純，從不介意別人的看法，只求滿足自己和客戶就足夠了。」

王文匯於讀書時期最崇拜的平面設計師是原研哉（Hara Kenya），後來亦很欣賞設計師野田凪（Nagi Noda）。「我在年輕的時候很崇尚日本文化，對於平面設計的了解和啟蒙都受到日本影響。無論在設計理論，還是美學風格及編排上，原研哉的作品都極具吸引力，加上在 CoDesign 任職期間，Hung Lam 秉持簡約設計風格，令我對這方面的作品有偏好。或許是處女座的性格，不少舊同事認為我對構圖和細節有一絲不苟的追求，不時在電腦熒幕放大微小的局部位置，細心進行調校。直至 Studiowmw 成立後，為了不想工作室被定型，就開始嘗

試較大膽、多元化的創作風格，算是一種自我挑戰。而野田凪的作品風格強烈，色彩運用相當大膽，畫面往往介乎現實與抽象之間，甚具衝擊力，啟發我不斷突破設計框框。現今於日本時尚界炙手可熱，擅長以超現實構圖製造視覺衝擊的設計師吉田ユニ（Yuni Yoshida）就是師承野田凪。野田凪曾於訪問中表示無須刻意分辨什麼是藝術，什麼是設計，很多東西都存在於兩者模糊的界線中。可惜，她於二〇〇八年因車禍遺留下來的併發症而不幸早逝。」

對於本地平面設計師，王文匯最欣賞的始終是 CoDesign 的余志光和林偉雄。而同輩設計師當中，他較喜歡黃嘉遜（Jim Wong）、楊禮豪（Lio Yeung）、吳琪（Kevin Ng）和林明瀚（Dee Lam）的作品。他表示自己決定成立 Studiowmw 前，有考慮過應徵楊禮豪的設計工作室 Young & Innocent。

如何推動設計行業？/

王文匯坦言，近年的經營環境愈來愈困難，但他相信只有更多年輕設計師冒起，才能帶動整個設計行業。「有時候，我會思考為什麼台灣的新生代設計師冒起得那麼快？除了政府提供支援外，他們的業界從業員亦相當團結，共同推動設計行業，讓出色的設計師成為大眾欣賞的公眾人物。相比之下，香港設計圈始終是有點『你有你做，我有我做』，大家沒有什麼交流。儘管香港有不少厲害的平面設計師，卻一直未能形成一種氛圍，讓客戶了解設計師的能力和價值，從而令設計師的創作空間被扼殺。即使是歷史悠久的香港設計師協會（HKDA），影響力也大不如前。在 Eddy Yu 擔任主席（二〇〇六至〇八）的年代，HKDA 會推動業界反對 Free Pitching（無酬競投），強調設計的價值。現在的 HKDA 對業界卻未有太大幫助，主要是舉辦兩年一度的環球設計大獎（Global Design Awards）。即使是過往引以為傲的環球設計大獎宣傳主視覺都漸變失色。相反，我們見證着台灣、澳門等地的大型設計比賽持續進步，趨向國際水平。作為設計師，我們有什麼方法推動平面設計？例如建議 ViuTV 在音樂頒獎禮加入最佳唱片封套獎項？甚至舉辦唱片封套設計頒獎禮？我相信要令設計師得到營銷業界的認同和尊重，才有一定的話語權。」

姚天佑

遊走於感性與理性之間

● 一九八四年生於香港，畢業於香港中文大學專業進修學院，曾任職 Osage Gallery。● 二○一一年與蔡嘉宏（Max Tsoi）創辦 MAJO Design 設計工作室。
● 二○一九年舉行個人攝影展覽 Sn (Tin) by Joseph Yiu。● 二○二二年與蔡穎（Wayne Choi）策劃 YouTube 頻道「Pizzy Talk」，邀請不同創作人分享。

JOSEPH YIU

TNS2靈訓 ARC

THE NEXT STAGE 2

2.2

＼ 對於大部分平面設計師來說，設計屬於客觀、理性的，在於吸引受眾並傳遞資訊；而藝術則是主觀、感性的，可以是抽象的內心表達。姚天佑主理的設計作品，彷彿是介乎感性與理性之間，他善於呼應項目策展人或藝術家的創作意念，經過設計的轉化，為觀眾帶來具趣味性的視覺體驗，親身於感受作品前獲取一些線索。

其設計作品不時出現於各個藝術文化場地，包括大館、油街實現（Oi!）、PMQ（元創方）、香港視覺藝術中心、Para Site 藝術空間等。

抗拒專制和小圈子文化 /

姚天佑從小在沙田區成長，小學時期擅長游泳，運動細胞較強，在學界比賽中屢獲殊榮。小學畢業後，他獲派位到重視體育和視覺藝術發展的賽馬會體藝中學，卻在小學校長的建議下，父母為他報考了區內名校浸信會呂明才中學。可是，其學業成績遠遠不及在學界比賽中得來的成就感。「很多時候總是在背誦課文，找不到有系統的學習模式。由於考試成績不好，除了體育老師和同學外，部分老師對我的印象不好，甚至作出過語帶侮辱的批評。直至預科階段，轉讀大埔的中華聖潔會靈風中學，見識到更貼近社會的校園生活。而且，校方主張用循循善誘的方式代替處分，減少了學生於反叛期對學校的抗拒。」

↑姚天佑在小學學界比賽屢獲殊榮
↓他中學開始自學結他，並跟朋友們組成樂隊。

早於小學時期被安排學習鋼琴的姚天佑，中學開始自學結他，並跟朋友們組成樂隊，演奏自己喜歡的音樂。「我成長於虔誠的基督教家庭，每星期跟家人到教會參加崇拜，唱聖詩以及聆聽教友們對社會上各種事情的討論，父親後來更成為了全職的傳道人。我認為自己有宗教信仰，相信神的存在，但長大後漸漸對教會的專制和小圈子文化反感，決定不再參與教會活動。後來，我到 Salon Esprit 擔任髮型模特兒，一度被髮型師們散發著的自信心和專業形象吸引，希望擔任髮型屋學徒，結果當然得不到父母認同，而打消念頭。」由於會考成績欠佳，只有會計科的分數較高，姚天佑先後在明愛白英奇專業學校修讀市場學副學士，香港公開大學（後改稱香港都會大學）修讀市場學學士，唯最後未有修畢學士課程。

姚天佑對繪畫沒有太大興趣,跟普遍年輕人一樣喜歡追看漫畫,他經常到沙田好運中心的龍城漫畫店購買日本漫畫,尤其喜歡短篇故事。其中,他至今仍珍而重之的作品,包括矢澤愛(Ai Yazawa)創作的少女漫畫《天國之吻》及一色真人(Makoto Isshiki)編繪的《琴弦森林》。前者講述一名平凡的名校女高中生,因成績欠佳令母親不滿。當她懷疑自己的人生價值時,遇上幾位熱愛時裝設計的學生,共同經營自家品牌「天國之吻」,並親自擔任模特兒,逐步展開對夢想的追求。後者是關於一位自由奔放、才華洋溢的音樂天才,與「琴之森林」的鋼琴相遇後發生的勵志故事。兩個作品均細緻描寫內心充滿真誠的年輕人,如何越過重重難關去追求夢想,也許跟姚天佑的自身經歷產生了一定共鳴。「儘管如此,我在學期間會以『小畫家』軟件繪畫一些簡單圖案來印製 T-Shirt,更得到女同學賞識,收取二百港元為她設計了兩件情侶 T-Shirt,成為人生首份 Freelance 設計項目。這也引起我對平面設計的興趣,便主動報讀香港中文大學專業進修學院的夜校設計課程,一邊從事『炒散』工作,一邊持續進修。」

誤打誤撞進入藝術圈 /
二○○七年,姚天佑在求職平台 JobsDB 搜尋全職工作,留意到一間名為「Osage」的機構招聘平面設計師。他憑着模擬為 apm 商場設計宣傳形象的設計習作,得到總監林茵(Agnes Lin)的賞識。作品是拍攝一個幻彩球體,襯托着印有「Do Not Disturb」(請勿打擾)的燈箱,配合不同燈光效果的照片,再以「小畫家」軟件簡陋地排版。

Osage Gallery(奧沙畫廊)創立於二○○四年,以推動創意社區、文化交流和孕育創意思維為目標。「起初,我以為 Osage 主要從事製衣業務,甚至不知道他們是個藝術機構。而我對藝術的了解亦相當狹窄,只會聯想起畢加索(Pablo Picasso)的抽象畫,以及普羅大眾對藝術既有的負面觀念。他們的平面設計師即將離職,我們用了兩個月時間交接,並逐步摸索 Photoshop、InDesign 等設計軟件的應用。當時,Osage Gallery 正籌備《從內到外》聯展,邀請來自火炭工業

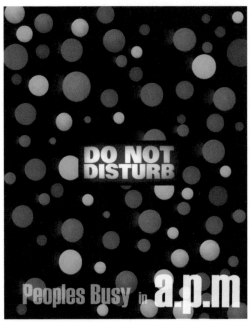

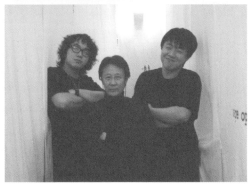

↑姚天佑為 apm 商場設計宣傳形象的設計習作
↓姚天佑（左）在 Osage 跟林茵（中）與蔡嘉宏合作無間

村的年輕藝術家參與，包括白雙全、林東鵬、周俊輝等。Agnes Lin 找來一位有經驗的 Freelance Designer 設計展覽圖錄，同時也吩咐我嘗試排版，結果她竟然採納了我的版本，大大加強我對設計的信心。」

設計師介入創作 /

加入 Osage 後，姚天佑接觸到不同類型的藝術作品和藝術家，漸漸培養起審美觀，並在思考層面得到啟發，讓他眼界大開。適逢公司即將開拓新加坡、菲律賓、北京和上海等地業務，要頻繁地於各個地方策劃展覽，令他得到不少外遊公幹的機會。「當時公司的規模頗大，銷量部有二三十位同事負責時裝商品的出入口業務，而我的崗位較多跟總監和藝術行政人員合作。Agnes Lin 作風務實，她說『一就一，二就二』，一貫擔當行政主導的角色。她經常拋出各式各樣的任務，久而久之，我亦學懂見步行步地解決問題。而時任展覽總監 Eugene Tan（陳維德）做事往往會『留白』，並於限期前推動自己想達到的目標，清楚如何跟不同單位談判，很大體，擁有領軍人物的特質。藝術層面上，Agnes Lin 原先較着重東南亞及中國視覺藝術，而 Eugene Tan 的加入促進 Osage 對概念藝術的推動，並發掘了本地藝術家李傑。」

姚天佑在埋首設計展覽圖錄前，會細心咀嚼策展宣言（Curatorial Statement），嘗試掌

握策展人的想法。若未能梳理箇中玄機，就會具體地提問，不會輕易下定論，進一步引發更多思考。同時，也要了解策展人過往策展的思維和習慣。「我從未修讀過平面設計，純粹依靠個人天分，慢慢摸索排版設計的節奏和表達技巧，閒時會到 Page One 參閱設計書籍。當時對印刷用色、紙張、字體應用、Grid（網格系統）等均一竅不通。但多年後回望，發現自己曾經有過大膽、破格的嘗試，沒有因技巧不足而阻礙創意。另外，由於印刷成本有限，我不時光顧 e-print 速印，完全違反設計師的專業要求。」

以《有你·無我》展覽（二〇一〇）為例，藝術家呂振光於香港中文大學藝術系任教多年，他邀請了百多位中大藝術系畢業生以其著名的繪畫作品《山水系列》為骨幹進行再創作，演繹出全新作品，從而探索「你與我」之間的關係和微妙的變化。姚天佑負責設計展覽的宣傳海報，他即興地把一幅《山水》畫作用 A4 紙列印出來，刻意弄皺並捏在一團作為海報主視覺，間接地介入了展覽。看過初稿後，林茵立即表示滿意。

重要的設計伙伴 /

不知不覺在 Osage 渡過了四年，姚天佑在工餘時間也接洽一些公關公司外判的設計項目，主要是品牌活動及商場零售店的裝飾陳設等。他漸漸萌生了成立設計工作室的念頭，於是跟曾在 Osage 並肩作戰的設計師同事蔡嘉宏（Max Tsoi）討論。「Max Tsoi 畢業於中大藝術系，當時正修讀文化研究的碩士課程。我們的思考模式南轅北轍，但能夠互相溝通和互補不足。我屬於衝動派，做事爽快，追求不甘平凡的設計；而 Max Tsoi 凡事深思熟慮，慢工出細貨，不喜歡過分設計的風格，比我更能掌握設計語言。他對我有很大影響，包括理解藝術的方法、了解自己的不足，例如他清楚我不是讀書的材料，不會盲目鼓勵我去進修；他知道我每次填寫表格都會錯漏百出或答非所問，因此會主動處理這些行政工作。」

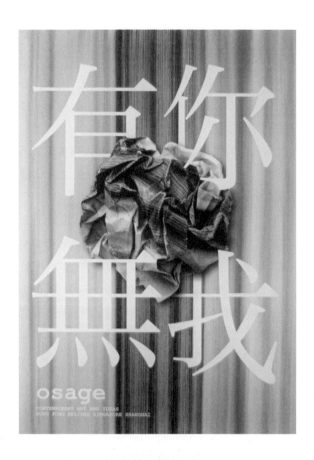

↑ 《有你‧無我》展覽宣傳海報
← 《從內到外》設計展覽圖錄

二〇一〇年，在廣告公司任職 Art Director 的劉柏基（Christopher Lau）提議姚天佑及蔡嘉宏以固定合作形式嘗試創業。他借出公司位於上環辦公室的小型會議室，讓兩人協助處理其主要客戶香港賽馬會的會員通訊和宣傳設計，同時接洽其他設計項目。「Christopher Lau 本身是一位藝術家，亦有負責香港藝術節和其他藝術團體的宣傳設計。讓我驚歎的是，但凡經過他修飾的設計作品，都有一種脫胎換骨和昇華了的感覺。儘管是臨時辦公室，但 Max Tsoi 已經構思了工作室的名字——MAJO，結合『Max』和『Joseph』之餘，在西班牙文也有『不錯』的意思。」不久之後，姚天佑及蔡嘉宏決定租用觀塘的工業大廈單位，正式成立 MAJO Design。他們先後考慮過新蒲崗、九龍灣等地區，但始終最喜歡觀塘文化交集的氣氛，區內聚集了不少地下樂隊、踩滑板的年輕人，有活力又踏實，擁有窮風流的生活氣質。

MAJO Design/

MAJO Design 成立初期，不少藝術文化客戶慕名而來，包括香港城市大學創意媒體學院、香港國際攝影節及文化葫蘆等。姚天佑指項目不會賺大錢，但工作量相當穩定，亦有不少發揮空間。「我做設計的習慣是百分之九十靠個人感覺，百分之十靠邏輯思維。我對人的觀察較為敏銳，合作成敗很視乎雙方的同步率。藝術文化項目跟 Marketing（市場營銷）主導的商業項目不同，後者主要考驗設計師的執行能力。策展人或藝術家的說話較為玄妙，要透過不斷提問梳理其思緒，從而獲得精煉的訊息。雖然未能做到精緻的插畫、高水平的廣告攝影，但我擅長將自己對展覽的感覺轉化成有概念和連繫的設計。以設計展覽場刊為例，我重視參觀者的體驗，期望他們透過設計和活動的聯繫得到一份窩心的感覺。空閒的時候，我也會瀏覽 Pinterest、Behance 等設計師分享平台，學習各種執行細節和印刷效果，但不太懂得領悟和追尋設計潮流。」

姚天佑與蔡嘉宏主要按客戶去分工，例如跨媒介藝術家楊嘉輝（Samson Young）的項目由前者包辦，以中國工筆畫見稱的藝術家石家豪（Wilson Shieh）及中大藝術系畢業生相關項目由後者主理。每當遇上新客戶或需要遞交提案競標（Pitching）的項目，兩人就各自負責一個設計方向。即使他們分工清晰，但也會互相擔任對方的設計總監，真誠地作出評論。蔡嘉宏兼任工作室的財務和行政工作，其思考模式較平實，經常提醒姚天佑需要追求作品的完整度。他們均質疑「設計只是解決問題」和「設計只是追求美觀」的概念，相信設計師必須了解藝術，重視和追求原創。姚天佑指設計和藝術觀念並非背道而馳，設計源於藝術，分別在於設計有較多前設。在經營角度上，他們遵守每人一半的分賬模式，不會按實際工作量和項目收入計算，以免因財務問題而影響關係。

由於從未於設計公司工作，他們習慣凡事親力親為。然而，他們即使懂得跟客戶溝通，卻不善於指導同事實踐自己的想法。MAJO Design 高峰期曾聘用兩名全職設計師，第一位員工是黃倬詠（Kathy

Wong），一起共事了兩三年。「我們嘗試跟同事們定一條線，用來衡量作品的表達度及完成度，不想抹煞他們的個人創意。Kathy Wong的作品有自己一套風格，她令我們學懂如何跟員工溝通，團隊之間沒有上司及下屬的感覺。自從 COVID-19 疫情後，我們暫時不考慮聘請全職設計師，有需要時會邀請 Freelance Designer 合作。另外，我們每年都聘用實習生，薪金不多，主要為他們提供類似工作坊的經驗，灌輸如何理解設計，着重設計思維訓練，目標在三分鐘內解釋作品意念，不要故弄玄虛。」

與藝術家共同探索 /

跨媒介藝術家鄭得恩（Enoch Cheng）是姚天佑長期合作的客戶之一。鄭得恩擅長運用流動影像、裝置、舞蹈、劇場及表演等創作媒介，作品關注城市生活的日常細節，探討地方、虛構、記憶、時間等命題，同時擔任不少策展工作。

二〇一七年，鄭得恩以策展人兼藝術家身份策劃於油街實現舉辦一場聯展。他習慣早於構思階段便邀請姚天佑討論宣傳主視覺，並講解策展概念和各種零碎的想法。「Enoch Cheng 告訴我展覽名稱靈感來自陳慧嫻的歌曲《幾時再見》，展覽內容跟北角及油街擁有多重歷史碰撞和合併的背景有關，承載了歷史、習慣、新聞或神話傳說等內容組成的故事，有如不同時空的故事於展場內同時發生。他計劃邀請 Erik Bünger、程然、蔡芷筠、余美華等藝術家透過錄像、表演或裝置藝術呈現各自的故事。這種穿梭時空的意念令我聯想起鬼魂，好像看到，又好像看不到，稍縱即逝的感覺。於是，主視覺的展覽標題『幾時再見』和『When will I see you again』就以若隱若現的設計效果呈現，並重疊在藝術家名字和展覽日期之上，呼應時空交疊的意境。過程中，Enoch Cheng 往往對設計有不少執行上的建議，我會盡量『擋住』一些不適合的意見，保持各個印刷品沿用統一的設計概念。例如展覽圖錄的封面使用 Emboss（激凸）印刷效果，低調地表達展覽標題；內頁融入了傳統日曆訂裝，並以牛油紙加強互相重疊的效果。」

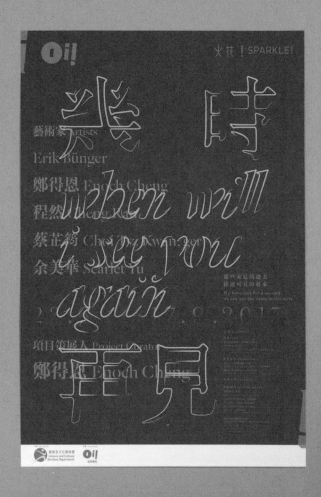

《幾時再見》的展覽標題若隱若現地重疊在藝術家名字和展覽日期之上，呼應時空交疊的意境。

二〇一九年，鄭得恩為香港文化中心三十周年誌慶，策劃了導賞團形式的《幕後探旅》節目，帶領觀眾尋幽探秘，深入文化中心後台，親身體驗幕後製作的基地。「最初，Enoch Cheng 邀請我設計活動單張、入場券、紀念品及觀眾身份識別。由於每節導賞團會引領觀眾進入後台的不同位置，例如舞蹈室、醫療室等，欣賞一幕幕精心安排的音樂、舞蹈、影像表演。為免觀眾走失或造成誤會，每位觀眾都需要有清晰的身份識別。我認為與其設計一張證，倒不如設計一件物件，包含入場券、紀念品及身份識別的功能。結果，完成品是一個紙製文件夾，裏面放着印有『Unseen Scene』標語及製作人員名單的紙張，以及一條搶眼的橙色絲巾。絲巾上印有卡通臉孔，並加入文化中心建築外觀和三十周年元素。觀眾在入場前可各自發揮創意，把絲巾綁在身上。」

同年，鄭得恩以藝術家身份參與大館舉辦的《疫症都市：既遠亦近》展覽。展覽集中探索疫症的心理與情感面向，尤其是與人及其生活方式相關方面。鄭得恩創作的實驗式互動作品，讓觀眾一邊聆聽着 MP3 播放機的聲音導航，一邊按指示於大館不同角落漫步遊走。「Enoch Cheng 想讓我幫忙設計一張地圖，讓觀眾『參觀』作品的時候不會迷路。經過細心思考，我覺得觀眾忙於聆聽聲音導航，很難同步翻開地圖了解地理位置。於是，我建議用迷你攝影書取代地圖，以觀眾第一身視覺呈現眼前景象，這樣更簡單方便。為了緊扣《疫症都市》主題，我以『應診卡』形式包裝這本迷你攝影書，既有趣味，亦有紀念價值。」

《幕後探旅》的紙製文件夾內放着印有「Unseen Scene」標
語及製作人員名單的紙張，以及一條搶眼的橙色絲巾。

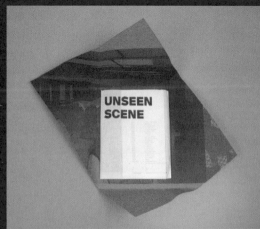

《疫症都市：既遠亦近》以「應診卡」的形式包裝着迷你攝影書，既有趣味亦有紀念價值。

避免猜測或過分解讀 /

儘管藝術文化項目在設計上的限制較商業項目少，但姚天佑堅持設計不能為了宣傳效果而製造誤導元素。「早年任職 Osage 期間，我主理過一場當代音樂藝術表演的宣傳海報，從策展團隊方面得知節目有類似 Disco 的構思，於是以 Disco 作為設計方向，加上華麗的修飾。直到演出當日，我發現完全不是那回事，藝術家們演奏的是概念音樂，一時聲音很大，一時聲音很小，並非 Disco 流行的電子音樂或跳舞音樂。事後，Osage 收到一些觀眾投訴，事件令我印象深刻。經過這次經驗，我明白設計師要跟策展人保持溝通，因為他們的創作思維會隨着發展一直調整。設計師不應該猜測或過分解讀他們的想法，盡量根據已確定的資訊或元素進行設計，也避免向觀眾傳遞不正確的想像。」

以楊嘉輝的跨媒介裝置藝術展《配器法》（二〇一九）為例，姚天佑從概念草圖得知展覽現場會有一支「被剖開」的巨型小號雕塑，觀眾身處不同空間，只會看到小號的某個局部。他建議先把完整的小號呈現於宣傳設計上，有如展覽的序幕。而展覽標題「配器法」透過設計效果，表達不同聲效的感覺。「為了令海報中的金色小號呈現自然立體感，我刻意揀選了一張金屬紙，將銀色和黑色部分印上去。由於紙張不吸墨，油墨要待兩星期才乾透，但出來的效果非常好。這是自己在概念和執行上都滿意、完整度高的一個作品。」

一堵隱形的牆 /

二〇一九年，姚天佑於深水埗複合式藝文空間 openground 策劃了一場小型展覽 Sn（Tin）by Joseph Yiu，紀念結婚十周年（錫婚，Tin Wedding）。在視覺藝術家陳泳因（Doreen Chan）的指導和提問下，姚天佑篩選了二百張親手拍下的家庭生活照，最後選出四十多張作展示。照片中的主角全是妻子和兒子，只有其中一張拍到自己的影子。另外，他親自創作了一首歌曲 Wall，邀請聲音藝術家蔡穎（Wayne Choi）擔任音樂監製，並上載到音樂串流平台 Spotify。「我結婚的時候二十五歲，當時跟妻子拍拖四年，關係很穩定，覺得時機成熟就在旅行時求婚。妻子是具有啟發性的人，說話不多，她會偶爾有創意地執屋，令我得到意想不到的收穫。她和兒子的關係較親密，而我的身份好像一名觀察者，誠然地充當一堵隱形的牆。朋友們覺得我們的管教方式輕鬆，其實大家早有默契，不會完全放任兒子。我會讓兒子嘗試面對親人、朋友，自己在背後。」

兒子出生後，姚天佑對黑暗、靈界的恐懼減少了，也會更主動參與家務，例如掃地、洗碗。「兒子對畫畫沒有興趣，但非常喜歡踩滑板，其他朋友會稱讚他很大膽。這些小事情令我切身體會到一個人面對危險而卻步就是恐懼，但知道危險而依然嘗試跨過去則是勇敢，這是兒子帶給我的啟發。而我對他的引導是一起觀看 YouTube，由他揀選的影片了解其興趣。」

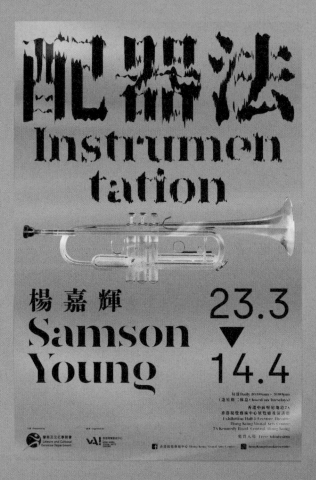

《配器法》的宣傳設計是姚天佑自己在概念和執行上都滿意、完整度高的作品。

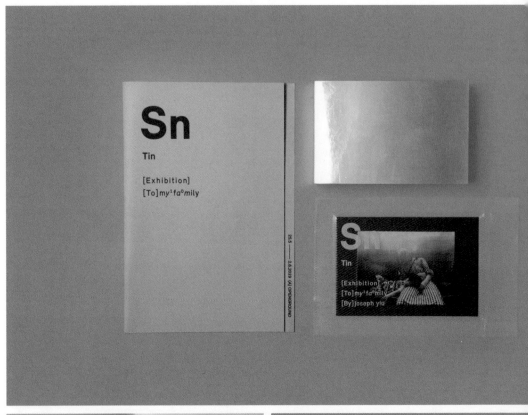

姚天佑曾策劃小型展覽 *Sn (Tin) by Joseph Yiu*，紀念結婚十周年。

設計圈的交流 /

MAJO Design 營運了超過十年，姚天佑跟大部分本地設計師都不認識，亦甚少出席大型設計機構舉辦的活動。「二〇一四年，設計師 Wilson Tang（鄧志豪）聯絡我和 Max Tsoi 一起到訪 Benny Au（區德誠）的設計工作室交談，Benny Au 邀請了 MAJO Design 參與深港設計雙年展，在深圳展示香港平面設計師的作品。三年後，Ray Lau（劉建熙）於賽馬會創意藝術中心的 Unit Gallery 策劃了一場小型展覽，邀請我出席開幕活動，我在會場上認識了 Javin Mo（毛灼然），促使後來在『ground talk』與澳門設計師歐俊軒（Au Chon Hin）一起分享。那時候，我開始多了接觸其他平面設計師，在社交平台開了一個東九龍設計師『踩板 Group』，包括 Ray Lau、Orange Chan（陳嘉杰）、Tet Chan（陳豐銘）、Soho So（蘇皓明）、Sunny Wong（王文匯）及 Jim Wong（黃嘉遜）等，閒時相約踩滑板和吃飯。」

二〇二一年，姚天佑與蔡穎開設了名為「Pizzy Talk」的 YouTube 頻道，邀請各個領域的人士交流，以朋友圈內的創作人較多，包括設計師、作曲家、美甲師等，不少還是素未謀面或只有一面之緣的朋友。他們會到受訪者的工作室錄製節目，差不多一個小時，一邊聊天，一邊製作薄餅。另外，姚天佑亦會不定期於「Pizzy Side Talk」評論展覽、電影等；以及模仿電台節目的「PizzyAM」，分享自己有感受的事情。「早於 MAJO Design 成立的時候，我和 Max Tsoi 參加在觀塘裕民坊舉行的西瓜波比賽而認識 Wayne Choi。他才華洋溢，跟 Max Tsoi 有相似的特質，正職從事兒童玩具相關的家族生意，主修 Sound Engineering（音樂工程），在藝術圈打滾多年。Pizzy Talk 的理念就如組一支樂隊，記錄當下的情感和自己感興趣的人，相信總有其他人對他們有興趣，從而發掘更多。」同年，社交平台 Clubhouse 曾於本港短暫流行，每晚聚集了不少設計師及廣告人在平台上聊天，大大加強設計師之間的交流，可惜熱潮很快就過去。

設計師的觀察 /

多年來，姚天佑最欣賞的平面設計師是奧地利傳奇設計師施德明（Stefan Sagmeister），作品強調概念先行，透過從客戶方面得到的感覺，轉化成獨特的設計，作品看似瘋狂卻極具設計邏輯，既有藝術概念，也成功達到其宣傳功能。至於在本地設計師當中，姚天佑認為蔡楚堅（Sandy Choi）的設計功力最深厚，亦掌握廣告創意技巧，作品訊息清晰準確。而他最喜歡的藝術家是來自法國的蘇菲卡爾（Sophie Calle）。她忠於自己，堅持純粹的行為藝術，善於將人生經驗提煉為藝術創作。其著名作品 *Exquisite Pain* 透過向陌生人詢問他們自身的劇痛經歷，並重複逆溯自己失戀的痛楚，在多次言談之中漸漸轉為平淡，記錄了放手、重拾心靈解脫的過程。

對於鄰近地區的設計趨勢，姚天佑覺得日本設計受制於傳統文化框框，自我限制太大，所有作品保持一貫高質素卻有重複的感覺。相反，中國內地比較出色的設計師敢於突破，懂得將設計潮流和自身文化融合；台灣地區的新生代設計作品偏向矯情，詮釋過多，若然收斂一點會有更好效果；而香港的平面設計普遍較務實，以符合市場需求為目標，街上的平面廣告多是找來一個焦點或噱頭，配合專業拍攝效果和排版，彷彿是有 Model Answer（標準答案）的感覺。「香港近年整體的設計水平提升，但我們要尋求如何創造設計風格。作為設計師，不應該被設計理論阻礙設計的可能性。學術理論是讓人學習設計的方法，而非製造反智的批評。每當有機會跟設計畢業生交流，我都會鼓勵他們學習批判和反思自己的作品。早上醒來後，重溫自己昨日的設計稿件，找出有什麼問題和改善空間，這是重要的成長過程。即使是自己不喜歡或不感興趣的作品，都會有值得參考的地方。除了設計作品外，也應該感受一下自己對身邊環境和事物的感觀，這些感受經過思考和吸收後，可以為設計師帶來進步。」

孔曉晴

跨地域的文化項目

●一九九一年生於香港，畢業於香港理工大學設計學院。●二○一四年獲得 DFA 香港青年設計才俊獎（學生組別），遠赴歐洲實習。●二○一六年於瑞典任職 Bedow 設計工作室。●二○一九年加入 HATO 設計工作室，主力參與香港項目。●二○二二年移居英國，參與 HATO 設計工作室的倫敦項目。

FIBI
KUNG

THE NEXT STAGE 2

TNS2 IN A/C

2.3

＼ 香港政府於二〇二二年十月發表的《施政報告》指，本地勞動人口於過去兩年流失約十四萬人，反映了移民潮是不爭的事實，不少人開始思考到外地進修或工作的可能。作為土生土長的香港人，成長於經濟繁華的國際大都會，從來無須離鄉別井，前往大城市或其他國家尋找發展機會。隨着全球資訊即時流通，人流與物流的速度不斷上升，出國成本愈趨下降，大家對自己的生活模式有更多選擇。

孔曉晴早於畢業後便把握機會走訪歐亞多個城市，觀察和體驗各地文化，了解不同設計工作室的生態，逐步探索自己的興趣和發展方向。近年，她的作品多以字體主導為核心，透過字體設計演繹出各種可能。

喜歡收藏 /

孔曉晴成長於典型中產家庭，家住藍田，父親經營玩具製造生意，母親是家庭主婦。「我跟媽媽到超級市場購買日常用品時，喜歡留意飲品包裝，尤其是可口可樂。每當大型運動項目或節日來臨前，可口可樂會推出各種別注版玻璃樽或鋁樽，例如奧運、世界盃、萬聖夜等。我覺得這些包裝很精美，往往要求媽媽購買，久而久之，家中整個櫃子都放滿了歷年的別注版可樂樽。初中時期，我會隨身帶備一本貼紙簿，收集各式各樣的貼紙，包括卡通公仔、閃粉效果、立體浮雕效果的，並會跟同學們交換。另外，我家附近的匯景廣場有一間專門售賣郵票和中古錢幣的小店，我經常在那裏選購來自世界各地的郵票及首日封。當中一款設計簡約、以功能為重的郵票是我自小喜愛的，多年後才知道那是出自荷蘭現代主義設計師 Wim Crouwel，一九七〇年代的手筆。回想起來，這一切或許是我對平面設計產生興趣的起點。」

孔曉晴小時候收藏的郵票和別注版可樂樽

除了喜歡收藏，孔曉晴自小在美術方面的潛質較高，課餘也有學習素描。「高中時期，我選修了美術科，課程包括繪畫和平面設計兩大範疇。印象最深刻的是美術老師告訴我們，畫作通常是展示於藝術館內，而平面設計作品卻出現在日常生活中。按照這個邏輯，如果我的設計作品能夠應用於街道上，豈不是能讓更多人看見我的畫布？我就清楚自己的選擇了。會考放榜，我取得不錯的成績，能夠原校升讀中六。儘管美術科考獲A，但校方未有為預科生開設美術課程，而我不希望轉換學習環境，美術老師建議我完成兩年預科課程後，再在大學報讀設計或藝術相關學科。於是，我開始留意和參觀相關院校的畢業展，包括香港中文大學藝術系、香港理工大學設計學院、香港浸會大學視覺

藝術院等。當年的理大設計年展『Response! 回應』令我大開眼界，無論宣傳主視覺、作品攤位佈置和展示方式等，均比同期的畢業展有趣得多，感受到畢業生對創作的熱誠。這讓我鎖定報讀理大設計學院，實在不能低估畢業展對年輕一代的衝擊。」

風格各異的教學模式 /

透過大學聯招（JUPAS）的面試，孔曉晴順利獲得理大設計學院視覺傳意系取錄。「在學期間，有兩位設計系老師對我影響深遠，包括 Keith Tam（譚智恒）和 Esther Liu（廖潔連），他們的教導讓我對字體設計產生興趣。Keith Tam 是一位海外回流的字體設計師和研究員，他要求我們學習不同經典英文字體的歷史和形態特色，例如 Garamond、Futura、Frutiger 等。同時，我們要自行為一份英文話劇劇本排版，嘗試如何處理標題、引言、段落、對白、標註等，並思考合適的劇本尺寸、字體尺寸和印刷用紙，這是我首次使用 InDesign 進行排版。在那兩個學期，Keith Tam 逐步講解專業的排版技巧。總括而言，首先要分析一篇文章，圈出排版上需特別處理的地方；其次善用 InDesign 的各種功能並多加練習；最後是決定合適的字型和字體尺寸，過程中必須把稿件原大列印出來檢視，不能單憑電腦熒幕作估計。這份純文字劇本奠定了我對字體和排版的基礎。」

而廖潔連則完全是另一種教學模式，強調用「靈魂」閱讀字體，細心感受其形態和細節。「例如她指示我們觀察黑體及宋體，然後徒手臨摹，從而了解兩者在形態上的分別；着同學們到街上遊逛，沿途觀察不同景物，選取一種物件轉化成特製字體。我留意到社區中有不少地盤，裏面有大大小小的天秤（塔式起重機），用作運送建築材料。於是，我記錄了天秤的結構和臂架彎曲等細節，繪畫草圖，由筆劃、部首、接駁位置到字型結構，發展出一套特製字體。由於每位同學要製作一百個字，大家在 A Core（地庫工作室）一起捱更抵夜，好不容易才完成這份標題美術字習作，是很難忘的回憶。」

大學二年級，孔曉晴成功申請為期半年的交換生計劃，遠赴英國肯特郡（Kent）的創意藝術大學（UCA，University for the Creative Arts）平面設計系進行交流。「爸爸過往工作繁忙，一家人沒有太多機會出外旅遊。這次要自己乘飛機出發往英國，對我來說是一次考驗，需要一定的勇氣。由於肯特郡位處倫敦以外，在英格蘭的東南部，我每個周末都坐火車去倫敦，參觀不同博物館和藝術展。即使內容看不明白，也盡量擴闊一下視野。無論是倫敦市內或 UCA 校園，均匯聚了不同國籍和種族的人，既多元化又包容度高。這邊的教育模式相當自由，大部分時間讓學生主動探索和追求知識。同學們經常於課堂上展開討論，即使激烈辯論亦不會產生仇恨，他們甚至會質疑或反駁老師的說話，不像香港學生般下課後才敢向老師發問。在設計學問上，這次交流算不上令我獲益良多，重點卻是打開了我對世界的好奇心。」

孔曉晴在理大就讀期間的字體設計作品

國際化的韓國設計 /

擔任交換生的時候，孔曉晴認識了兩位來自韓國、在皇室藝術學院（RCA，Royal College of Art）讀設計的學生。她們分享了韓國頂尖的平面設計師作品，包括 Jin and Park 及 Sulki and Min，這兩個設計團隊經常為韓國國立現代美術館、首爾藝術博物館等大型美術館創作展覽主視覺。「他們的作品着重視覺衝擊，不時運用幾何形狀及大膽顏色，貼近歐洲現代設計美學，令我對韓國設計感到好奇。再者，我想趁畢業後的時間到亞洲鄰近地區實習，首選是韓國或日本。基於語言的考慮，加上當時開始留意韓國的平面設計，就決定向一些韓國平面設計工作室自薦。可是，發出多封電郵後均未有回音，相信大部分韓國設計師不太習慣細閱英文求職信。最後，我終於獲得一間首爾的設計工

作室 Sparks Edition 聘用,展開為期三個月的實習工作。Sparks Edition 由兩名藝術家組成,聯合創辦人 Jang Joon Oh 是雕塑家,A Ji Hye 是畫家,曾赴美國升學,兩人均是自學平面設計的。」

當時,Sparks Edition 主要涉獵品牌形象、獨立樂隊唱片包裝等項目。多年後,他們已參與不少韓國主流樂壇的設計項目,客戶包括人氣男子組合 GOT7、新生代女團 STAYC 等。實習期間,孔曉晴參與了一本書籍的封面設計,名為 *Eternal Cities of Romance: A Mediterranean Travel through Films*。「那本書的內容跟夢景相關,書名用的是韓文。創作總監認為,雖然我不懂閱讀韓文,也可透過自己的感覺為書名製作標題字,或許帶來意想不到的驚喜。於是,我就用 Esther Liu 教導對形態的想像力,完成了首個外文字體設計項目。回想起來,如果將來再有機會用其他外文標題字,例如日文、阿拉伯文、印度文等,最好還是先了解字體基礎和結構,能夠做到更專業的成果。」

增廣見聞 /

出發到首爾前,孔曉晴為了延續對海外生活和工作的憧憬,申請了 DFA 香港青年設計才俊獎(YDTA)的學生組別,計劃赴荷蘭、瑞典和丹麥展開設計實習。「以我所知,大部分申請 YDTA 的在職設計師或學生通常選擇一間海外設計公司實習,而我的想法是於指定時間內盡量得到最多見識。我既喜愛荷蘭的現代平面設計風格,也想探索主張簡約和功能並重的北歐美學。同時,我的目標是分別在大型、中型和小型的設計工作室實習,觀察他們各自的工作模式和節奏,從而了解自己將來適合在什麼環境下工作。因此,我選擇了斯德哥爾摩的 Bedow、鹿特丹的 Studio Dumbar 及哥本哈根的 Kontrapunkt。後來在首爾實習期間,我收到香港設計中心通知,YDTA 的申請獲得通過。」

在等待海外簽證期間,她認識了同年獲得 YDTA 的伍廣圖(Toby Ng),當時是 Toby Ng Design 成立初期,孔曉晴短暫加入並成為第一位員工。「我任職了短短五個月,參與過近利紙行的紙辦書籍

하루의

[OF A DAY]

로맨스가

[ROMANCE]

영원이 된

[BECAME EVER-LASTING]

도시

[CITY]

孔曉晴首次設計外文標題字

Catching Moonbeams，過程中學習了很多印刷工藝的技巧，體會到 Toby Ng 對 Timeless（歷久不衰）設計美學的觀念，和一絲不苟的工作態度。這個項目為他贏得英國 D&AD 年獎的木鉛筆，令更多人認識這位年輕設計師，也讓我首次見識到國際獎項的大型頒獎禮。」

首度踏足北歐 /

孔曉晴到歐洲實習的首站是斯德哥爾摩一間名為 Bedow 的小型設計工作室，由瑞典平面設計師 Perniclas Bedow 於二〇〇五年成立，而任職設計師的 Anders Bollman 後來升任合伙人。Bedow 承接不少黑膠唱片封套、啤酒招紙等設計項目。孔曉晴形容，大學時期主修瑞典語言學及文學的 Perniclas Bedow 擁有高超的說話技巧，即使不是修讀設計出身，卻擁有出色設計師的審美眼光。「實習期間，我參與了題為 *It's Time For...* 的唱片封套設計，來自一個宗教合唱團 The Hope Singers。Creative Director 指示我們透過人手剪貼方式，創作了多款造型活潑的雀鳥圖像，作為封套的主要構圖，配上粗幼不一的手寫字體。創作過程令我明白到設計不一定要用電腦，有些情況，人手製作更能呈現人性化的感覺。」

Studio Dumbar 是一間歷史悠久的中型設計工作室，歷年來主理多間跨國企業和公營機構的品牌形象。「當時，團隊約有二十人，分工非常清晰，分為 Project Manager、Visual Designer、Motion Designer、Artworker，每個團隊專注自己最擅長的範疇。當中 Artworker 是香港較罕見的職位，負責把 Visual Designer 完成的設計套用於不同版面上，同時監督整個印刷過程。為了配合全球視覺趨勢，不少項目都注入了 Motion（動態）和 Coding（編碼）創作元素，遠遠超越了傳統的品牌形象概念，具備創新和大膽的視野，作品往往令人印象深刻。而 Studio Dumbar 合伙人及創作總監 Liza Enebeis 曾修讀語言學，擅長梳理和組織故事，出席公開場合演講時充滿魅力。有一次，我有幸拜訪她的家，發現其中一層樓設置了三十個書架，整齊擺放着成千上萬的書籍，跟她博學多才、充滿智慧的女性領袖形象不謀而合。

↑ 瑞典的小型設計工作室 Bedow 是孔曉晴到歐洲實習的首站
↓ 孔曉晴（前排中間）在 Studio Dumbar 實習期間與同事合照

二〇一五年起，她更透過 Instagram 帳號 Booksloveliza 分享其收藏的書籍。」

另外，孔曉晴認識了馬來西亞華僑李克豐（Kekfeng Lee），後者在 Studio Dumber 任職 Visual Designer 長達六七年。「在這間設計工作室，大部分同事習慣用荷蘭語溝通，但李克豐不懂荷蘭語，我好奇問他於有限度溝通下，怎能跟團隊有效地合作。他的說法是有時候無須知道得太多，而且視覺本身是一種國際語言。他不懂得製作 Motion 和 Coding，單單運用 Photoshop 創造出視覺元素非常豐富的作品，並且不斷嘗試和實驗，追求更多的可能，示範了什麼是對設計充滿熱誠。那時候，由於實習生的工作量不多，我就把握時間在 YouTube 自學動態軟件 After Effects，嘗試掌握相關概念和基礎，對將來跟專業的 Motion Designer 合作有幫助。今時今日，數碼媒介始終是最普及的接收訊息渠道，這直接改變了做平面設計的方式和思維。」

Work Life Balance/

下一站是哥本哈根的 Kontrapunkt，屬於規模龐大的設計代理商，業務上跟不少亞洲組織有聯繫，創辦人為丹麥設計師 Bo Linnemann。他們包辦了丹麥多個政府部門的品牌形象，例如外交部、財政部、教育部、文化部，與及丹麥皇家劇院、丹麥國立博物館、丹麥皇家圖書館、丹麥郵政等公營機構。「Kontrapunkt 擁有超過二百名員工，每日早上和中午供應免費自助餐，又提供出國參觀和交流的機會。在如此規模的團隊工作，每個人的角色猶如一個小齒輪，工作量和壓力較低。有趣的是，每日都在 Mass Mail（內部電郵）系統看到有同事因

Kontrapunkt 規模龐大，歷年來包辦了丹麥多個政府部門和大型企業的品牌形象。

各種原因未能上班，例如照顧兒女、寵物生病等，反映丹麥人除了生活節奏慢，亦相當重視 Work Life Balance，工作只佔生活的小部分。儘管團隊成員都很厲害，但置身龐大架構中，各人的參與度始終不高，相信不是我嚮往的工作模式。」

有一次，大部分同事相繼下班後，孔曉晴看見當時已年過六十的 Bo Linnemann 仍在工作。「在歐洲，即使是殿堂級設計師也不會擺出高高在上的姿態，願意跟不同職級的員工交流。當時，Bo Linnemann 在繪畫設計圖，他詢問我對作品有什麼意見。我直率地問他，作為公司創辦人為何仍要親自『落場』？他告訴我：『That's What I Do! That's My Call!（設計是我的專業，也是我的使命。）』我認為一個人能夠以『使命』形容自己跟設計的關係這一點，對我有很多啟發，我希望一直都可以做設計，持續發問和思考設計，因為這是我的 Calling。」

北歐風格 /

二〇一六年，體驗過不同城市的文化和工作模式後，孔曉晴接受了 Bedow 邀請，重返團隊擔任全職設計師。她認為 Bedow 主理的項目規模雖小，但參與其中得到頗大滿足感。「由於我只是畢業了一段短時間，大部分設計基本功都在這裏練成，包括製作 Branding Guidelines（品牌形象指引）、產品包裝、書刊排版等。我非常感激在兩位合伙人的悉心教導下，使我慢慢由一名設計畢業生變成專業設計師。生活方面，瑞典是以家庭為中心的國家，跟英國倫敦那種多姿多彩、日新月異的情況截然不同。在 Bedow，大家的作息時間規律，早上八時半抵達工作室，下午五時準時下班。平日晚上和假日，瑞典人一般都享受跟家人共渡，街上總是一片寧靜，沒有什麼事情發生。我在瑞典旅居了三年，為了改變這種刻板規律的生活，於是開始渴望轉變。」

經過三年的全職生涯，孔曉晴觀察到瑞典設計師鍾情於返璞歸真、崇尚自然的北歐童話風格，對於顏色選擇也有一定的偏好。「我發現瑞典的住宅房屋多是一式一樣，磚紅色屋頂、奶黃色牆身，他們總是偏愛這種色調，在設計上甚少使用螢光等搶眼奪目的顏色。另外，Bedow 很多作品都散發着一種自由、溫暖、生氣勃勃的北歐氣質，他們喜歡手繪質感，經常以手繪和剪貼方式做創作，再掃描上傳到電腦排版，這可能跟當地擁有茂盛樹林的自然生態存在一種連繫。或許這就是北歐風格，讓我體會到國家或城市風貌對設計品味和判斷的影響。」

Bedow 的設計作品散發着一種自由的北歐氣質
(設計作品及照片版權 ©Bedow)

香港的視覺語言 /

二〇一九年回港後，孔曉晴開始反思香港的視覺語言是什麼。她有感經歷一段長時間旅居，跟香港產生了距離感，重新觀察香港的街道文化反而探索到更多。她到處拍照，記錄各式各樣的視覺元素，包括物件形狀、字體、顏色等，嘗試以全新視野觀察這個城市。有一次，她經過大館門外，看到「荷李活道」的 T 形路牌，覺得極具港英時期特色，因此拍照記錄並作資料搜集。翻查資料，T 形路牌早見於一九一〇年，大多以人手繪製及上色，直至一九五〇年代改為以機器刻製。路牌上半部分為從左至右閱讀的大階英文街名，下半部分則是由右至左閱讀的中文街名。這些舊式路牌全港僅存約八十個，集中在中西區、灣仔區及深水埗區，由於舊樓重建計劃或長年缺乏保養，不少 T 形路牌已經損毀或壞掉。「在英文街名的呈現上，不時會發現『ST.』和『RD.』的特別字眼。這是源於設計師為了減少路牌闊度及節省生產成本，把『Street』和『Road』以簡寫表達。於是，我把這款字體重新描繪和稍作調整，命名為『RD-ST』。設計過程中，我請教了於美國紐約字體工作室 Sharp Type 任職的字體設計師 Calvin Kwok（郭家榮），他給予了不少專業意見。後來，該自發項目獲得韓國字體設計刊物 Letterseed 20 邀請投稿分享設計過程。」

另外，孔曉晴喜歡到茶餐廳吃下午茶，觀察獨特的室內裝潢。在狹小空間裏，混雜了多種顏色配搭，牆身和地磚的物料運用亦充滿特色。茶餐廳獨特的大叫落單、快速上餐，人與人之間的互動，是她在外地生活時特別懷念的。二〇二一年，她把幾年間對舊式茶餐廳的感受，以視覺形式轉化為充滿設計感的海報，並參加倫敦華人社區中心（London Chinese Community Centre）的「茶舍總匯」（Communitea）慈善活動。接着，她再跟英國獨立出版社 Hato Press 合作，以 Zine（小誌）為載體記錄茶餐廳文化的有趣元素，包括卡位的典故、職員落單的速寫符號、水磨石地板紋理等，將茶餐廳特色分享給世界各地的朋友。

READING DIRECTION

CONNAUGHT Rᴰ C.
中道諾干 ·············· HAND-WRITTEN
CHINESE
CALLIGRAPHY

PRE 1910 **WOOD** INDIVIDUAL CERAMIC TILES IN WOOD FRAME

STONE NULLA LANE

PRE 1910 **CONCRETE 1ST GENERATION** INDIVIDUAL CERAMIC TILES IN CONCRETE FRAME

LOWER ALBERT ROAD

~1910-1930 CONCRETE 2ND GENERATION CONCRETE WITH ENGRAVING LETTERS

ON TAI STREET

~1930-1960 CAST IRON 1ST GENERATION

OLD BAILEY ST

~1950-1960 CAST IRON 2ND GENERATION

DES VOEUX Rᴰ W.

孔曉晴搜集及研究了不少關於 T 形路牌的資料

KENNEDY RD.
JAFFE RD.
BOWRINGTON RD.
STEWART RD.
DES VOEUX RD.
O'BRIEN RD.
NATHAN RD.
WILSON RD.
CHATER RD.
VENTRIS RD.
FINDLAY RD.

JUBILE
PEDDE
GOUGH
RUMSE
ELGIN
APLJU
CLEVE
COCHR
D'AGUI
GRAHA
COOKE

WYNDHAM ST
街咸雲
WYNDHAM ST

CONNAUGHT RD C.
中道輅干
CONNAUGHT RD C.

[14] T-shaped signage of Wyndham Street. Photography by Benny Lau. http://www.facebook.com/hkhistoryorg

[15] T-shaped signage of Connaught Road Central. Photography by Hong Kong Road Signs. http://www.hkroadsigns.hkhistoryorg

KENNEDY RD	JUBILEE ST
JAFFE RD	PEDDER ST
WHITFIELD RD	GOUGH ST
STEWART RD	RUMSEY ST
DES VOEUX RD	ELGIN ST
O'BRIEN RD	APLJU ST
NATHAN RD	CLEVERLY ST
WILSON RD	COCHRANE ST
CHATER RD	D'AGUILAR ST

[16] Different Hong Kong road and street names typeset in "ST-RD".

R R

[17] The letter 'R' with different angles of the diagonal stroke (tail).

KOWLOON (W) & (E) 1
↓ **25 MINS / 19 MINS**

[19] Mini specimen of the "ST-RD".

W W W

[18] The Work-in-Progress of the letter 'W'.

for more than 60 years, and despite multiple site visits to study the T-shaped signages and strenuous data collection on online platforms, it was impossible to recreate the exact lettering. However, the typeface, 'ST-RD,' was designed to appear as close as possible to what was still preserved until now.

One of the most challenging but rewarding parts of this project was the creation of letterforms that were not clear or non-existent as all references together could not assemble the full alphabet. Some letters I had to design from scratch, like completing a missing piece of a puzzle. It was fulfilling as I got closer and closer to finishing the typeface.

Other than the distinctive glyphs for 'Rd' and 'St', the 'R' and 'W' are letters that are of significant use as well. There were multiple letterforms of the 'R' used in the signages, some appeared to have a wider diagonal stroke (tail), others did not. While I could have created alternatives in the OpenType, I decided to go with just the wider tail version to retain the uniqueness of the original. [Fig. 17] 'W' was the most challenging to design, as the form has a heavy yet narrow aesthetics to it. It is almost as if it came from another typeface so the goal was to find a balance that would keep the integrity of the letterform but would also allow consistency in relation to the other characters of the typeface. [Fig 18]

Future Plans

It is certainly sad to witness a city with so much history and tradition getting torn down bit by bit without a hint of attention paid to it. These T-shaped signages that were once part of our daily lives are one now living in the shadows of our busy lives, and I am afraid they will one day also be destroyed and dismantled; disappear along with the buildings they are attached to. While I don't completely agree with the traditional heritage conservation methods of the past, we can definitely do more than just photography our heritage and display it in museums. As a local, the first step I would initiate is to record and share the type design via a new website or in physical form such as in an exhibition, so that the history of our city can be passed down to our future generations. But more importantly, as a designer, I think this typeface has a classical Hong Kong elegance that is timeless no matter in which era it is being used. Even after it has served its purpose on these T-shaped signages, it can continue to serve other purposes in other places and through other possible applications by future designers like ourselves. [Fig. 19] I will continue to refine and perfect this typeface and hopefully in the near future, release this piece of tribute to the public.

ABCDEFGHI JKLMNOPQR STUVWXYZ 0123456789

[10] Full alphabet and number set of "Transport Medium", designed by Jock Kinneir and Margaret Calvert. Font file was produced by Nathaniel Porter.

ABCDEFGHI JKLMNOPQR STUVWXYZ 0123456789

[11] Full alphabet and number set of "Old Road Sign". Font file was produced by Tom Beach.

ABCDEFGHI JKLMNOPQR STUVWXYZ 0123456789

[12] Full alphabet and number set of "AES Ministry". Font file was produced by Harry Blacket.

ABCDEFGHI JKLMNOPQ RSTUVWXYZ 1234567890 &PT.,'"!?/-()

[13] The full character set of "ST-RD".

hence, I started my exploration of, and research into the type design of these signages, giving birth to this project.

Today, there are less than 200 uniquely T-shaped signages remaining in Hong Kong, hidden throughout the urban landscape. [Fig. 9] My objective for this project is to research, preserve, and re-interpret the letterforms on the T-shaped signages from the 1930s-1960s as they are gradually disappearing from this city. I think it is vital for us as designers to not only preserve but also retain the origin and uniqueness of these signages, from their physical form into a digitised form, for the purpose of research and education of and by our future generations.

I kick-started this project by researching the typefaces that have been used on these signages. British road sign lettering and typefaces like "Transport, [Fig. 10], 'Old Road Sign, [Fig. 11], and 'AES Ministry, [Fig. 12] (The two types of lettering used on British road sign before the Worboys Report* introduced the current road sign designs and lettering in 1964) have been carefully studied during my research, but at closer inspection, none of these typefaces look like the ones that were used in the T-shaped signages. It was at this point that I asked "who created these letterforms?"

When I could not find the original typeface, I decided to create my own as a replica of the original and as a tribute to its creator. As the signage were exposed to weathering and erosion

* The final report of the Worboys Committee which was formed by the British government to review signage on all British roads.

二〇二一年，英國政府因應新冠疫情嚴峻而實施全國封鎖，民眾只能待於家裏。當時孔曉晴有一位在英居住的香港朋友開始構思生產絲襪奶茶，將經典的港式味道送遞到消費者居所，邀請了孔曉晴主理品牌設計。這些絲襪奶茶透過人手沖泡，經過撞茶、焗茶、回溫等步驟製作而成，以便攜式塑膠袋包裝，取名 HOKO，代表店主對香港人身份價值及保護文化的執着。「我參考了七八十年代香港常見的字體，低調地融入中國書法特色，尤其是『K』的筆劃。疫情稍為緩和後，主理人先後於幾個市集推廣 HOKO 絲襪奶茶，並售賣西多士、菠蘿包等特色小食，小試牛刀。翌年，他們有感除了唐人街的老派中菜館外，倫敦一直未有型格的港式茶餐廳，於是看準商機在街頭藝術聞名的 Brick Lane（紅磚巷）開設為期兩個月的 Pop-up Store，吸引不少食客大排長龍，令他們決定租下舖位正式開業。品牌形象方面，我們希望營造一間外國人也喜歡的港式茶餐廳。由於不想搬字過紙地呈現表面化的港式元素，例如紅白藍、霓虹燈等，我在物料取材上也避免這個方向，我回想起 Esther Liu 的教導，用眼睛和心去觀察，將之轉化為創新的設計。在 HOKO Cafe 餐廳菜單、食物包裝袋、社交媒體宣傳的設計上，融入了不少舊式茶餐廳的字體、排版和空間特色，例如傳統楷書、窄長的英文字體、階磚紋理等。」

HATO/

二〇一九年，除了涉獵個人創作和 Freelance 項目外，孔曉晴亦加入了 HATO 擔任全職設計師。該設計工作室起源於獨立出版社 Hato Press，由同樣畢業於中央聖馬丁藝術與設計學院（Central Saint Martins College of Art and Design）的英國設計師 Kenjiro Kirton 與香港設計師林植森（Jackson Lam）在二〇〇九年創辦，專門出版和印製 Risograph Zine（孔版印刷小誌），後來逐漸發展成設計工作室 HATO，更開設了生活概念店 Hato Store。「在理大畢業的時候，我跟幾位同學成立了一間 Risograph 印刷工作室 dotdotdot，不定期邀請本地插畫家和設計師參與創作，策劃 Risograph 創作聯展，並參與大館每年舉辦的香港藝術書展。因此，當時開始留意世界各地的

Risograph 印刷工作室，而 Hato Press 可算是先鋒。話說回來，HATO 除了兩位創辦人外，第三位合伙人 Jason Chow（鄒安臨）於二〇一三年加入，為團隊帶來緊貼設計趨勢的數碼和互動能力。」

二〇一六年，HATO 為倫敦 Somerset House 舉行的「Pick Me Up Graphic Arts Festival」推出了一款 Digital Tool（數碼工具），讓公眾介入藝術節形象創作，自主調整字體形態，達到共同創作的效果。團隊收集各種意念後，應用於不同界面的設計上，突破了作品單方面由設計師主導的思維。兩年後，HATO 亦為英國 D&AD Festival 製作了另一款 Digital Tool，讓公眾透過網頁繪畫自己的「立體標誌」，呼應大會強調的思考、玩味和實驗三大重點，這兩個項目吸引了孔曉晴加入 HATO。「HATO 於倫敦和香港均設有工作室，倫敦項目由 Kenjiro Kirton 主理，他是一個有想法和創意無限的人，推動客戶和工作室內部計劃的設計意念，同時負責邀請不同藝術家參與 Hato Press 的獨立出版；香港項目則由 Jackson Lam 主理，但當中有些項目會兩地共同合作。Jackson Lam 除了設計能力外，語言天分也很高，我從他身上學習到很多 Presentation Skill（演講技巧）。他對團隊充分信任，給予很高自由度，讓我覺得這間工作室重視團隊精神，大家各司其職，發揮最大的效能。剛才提到的 Digital Tool 由 Jason Chow 開發，在團隊構思設計時發揮關鍵作用，讓我們檢視和調校各種細節，探索各種可能，並開拓更廣闊的創意思維。」

孔曉晴把自己對舊式茶餐廳的感受，以視覺形式轉化為充滿設計感的海報。
(主視覺設計及照片版權 ©HATO)

HOKO Cafe 的設計融入了不少舊式茶餐廳的字體、排版和空間特色

... £7.5
... £7.5
... £8.5

S & DESSERTS

... £4
... £4
... £4
... £5
... £5
... £4
... £5

飯 RICE
蜜汁叉燒煎蛋飯 — £11.8

包 BUNS & SANDWICHES
蜜汁叉燒包 — £7.5
蔥汁叉燒包 — £5.5
蔥花滑蛋叉燒包 — £9.5
蔥花滑蛋三治（加火腿及芝士 +£1） — £8.5
咸牛肉芝士滑蛋治 — £7.5

西多士 FRENCH TOASTS
醬燒年糕西多士 — £8.5
火腿芝士西多士 — £7.5
經典西多士 — £7.5

小食 SNACKS
椒鹽波浪薯條 — £4.5/7
生炸魷魚鬚 — £9
蜜糖雞翼（四/七隻） — £4

飲品／甜品 DRINKS & DESSERTS
港式奶茶（熱/冷） — £4
港式鴛鴦（熱/冷） — £4
檸檬茶 — £4
紅豆冰 — £5
益力多荔枝冰 — £5
菠蘿冰 — £4
雪糕奶茶／鴛鴦 — £5

PLEASE ORDER AT THE COUNTER AND OUR TEAM WILL BRING YOU THE FOOD. ANY FOOD ALLERGIES, PLEASE LET A MEMBER OF STAFF KNOW.

HOKO CAFE 香港冰廳

HONG KONG CAFE
224 BRICK LANE,
E1 6SA, LONDON

飯 RICE
蜜汁叉燒煎蛋飯 — £11.8

包 BUNS & SANDWICHES
蜜汁叉燒包 — £7.5
蔥汁叉燒包 — £5.5
蔥花滑蛋叉燒包 — £9.5
蔥花滑蛋三治（加火腿及芝士 +£1） — £8.5
咸牛肉芝士滑蛋治 — £7.5

西多士 FRENCH TOASTS
醬燒年糕西多士 — £8.5
火腿芝士西多士 — £7.5
經典西多士 — £7.5

小食 SNACKS
椒鹽波浪薯條 — £4.5/7
生炸魷魚鬚 — £9
蜜糖雞翼（四/七隻） — £4

飲品／甜品 DRINKS & DESSERTS
港式奶茶（熱/冷） — £4
港式鴛鴦（熱/冷） — £4
檸檬茶 — £4
紅豆冰 — £5
益力多荔枝冰 — £5
菠蘿冰 — £4
雪糕奶茶／鴛鴦 — £5

HONG KONG CAFE

藝術風格的轉化 ╱

HATO 香港工作室經常承接藝術項目，主要客戶包括大館、M+ 視覺文化博物館等。孔曉晴印象最深刻的是大館當代美術館主辦的皮皮樂迪．里思特（Pipilotti Rist）《潛入你眼簾》（二○二二）及帕翠西亞．皮奇尼尼（Patricia Piccinini）《希望》（二○二三）展覽主視覺設計。

皮皮樂迪是空間錄像藝術先驅，出生於瑞士，擅長以聲色幻影構成的虛擬世界把參觀者包圍，讓他們在令人着迷的大型裝置中隨意行走、沉思冥想，開啟對身體和圖像的探索，發掘外在環境和內心世界的美妙景致。她的作品挑戰了觀賞藝術品的角度，例如《像素森林》由從天而降的三千盞 LED 燈組成，參觀者有如被淹沒在海洋森林中，每一道閃光彷彿是困於海草中的氣泡；《啜飲我的海洋》讓人沉浸於水世界，感受在色彩和陽光之下，海浪的一推一拉及玩具的載浮載沉，作品洋溢歡樂之情；《永遠至上》描述一位女生昂首闊步地在街上漫步，揮舞着手中的花朵，逐一砸碎路邊車輛的車窗。在皮皮樂迪的幻想世界裏，一切規條皆可顛覆，令人充滿驚喜。「我們研究了里思特的作品風格，並決定緊扣展覽主題，透過眼角膜和藝術家的親筆手寫字，塑造成立體的『虛擬眼球』，讓觀眾在網頁界面上三百六十度轉動，觀看主視覺圖像，也呼應了藝術家鼓勵參觀者以坐着、躺着等不同角度感受作品的特質。在設計執行方面，我們嘗試過多種光影折射才造出滿意效果。」

至於帕翠西亞是一名澳洲藝術家，深受超現實主義和神話啟發。她的雕塑作品將可愛與怪誕融為一體，對科技進步、人類對大自然的破壞提出質問，並流露出溫柔、關懷和同理心，燃亮不屈不撓的樂觀精神。「分析了帕翠西亞的作品後，也考慮到大眾的接受程度，我們沒有選擇透過圖像去突顯她怪誕的雕塑作品，反而思考如何透過字體設計演繹其創作特色和氣氛，作為展覽的主視覺。每當透過特製字體表現到藝術家的風格，都會為我帶來莫大成功感。這兩個展覽的策展人都是 Tobias Berger，他曾是 M+ 視覺文化博物館策展人，二○一三

年策劃『M+ 進行：充氣！』大型充氣藝術裝置展，首次和 HATO 合作。而在他於二〇一五年加入大館後，也和 HATO 持續合作。每次項目開始時，第一步，我們都會細心閱讀 Tobias Berger 提供的策展人的話，了解其策展原因和想法，繼而進行資料搜集，包括觀看藝術家過去的訪問和作品圖片等。基本上，每次跟大館合作的項目都很順利，也有不錯的迴響。」

如詩般流動的文字 /

二〇二二年，孔曉晴決定移居英國，轉到 HATO 倫敦工作室效力，參與不同類型的設計項目，跟跨種族和文化背景人士合作，感受他們如何擁抱自身文化。例如倫敦地鐵「Art on the Underground」項目——由 HATO 及倫敦運輸局（Transport for London）長期合作，讓她有機會與不同藝術家合作，包括英國藝術家 Barby Asante、加拿大籍韓裔藝術家 Zadie Xa 等，為有超過一百五十年歷史的倫敦地鐵設置公共藝術裝置；參與泰特現代藝術館（Tate Modern）為英國籍加納裔藝術家 Larry Achiampong 出版的作品書籍設計；甚至參與為曾代表英國參加威尼斯雙年展（La Biennale di Venezia）的加勒比海裔藝術家 Sonia Boyce 設計個人作品網頁。當時，她升任了 Art Director，要投放更多時間與客戶溝通，並跟不同崗位的創作人合作，例如建築師、動態設計師、插畫師等。

潛入你眼簾 Behind Your Eyelid 作品 Works 藝術家 Artist 門票及活動 Tickets & Programmes

潛入你眼簾——皮皮樂迪・里思特
BEHIND YOUR EYELID—PIPILOTTI RIST 03.08.22 - 27.11.22

皮皮樂迪展覽的主視覺設計（主視覺設計 © HATO，照片版權 © 大館當代美術館）

開放我的林間空地
Open My Glade
2000

大館
TAI KWUN

帕翠西亞的展覽主視覺透過字體設計演繹其創作特色和氣氛
（主視覺設計 © HATO，照片版權 © 大館當代美術館，藝術作品 © Patricia Piccinini）

孔曉晴除了主理字體設計，還要兼顧多方面的細節和整體性。其中一個重點項目是位於英國倫敦的皇家植物園：邱園（Kew Gardens）的「The Wander Project」。邱園是倫敦面積最大的聯合國教科文組織世界遺產，種植了超過五萬種植物，設有二十六個園區，每年平均吸引二百萬人參觀。而「The Wander Project」是為期三個多月的戶外展覽，策展團隊於邱園內劃分了五條散步路線，包括冒險家小徑（Adventurer Trail）、流浪者小徑（Wanderer Trail）、時間旅人小徑（Time Traveller Trail）、保護者小徑（Protector Trail）及夢想家小徑（Dreamer Trail），並邀請二十多位藝術家、音樂家、環保人士分別提交一句句子，回應對大自然的感受和反思。

「這是我很渴望參與，但需要 Pitching（投標）競逐的設計項目。第一，Kew Gardens 的植物溫室美得令人震懾；第二，內容以文字為核心；第三，自己從未參與過戶外展覽設計。」最後，HATO 如願以償投得項目的設計工作，並邀請空間設計師展開合作。「首先，我們要為五條路線構思設於起點的大型裝置，例如 Protector Trail 的裝置有如示威牌，象徵勇於提出訴求。而分佈在小徑的句子則以弧形曲線呈現，呼應『漫步』主題，文字如詩般流動。過程中，我們不時在工作室印製原大尺寸的設計圖作檢視，很多時候會質疑字體尺寸是否過大，但策展團隊告訴我們無須擔心，即使尺寸很大的文字，放置於一望無際的草原上都變得渺小。另外，我們要考慮物料上的各種細節，包括面對風吹雨打也不易損毀，盡量使用環保物料，適合小朋友於附近遊走或攀爬等。整個製作過程橫跨五個月，後來所有設計順利得到通過，而我亦獲益良多。」

工作效率和團隊精神 /

孔曉晴表示，全球沒有地方像倫敦和紐約般如此多元化，同時以英文為共同語言，因此能夠成為世界各地精英出國工作的首選。正因如此，設計行業的競爭也相當激烈，尤其是二〇二一年，英國正式「脫歐」後，當地每年有很多優秀的設計畢業生難以取得簽證赴歐洲其他

城市工作，因而只能留在倫敦尋找工作機會。「起初我也擔心文化差異的問題，但當我了解到在這裏生活的人來自不同國家，不會排斥外來文化，讓我更想保持自己的獨特性。另外，當地人重視時間管理，以 HATO 倫敦工作室為例，每逢星期一早上都會進行工作會議，清晰地分配每位同事未來一周，每日、每小時的工作安排，確保各個事項於指定時間內完成。因此，即使工作忙碌也甚少加班，大家保持專注和高效率的工作態度。合作過程中，其他人不時提出『What Do You Think？』（你覺得怎樣？），這讓我慢慢學會提出意見，更主動地思考。即使出現激烈討論，大家最後都會退後一步，尊重團隊精神。」

另外，她留意到英國大眾從小接觸藝術，藝術文化成為生活的一部分。她曾獲非牟利機構 Store Store 邀請，向當地中學生分享字體設計的經驗，反映學生升讀大學前能夠對建築、設計等創作範疇有初步了解，對他們的未來發展有幫助。「據我所知，現於英國工作的香港年輕設計師不多，要找合適的工作也許不容易。不過，歐洲設計教育重視學生在資料搜集和演講方面的能力。在設計層面上，香港設計師的技巧或許更厲害，往往是作品被客戶多次修改而有所影響。長遠來說，我相信香港年輕設計師在外地會有一定的發展空間。」

邱園「The Wander Project」展覽設計中的文字以弧形曲線呈現，呼應「漫步」主題。
（主視覺設計及照片版權 ©HATO）

自由和靈活度 /

對孔曉晴而言，她沒有特別追捧的設計師或風格，卻受到不少設計師的啟發。「日本設計大師仲條正義（Masayoshi Nakajo）於上世紀七八十年代設計的作品大膽前衛，顛覆傳統觀念，什麼時候重溫都會找到新鮮感和衝擊，讓人停下腳步細心觀察。另外，Emil Ruder、Wolfgang Weingart 及 Helmut Schmid 三位平面設計師的排版作品相當扎實，深深影響了我對文本、書籍設計的觀念和技巧。我觀察到部分設計師傾向個別設計美學，追求建立一套個人風格，或者因為我曾到不同地方體驗、跟許多不同背景和類型的設計師合作，我希望自己的設計方式擁有一定柔韌度，透過多種方法處理不同項目，創造出具新鮮感的作品。同時，我認為設計師不能墨守成規，要懂得運用各種工具，包括手繪、剪貼、Digital Tool、3D Rendering 等，保持自由和靈活度。」

她建議年輕設計師多去旅行，不要限制了自己的視野。從旅遊中接觸不同文化，增廣見聞，對從事設計行業的人有莫大幫助。當一個人成家立室、事業發展成熟時，很難再有那種青春和年少無知的勇氣。「以我的經驗為例，一個人前往陌生的地方生活和工作，總要面對一些考驗。大家或許會擔心自己能力不足，應該多加鍛煉再作考慮，最後很容易就打消了念頭。因此，趁年輕的時候嘗試是正確的，無須過分顧慮自己的設計能力，這總是能夠透過訓練而得到進步。我希望分享有一次參觀達達主義藝術家 Jean Tinguely 展覽時看到令我印象深刻的一句話：『Dreams are everything – Technique can be learned.』（夢想就是一切，技術可以磨練）。」

GRAPHIC DESIGN

平面設計 ↘ 流行文化

POP CULTURAL

3

黃新滿

流行文化的實驗場

●一九七一年生於香港，畢業於沙田工業學院，曾任職 Double X Workshop 及 Shya-la-la Workshop。●二〇〇五年聯合創辦 commonroom 設計工作室。●二〇一五年起以自由身從事設計工作。●二〇一五年獲邀為台灣金馬獎設計宣傳主視覺。

WONG

SANMUN

TNS2 PC

THE NEXT STAGE 2

3

＼ 如果你是八九十後的讀者，或許不知道黃新滿是誰，但很大機會擁有過他設計的唱片封套。由鄭秀文、王菲、陳奕迅、盧巧音到盧凱彤等，不少令人印象深刻的封套設計均出自其手筆。

近年，黃新滿主理了第五十二屆金馬獎宣傳主視覺（二〇一五）；第四十至四十三屆香港國際電影節宣傳主視覺（二〇一六至一九），向已故台灣導演楊德昌的《一一》（二〇〇〇）致敬；並為本地新晉導演陳健朗的首部劇情電影《手捲煙》（二〇二〇）設計宣傳海報。

屋邨生活 /

黃新滿成長於一九七〇年代的葵芳邨，在三兄弟姊妹中排行最尾。他出生前，爸爸是一名鞋匠，承接跑馬地黃泥涌道一帶鞋店的訂單，在工場及家裏人手製作高跟鞋。經歷過六七動亂和一九七〇年代初經濟衰退後，爸爸為了生計而轉任低技術的公務員職位。黃新滿對爸爸在家造鞋的畫面依稀有印象，不久之後，專業的造鞋工具用作為家人修理鞋具。「小時候的屋邨生活，一般都是跟同學們踢足球、打籃球、打乒乓波、踩單車，到處走。我喜歡繪畫不同人物和卡通角色，例如日本動畫《鐵甲萬能俠》、《幪面超人》、《高達》及美國漫畫《史諾比》等。小學期間，我最喜歡上勞作堂，老師教我們用發泡膠製作公仔，我就以發泡膠製作了一個高達。由於家境清貧，大部分玩具都是自製的。我很快就知道自己的興趣，在美術方面較有天分。假如你製作一件東西，結果未如理想，但依然不斷投入時間和精神，就證明你心底裏是喜歡這件事情的。除非像貝多芬一樣的天才，四歲已經擅長作曲，否則就要繼續努力，把經驗逐步累積起來。」

中學階段，黃新滿入讀了葵青區的佛教善德英文中學，校方經常舉辦不同課外活動，尤其是暑假前夕。「中二三的時候，校方就讓我創作活動宣傳海報。那個年代電腦仍未普及，海報需要人手繪製，或者透過拼貼方式呈現。而海報上的文字都是以筆和尺逐筆繪畫，即是傳統的『人手間字』，這算是我早期接觸的平面設計。」

當時，他在街上也時常留意到不少殖民地時期的政府宣傳廣告，「例如『清潔香港』系列，構圖很 Graphical（圖像化），字體是人手繪畫的美術字，我就嘗試模仿，有如自學的過程，慢慢鍛煉起自己的手藝，能夠處理細微的東西。另外，雖然我就讀英文中學，但英語能力不算很好，中五會考成績是美術得到 A；中文、中國文學、地理、經濟得到 C；英文只有 E，僅僅合格。升讀中六後，老師一上課就提及 A-Level（高考）要準備的事情。當時，我已經厭倦考試，知道自己不是記憶力強的人，也不善於文字表達。當我理解了一些知識，若要

透過答問題或論文形式表達的話，對我來說比較困難。為了順利避開 A-Level，我決定報讀香港理工大學設計文憑課程，與及沙田工業學院設計系。後來，沙田工業學院率先安排面試，我展示了之前設計的活動海報，主考員有點驚訝：『你已經做了這麼多作品？』結果，校方很快就取錄了我。」

修讀平面設計 /

黃新滿入讀了沙田工業學院的平面設計課程，第一年要學習平面設計和插畫的基礎技巧，課堂相當緊湊。他像在中學一樣，要上一整天課，包括攝影、藝術史、繪畫、色彩應用等，基本上都是平面設計師需要掌握的基本功。「老師會帶我們參觀印刷廠，了解印刷原理和過程。當時的平面設計以手作為主，對着 Actual Size（實際尺寸）的版面進行設計，能準確地感受到圖像的比例，跟透過電腦設計不一樣。當海報於電腦熒幕放大後，只能看到局部，容易忽略了整體佈局。而且，那時候未能即時看到預覽配色效果，設計師需要在腦海中想像出完成品。」

到了二年級，老師會根據同學們的表現，把眾人劃分到主修平面設計或插畫的班別，黃新滿是主修平面設計的。當時，電腦和設計軟件開始出現，包括 Adobe Photoshop 及現已停產的 FreeHand。黃新滿用暑期工的積蓄購置了一部 Macintosh（早期的 Mac）電腦，三十年前的 Macintosh 售價已經要一萬多港元，以九十年代的物價來說算是極度昂貴。另外，黃新滿與同學們不時到灣仔的競成書店翻閱設計書及購買美術用品。他喜歡追看 i-D、The Face 等英國潮流雜誌，與及藝術家 Andy Warhol 創辦的 Interview，從中吸收海外音樂、時裝、藝術、流行文化等養分。「對我造成最大衝擊的是美國設計師 David Carson。正值電腦崛起年代，他偏偏反其道而行，顛覆電腦邏輯和規矩。再者，他的設計風格源於生活，經常於版面設計上加入滑浪元素和自由奔放的態度，作品充滿實驗和挑戰性，是一位任性的設計師。」

後來，黃新滿有不少同學也活躍於創作或廣告界，包括電影導演郭子健、廣告人酈志傑、潮流設計師 Godfrey Kwan（關錦祥）及「電波少年」謝昭仁等。「當中，我跟 Godfrey Kwan 和謝昭仁比較投契，每日放學坐巴士一起談天說地、東拉西扯。有人打開話題後，大家就繼續串成一個故事，非常無聊卻很難忘。」

Double X Workshop/

黃新滿畢業後未急於尋找工作，主要承接零碎的 Freelance 項目，例如標誌及海報設計等。「我哥哥在出版社任職平面設計師，他的朋友為香港貿易發展局舉辦的時裝周擔任攝影工作，就邀請我幫忙設計相關印刷品和紀念品。大約一個月後，在沙田工業學院任教版畫的兼職導師劉掬色（Gukzik Lau）聯絡我，問我有沒有興趣嘗試雜誌 Art Director 工作。當時，我覺得趁自己有很多青春和時間，不妨什麼都試試，就一口答應了，《明周》成為我第一份全職工作。」

那是一九九四年初，適逢《明周》有新上任的總編輯，期望於內容和排版設計上推行改革，而美術部本身只有幾位負責排版的設計師，他們就聘用黃新滿為 Art Director，主理改版的任務。「由於雜誌以周刊形式推出，每期的製作時間緊迫，要趕在星期六晚上印好，予讀者們星期日『飲茶』的時候翻閱，我唯有邊做邊試新的排版方式。當時，《明周》尚未使用電腦排版，每一頁都是手稿製作。紙稿上通常印有一些 Grid（格子），設計師要根據這些 Grid 放置圖片和文字。幸好，我懂得處理傳統手作稿件，知道怎樣『Mark 色』、『藕咪紙』等工序，每日不停繪畫構圖給設計師們排版。可是，基於各種限制，他們未必能夠執行我心目中的效果。結果，這份工作只維持了三個月。」

一九九四年，軟硬天師的葛民輝與草蜢的蔡一智共同成立了 Double X Workshop 設計工作室，他們在加入娛樂圈前都從事設計工作。碰巧黃新滿哥哥的老闆是葛民輝和蔡一智的朋友，就撮合了三人吃飯交流。「Double X Workshop 成立初期，希望聘請新晉設計師或設計畢

業生,為他們執行創意構思,我的條件正好符合需求。工作室的主要項目是為歌手們設計唱片封套,其中的重要客戶是華星唱片,旗下有陳奕迅、鄭秀文、許志安等歌手。反而軟硬天師的唱片封套由林海峰構思,Wing Shya(夏永康)負責設計;草蜢的唱片封套則由 Joel Chu(朱祖兒)主理。我自己第一張參與設計的專輯是許志安的 Heart(一九九四),封面有一個 Die Cut(多邊形裁切)的『h』字,現在於二手買賣平台仍然找得到。為專輯拍攝照片前,蔡一智帶我拜訪許志安的家,一起挑選適合拍攝的衣服。印象最深刻的是許志安指着窗外不遠處的香港紅磡體育館,半開玩笑地說:『我將來要在那裏開演唱會!』結果,他在一九九六年達成了這個目標。」

夏永康 /

黃新滿很快明白到,唱片封套在眾多設計項目中,創作自由度較大。一九九〇年代是香港唱片業興盛期,大眾不會視乎唱片設計的好壞而決定是否購買心儀歌手的專輯。而唱片公司最重視的是專輯內的歌曲質素和流行程度,這直接主宰了唱片的銷量。作為設計師,創作上的限制和壓力相對較少。「工作了接近一年,我亦引薦 Godfrey Kwan 加入 Double X Workshop 擔任平面設計師。由於葛民輝和蔡一智愈來愈忙,難以應付多個項目的創意和美術指導,而我和 Godfrey Kwan 經驗尚淺,他們就邀請了在商業電台與林海峰合作無間的 Wing Shya 加入,擔任 Creative Director。Wing Shya 是林海峰及葛民輝於明愛白英奇專業學校設計系的同學,畢業後遠赴加拿大艾蜜莉卡藝術及設計大學(ECUAD, Emily Carr Institute of Art + Design)深造,從事過廣告行業;返港後加入商業電台,負責設計報導外國流行音樂的《豁達音樂誌向》雙周刊。大概很多人不知道 Wing Shya 有平面設計師的背景,尤其 Typography(文字排版)方面的技巧很厲害。那時候,他仍未專注於發展攝影事業,但已有為彭羚拍攝專輯封面。」

一九九六年,夏永康跟隨澤東電影劇組前往阿根廷,為王家衛執導的《春光乍洩》拍攝電影劇照。黃新滿則跟團隊之間開始出現分歧,因

而決定辭職。「同年，曾任《號外》編輯的 Winifred Lai（黎堅惠）出任時裝雜誌 Amoeba 總編輯，當時她只有二十八歲。Amoeba 的風格大膽鮮明，跟其他時裝雜誌有莫大分別。他們喜歡發掘本地年輕面孔擔任模特兒，創刊號就邀請了仍是學生的梁詠琪和藝人王喜擔任封面人物。Amoeba 有潮流和時裝元素，吸引我應徵其設計師職位。編輯部的創作氣氛很自由，每期跟 Winifred Lai 討論了創作方向後，大家就投入嘗試，跟《明周》的工作環境完全不同。通常時裝編輯和攝影師負責拍攝，設計師主要於構圖上發揮。我記得入職的時候，向 Winifred Lai 提出微調雜誌封面的『Amoeba』字體，令它順眼一點。另外，我亦建議每期的『Amoeba』因應主題作出設計上的改變，例如使用不同顏色、字體加上陰影製造立體感等，唯獨不會改動字體。我經常參考英國唱片設計團隊 The Designers Republic 的作品風格，不斷嘗試和實驗。那個階段完全沉醉於平面設計的世界，只要對着電腦熒幕，就會不停排版，未有機會擴闊自己的眼界，思考自己應該做什麼設計。」

春光乍洩 /

一九九七年，夏永康回港後不久便離開了 Double X Workshop，隨即成立設計工作室 Shya-La-La Workshop，並邀請黃新滿「歸隊」，參與首個設計項目——由張學友擔任藝術總監及主演的原創音樂劇《雪狼湖》，在香港紅磡體育館首度公演，連演四十二場，加上後來展開多場全球巡演，至今仍是歷史上演出場次最多的華語音樂劇。

「我們緊接着為《春光乍洩》參加第五十屆康城影展設計宣傳主視覺。Wing Shya 在阿根廷拍攝時，已在酒店房間即興創作 Photo Collage（相片拼貼），就地取材，相片上有剪貼、煙頭、咖啡漬等痕跡，創作於回港後一直進行。另一方面，我們開始在一些電影劇照裏面，揀選有感覺的拼湊起來，嘗試呈現電影的氣氛。創作過程相當漫長，大家將不同劇照以多種形式組合，晚上吃過飯回來再三檢視，逐步找出較耐看的構圖。最後，Wing Shya 和我試了近百款設計，從

中篩選三分之一拿到九龍城的澤東電影公司，讓王家衛和阿叔（張叔平）選出喜歡的設計。我感覺阿叔是透過欣賞畫作的角度評論，他會分析構圖佈局，例如說：『這個畫面很美，但那個位置欠缺了一點顏色。』他不會給予直接指示，卻會引導你思考修改的方向。而王家衛善於運用心理戰，例如說：『是不是就這樣？只有這麼多？』他沒有答案，但想刺激你思考更多，為他帶來意想不到的東西。由於主視覺要在一星期後完成，我們就每日往來九龍城，不斷修改和檢視，直至大家滿意的作品誕生。」結果，王家衛憑《春光乍洩》成為首位奪得康城影展最佳導演的華人導演，晉身國際名導之列。

電影在港上映前，黃新滿設計了另一款宣傳海報，使用了夏永康於拍攝現場對面大廈捕捉梁朝偉與張國榮在天台纏綿一幕的經典劇照。「由於我們選用質感較 Raw（粗糙）的白牛皮紙，紙質較吸墨，顏色密度不高，油墨乾了就會變淡。於是，我們嘗試用 Double Hit（雙重印刷）方式，將海報印出來後再過一次印刷機，在印廠的細心配合下，才造出那種帶點綠、帶點黃，淡淡的湖藍色。」

意識流 /

繼《春光乍洩》後，黃新滿也參與了王家衛《二〇四六》（二〇〇四）及《愛神》（二〇〇五）電影宣傳主視覺，這些經驗令他對電影海報設計有所領悟。「以王家衛電影海報為例，最重要是強烈地呈現電影的氣氛，它不需要表達一個完整故事，而是透過主角特質、構圖色調和質感，呈現獨特的氣氛和感覺。當然，有些海報並非以人物為主體，這樣畫面就要捕捉到故事裏面最重要的東西。而在構圖方面，我們摒棄一般電影海報格式，例如主角照片放在中間、演員名字放於底部等。我追求構圖要有一種『流動的氣』，有如隱藏的曲線，引領讀者閱讀的順序，帶他們遊走整個佈局。就如 David Carson 的設計手法，雜誌版面有那麼多空間，文字偏偏放到最邊上，差不多貼着『出血位』，這些都是畫面佈局的手段。」

《春光乍洩》參加康城影展的宣傳主視覺以即興創作的 Photo Collage 構成

《春光乍洩》在港上映前，黃新滿設計的另一款宣傳主視覺，後來成為了經典電影海報。

《二〇四六》故事出發點是劉以鬯的小說《酒徒》，作品被譽為「中國第一部意識流長篇小說」。意識流小說的特色，在於人物刻畫從外在行為與現實描述轉向內在的挖掘，這種寫作手法賦予人物內在生命，打破傳統上對時間的認知。「意識流是一些零碎的片段，故事主角經常被眼前某些畫面影響自己當下的想法、思想，並表達他對事物的感覺或故事。正如你坐在這裏，全神貫注地望向一件東西，精神集中在一盆植物、一朵花上，那朵花給予你什麼場景？例如花瓣上有一男一女，兩人正在對話，類似這樣的畫面。因此，《二〇四六》這套電影都是零碎的片段，演員都不清楚自己在演這段戲的哪些劇情，沒有明確的故事線。導演的創作手法就如日常生活，當你走到這裏，看到一些東西，聯想起什麼？一邊拍攝，一邊發展故事。」

二〇四六 /

黃新滿為《二〇四六》設計了三款宣傳主視覺，當時電影仍在拍攝中，歷時五年。「第一款海報用了早期於泰國取景的劇照製成 Collage，裏面有梁朝偉、木村拓哉、王菲等巨星，其實還有王家衛的身影。當中的『二〇四六』是透過 Dymo 標籤機打字，再掃描到電腦排版。由於電影剛剛開拍，電影公司為免演員造型曝光，我就把畫面的對比度提高，只保留人物輪廓和一些細節，看不清具體造型和動作。同時，我想像中的二〇四六年，或許經歷戰火洗禮而變成一個廢墟。完成構圖後，我將整個圖像左右反轉，並找印刷廠製作日常用於印刷工序的電板。我把電板放到工作室，讓它慢慢氧化，潔淨的金屬表面開始出現鐵鏽，棗紅色的，再慢慢變成黑色。這時候把電板進行 Flat Copy（平版影印）作為完成品。到了第三年，劇組開始在港拍攝，第二款海報就是梁朝偉坐在金雀餐廳的一幕，印刷上使用了鐳射燙印效果；第三款則有木村拓哉和王菲等。這批海報主要用於康城影展，只作少量印刷，大約二百張，我自己也未及收藏。到了二〇〇四年，《二〇四六》正式公映的時候，那批新款海報就是其他公司負責的，但效果也不錯。」

↑《二〇四六》第一款宣傳主視覺透過電板氧化,自然地形成黃新滿幻想中的廢墟畫面。
↗《二〇四六》第二款宣傳主視覺捕捉了梁朝偉坐在金雀餐廳的一幕

BLOCK 2 PICTURES and PARADIS FILMS ORLY FILMS
CLASSIC SRL SHANGHAI FILM GROUP CORPORATION Present
A JET TONE FILMS PRODUCTION
Starring Tony Leung Chiu Wai
Gong Li Takuya Kimura
Faye Wong Zhang Ziyi
Carina Lau Ka Ling Chang Chen
Special Appearance
Maggie Cheung Man Yuk

Producer/Director/Screenplay: Wong Kar Wai
Production Designer: William Chang Suk Ping
Art Director: Alfred Yau Wai Ming
Directors of Photography: Christopher Doyle,
Lai Yiu Fai, Kwan Pun Leung
Gaffer: Wong Chi Ming
Original Music: Peer Raben, Shigeru Umebayashi
Editor: William Chang Suk Ping
Sound Designers: Claude Letessier, Tu Duu Chih
Visual Effects: Buf

2046

a WONG KAR WAI film

Official Selection
Cannes Film Festival '04

一九九七至二〇〇七年間，黃新滿在 Shya-La-La Workshop 參與過大量唱片封套項目。「Wing Shya 和我完成《雪狼湖》後，Godfrey Kwan 和另外兩位平面設計師也相繼加入，當時工作室位於銅鑼灣禮頓道一棟住宅大廈，對着紀利華木球會，張國榮開設的『為你鍾情』餐廳附近。兩年後，工作室搬到摩頓臺，即是現在的香港中央圖書館對面。」在那個年代，Shya-La-La Workshop 承接了主流樂壇一大部分的唱片封套設計，每個月平均製作三張唱片，包括不同唱片公司的歌手。而唱片封套通常由 Creative Director 主導創作概念，設計師負責執行。「我合作得最多的 Creative Director 包括 Wing Shya 及 Tomas Chan（陳裕光），他們的創作方式都不一樣。Wing Shya 或多或少受到王家衛的影響，經常追求一些『前所未見』的東西，意思並非歷史上未曾出現的，而是推動你思考更多，不要這麼快停下來，要尋找那意想不到的結果。攝影方面，他較重視 Visual Impact（視覺衝擊）。而且，我們兩人的性格都是確定創作方向後，到了拍攝現場仍會一直改，繼續發掘更多可能。而 Tomas Chan 主要是一位形象指導，我會形容他善於透過造型為歌手塑造獨特的角色。有時候，我在現場看見那些『戲服』感覺很誇張，但經過燈光和攝影呈現出來後，就是 Tomas Chan 心目中的效果。因此，我收到照片後才拿捏到那個氣氛，再從設計上加以配合。至於林海峰擔任 Creative Director 的唱片封套，通常由 Godfrey Kwan 或另一位設計師 Lerry Ho（何俊良）負責。」

主導唱片項目 /

對黃新滿來說，在 Shya-La-La 時期較重要的作品包括為盧巧音設計的專輯。「盧巧音也是沙田工業學院畢業生，主修時裝設計，我們在學期間已經認識。她本身是獨立樂隊 Black & Blue 主音，一九九八年加盟 Sony 正式出道。她第三張專輯《貼近》（一九九九）是阿叔主理的，到了第五張專輯 Muse（二〇〇〇）就由我負責。當時，Wing Shya 覺得我有能力擔任 Art Director，讓我嘗試主導創作方向。Muse 是關於每個人心目中的神話世界，或者某種信念。專輯收錄的《代你發夢》、《佛洛依德愛上林夕》、《說夢》也跟夢境有關。於是，我構

思了一個小型舞台場景，注入各種夢境元素，例如盧巧音坐在盒子
上，盒子內困着一隻獅子，象徵我們於夢中偶爾遇到恐懼的事物，
例如兇猛的獅子。當你發現牠被困着，對自己沒有威脅，自然就安
心了。」

接着的專輯 Fantasy（二〇〇一），歌曲加入了不少電子音樂元素，
幻想（Fantasy）讓黃新滿聯想到「摧毀」的創作概念。「製作團隊先
到廢車場物色一部即將被劏的私家車，運到屯門的樂安排棄置海水
化淡廠，用劏泥車將私家車撞凹。有趣的是，團隊找來的是歐洲房
車 Volvo。由於車身堅硬，我們花了很多時間使它損毀到一定程度，
再配合煙霧效果，拍攝成專輯封面。後來的幾張專輯，包括《喜歡戀
愛》（二〇〇一）、《賞味人間》（二〇〇二）、Candy's Airline（二〇〇
三）及《花言巧語》（二〇〇三）都是由我負責。每次跟盧巧音合作，
她會事先告訴我對專輯的想法、腦海中的一些畫面，若然有完整歌曲
列表，或者其中一兩首派台歌 Demo（樣本）也會給我試聽，互相交
流大家的想法。」

偶然的合作 /

二〇〇五年，一位來自新加坡的廣告人以合伙人身份加入 Shya-La-La
Workshop，為工作室開拓了更多廣告項目。這個階段，夏永康參與
愈來愈多廣告攝影工作，設計團隊也涉獵不少時裝品牌的產品圖輯，
包括連卡佛、On Pedder、上海灘等。經過兩年多時間，黃新滿有感
廣告並非自己喜歡的範疇，就跟兩位同事何俊良及陳炳森（Benson
Chan）商討自行開設工作室。結果，他們於黃竹坑租用了辦公室，
成立 commonrooom，主力承接唱片封套、演唱會和電影宣傳主視覺。

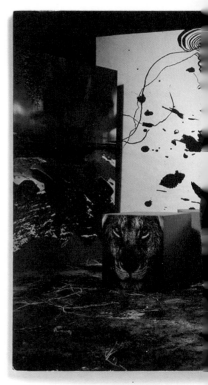

盧巧音的第五張專輯 *Muse* 由黃新滿嘗試主導創作方向，他構思了一個小型舞台場景，注入各種夢境元素。

(© 2000 Sony Music Entertainment Hong Kong Ltd.)

Fantasy，讓黃新滿聯想到「摧毀」的創作
概念。
(© 2001 Sony Music Entertainment Hong Kong Ltd.)

「有一日，我在大坑的炳記茶檔吃豬扒麵，碰巧遇上陳奕迅，大家閒談了一會兒，他告訴我正籌備一張新專輯，問我有沒有興趣參與設計。我跟陳奕迅多年前合作過，包括小克繪畫封面的《打得火熱》（二〇〇〇）、Tomas Chan 設計造型的 *Shall We Dance? Shall We Talk!*（二〇〇一），但一直未有機會交流；直至商台廣播劇《五星級的家》（二〇〇二）推出原聲大碟，當中收錄陳奕迅參與的歌曲，那次才有機會聊天，並到他家中揀選拍攝的衣服。」話說回來，原來陳奕迅創辦的易思音樂就在 commonrooom 樓下。那次見面大約一星期後，陳奕迅再約黃新滿見面，詳細講解他對新專輯的想法。原來專輯是為紀念他與樂隊成員完成了 *Eason's Moving On Stage* 世界巡迴演唱會，同時邀請樂隊成員參與創作或監製新歌，成員包括鄧建明（Joey Tang）、唐奕聰（Gary Tong）、陳匡榮（Davy Chan）等。

「專輯名字『H³M』來自陳奕迅的鬼主意，他笑指這班音樂人的共通點是黑口黑面，就取了廣東話拼音『Hak Hau Hak Min』的簡稱。我印象中曾幾何時的外國樂隊成員都是滿面鬍鬚的，近年好像絕跡了，我就提議大家重現這種形象。於是，陳奕迅為求像真度高，我邀請了特效化妝師花五小時為眾人黏上假鬍鬚，出來的感覺就像『一幫人』，而他則拿着一支旗，有如幫派領袖的氣焰。設計參考了黑澤明電影《七俠四義》的武士和浪人，同樣以黑白呈現。一個月後，由於銷售成績理想，發行公司決定推出第二版，要求專輯封面作出改動，為樂迷帶來新鮮感。基於成本上的考慮，我決定延續玩味，用 Photoshop 加長陳奕迅的鬍鬚，彷彿是他兩個月後的樣子。若干年後，他和我都認為 *H³M*（二〇〇九）的設計算得上最 Rememberable（印象深刻），大家都很滿意。」

由 *H³M* 的偶然合作開始，黃新滿為陳奕迅主理了 *Time Flies*、*Taste the Atmosphere*（二〇一〇）、*Stranger Under My Skin*（二〇一一）、*...3mm*（二〇一二）等唱片設計，並邀請夏永康擔任攝影師。

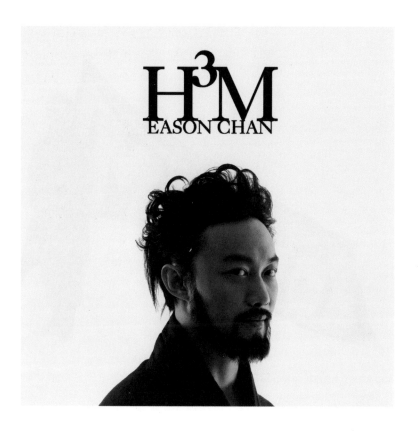

H³M 唱片封套和碟面設計

(© 2001 Sony Music Entertainment Hong Kong Ltd.)

H³M 唱片封套內頁設計 (© 2001 Sony Music Entertainment Hong Kong Ltd.)

印象深刻的項目 /

而令黃新滿印象深刻的演唱會宣傳項目，便是為盧凱彤創作的 *Ellen & The Ripples Band V Live*（二〇一三）。「V Live 是盧凱彤與其演唱會樂隊 The Ripples Band 展開的一場冒險旅程，創作概念參考了經典童話故事《綠野仙蹤》。角色上，盧凱彤就如勇敢的女主角 Dorothy，穿着藍色衣服；而 The Ripples Band 則化身成不同動物，例如鍵琴手蔡德才是獅子、結他手麥啟聰是稻草人、低音結他手貢多傑是鐵甲人、鼓手黃偉勳是貓。這些設定也呼應了主打歌曲《囂張》的歌詞『若沒有人選你，就別靠人保佑，用鯨魚浮出水的溫柔，做美好的獸⋯⋯未來沒法選，但前面有一班珍禽異獸，就幹怪的事，就趁尾巴獨角還原後。』由於項目涵蓋了演唱會、專輯及三首 MV，難得有較多製作成本，容許我構思較大型的拍攝場景。於是，我邀請了舞台道具設計師製作一棵扭曲的大樹，整棵樹以發泡膠和鋼枝製成，呼應童話故事中那棵會抓人的怪樹。另外，我們也製作了一顆立體的 Merkaba Star Tetrahedron（「梅爾卡巴」星狀四面體），象徵着守護，於《囂張》MV 中亮相。」

二〇一五年，黃新滿退出了 commonrooom，改以 Freelancer 身份接洽設計項目。「回想在 Shya-La-La 時期的後半階段，我開始以 Art Director 的角色構思創作方向，讓年輕設計師負責執行。由於我不擅長管理，有些時候未能準確指導設計團隊，達成我心目中追求的東西。我覺得自己帶得不算好，未能放下自己的想法，提供適當空間讓他們發揮，我自己最享受的始終是設計過程。到了 commonrooom，我們大部分時間都是各自工作。因此，與現在的主要分別是改為在家中工作，有需要跟客戶見面就找間咖啡店。」

盧凱彤 V Live 的創作概念參考了經典童
話故事《綠野仙蹤》

(© 2013 Media Asia Music Ltd.)

流行文化設計趨勢 /

隨着智能手機和社交媒體發展，實體唱片的銷量大不如前。「在二〇〇〇年代，各大音樂串流平台相繼推出，實體唱片不再是歌手的唯一產品。現今網絡平台能夠發佈歌手的照片和影片，在銷售角度，唱片封套未必要呈現歌手的樣子。唱片公司大概估計到旗下歌手能賣多少張唱片，印刷數量不會太多，主要讓樂迷作為收藏。自從 Shya-La-La 和陳輝雄（Ivan Chan）的模擬城市淡出後，再沒有一兩間獨大的工作室包辦流行音樂相關設計。我覺得這樣是好的，有更多設計師加入，作品的呈現更多元化。這種生態也推動了唱片公司更重視實體唱片的概念和包裝，給予設計師更大的創作自由度。其實歐美及日本的唱片設計早已相當多元化，只是這個城市普遍對美學的教育不足。」

黃新滿認為流行文化設計和潮流是掛鈎的，尤其流行音樂需要吸引年輕人關注。「除非作品能夠超越時代，甚至成為經典。例如一張八九十年代的日本唱片封面，如果歌手穿着一件 Kenzo 衣服，數十年後回望仍會覺得流行，全因這是較 Long Lasting（恆久）的設計。但我對時裝不算敏感，不會因應潮流將最流行的東西搬出來，加上我不善於造型設計，這樣反而更好。」

另外，對於流行文化設計不時被指抄襲的情況，黃新滿認為要視乎設計師的心態。「每件作品均源自設計師的經驗，透過日常生活中看見、感受到的東西融會和組合。若然你喜歡某一位設計師的風格，或多或少會受到他的影響，創作出來的風格有點相似。但如果你每次都提醒自己，先想清楚作品的概念，堅持從概念出發，過程中考慮了如何透過自己的語言和方法呈現，最後出來的設計就是屬於你的原創。」

永恆的作品 /

多年來，黃新滿最欣賞的平面設計師是中島英樹（Hideki Nakajima）。
「與音樂家坂本龍一（Ryuichi Sakamoto）合作多年的中島英樹對我造
成很大影響，他的作品具有一種意識流的感覺，表現出一位設計師的
宇宙觀。很多時候，他的作品只是表現一種質感，例如水的質感。他
將一些東西微細化，就如透過顯微鏡觀察，最小的一點就是宇宙的全
部，這是我意會到的。一條直線、一片金屬，恍似平穩的物件，經過
顯微鏡過濾就會看到表面上充滿花痕，這些是我們生活中所忽略的。
中島英樹除了是設計師，也是一位藝術家，他善於運用最簡單的形
狀和元素，創造出令人印象深刻的作品，並融合日本禪意的精神。
而且，任何時候回顧他的設計都不會覺得過時，接近是 Timeless（永
恆）。」

黃新滿認為設計和藝術的關係密不可分，構思作品的時候，設計師的
世界觀、對於美學的欣賞就是創作的起點，需要非邏輯性思考，探索
作品的闊度。到了執行階段，設計師卻要理性計劃，具邏輯地將作品
實現出來，同時要招架客戶的問題。因此，他覺得設計師的感性和理
性思維同樣重要。

林明瀚

跨媒介的視覺創作

●一九八六年生於香港，畢業於觀塘職業訓練中心，曾任職 CoDesign。●二○○二年組成獨立樂隊 Attention To Piss。●二○一○年加入獨立樂隊何超與海膽仔（Josie & The Uni Boys）。●二○一二年聯合創辦 hehehe 創意工作室。●二○一七年創辦 nocompany 創意工作室。

DEEP
LAM

TNS2 IN

THE NEXT STAGE 2

3 2

＼ 近年，香港樂壇湧現了很多新晉唱作人和偶像組合。主流唱片公司的影響力大不如前，不少獨立歌手的真性情比唱片公司 A&R 部門（Artists and Repertoire Department）精心計算及塑造的歌手形象更具吸引力，也善於利用社交媒體跟粉絲們緊密互動。

同時，歌手的演唱會宣傳主視覺、唱片封套、MV 相關項目不再由幾間設計工作室「壟斷」，更多年輕設計師能夠參與，令本地流行文化的視覺創作更多元化。林明瀚是其中一位炙手可熱的創意總監、平面設計師及導演，作品涉獵流行樂壇、潮流品牌和廣告等。

次文化的魅力 /

林明瀚成長於沙田，在單親家庭長大，母親兼任製衣業車工、茶餐廳收銀員等多份工作。他小學時期喜歡追看《龍珠》、《男兒當入樽》等日本漫畫，不時臨摹相關人物角色，但稱不上擅長繪畫，主要是「過手癮」。初中時期受同輩影響，對搖滾樂器產生興趣，加上覺得Beyond結他手黃貫中很有型，就選擇學電結他，奠定了一定的音樂根底。不久之後，林明瀚開始接觸滑板，為他往後發展帶來莫大影響。「二〇〇〇年前後，香港掀起過一陣滑板熱潮，『板仔』造型的年輕人隨處可見。當時，沙田大會堂外的空地是滑板愛好者殿堂，每逢星期五晚上都有幾百人聚集，有的踩滑板，有的玩BMX（極限單車），有的跳Break Dance（霹靂舞），場面非常熱鬧。而滑板運動尚未被主流社會接納，覺得是壞分子的不良玩意。中學時期，我大部分時間投放於滑板圈，認識了很多年紀比我大的『板仔』，不少是獨立樂隊成員或音樂愛好者。而滑板的精神就是鼓勵你踏出第一步，不斷嘗試和挑戰，當你練成一個滑板招式，會得到極大的成功感。回想起來，這跟設計師所需的冒險精神一脈相承，嘗試過才知道結果會怎樣。」

對林明瀚來說，滑板除了為他帶來刺激和成功感外，更重要是開啟了接觸街頭文化的一扇門。他最崇拜的滑板手是Josh Kalis，那稱得上是美國滑板界的Original Gangster（元老級人物，簡稱OG）。一九九〇年代中至千禧年初，他經常在美國費城的LOVE Park踩滑板和示範招牌滑板動作「360 Flip」，漸漸令LOVE Park成為世界聞名的滑板聖地，各地滑板手慕名到訪，也推動了美國普普藝術家Robert Indiana創作的LOVE Park標誌成為街頭文化的重要符號。「我留意到滑板圈的人身上有各式各樣的紋身，有些會剷『公雞頭』，起初不知道原因，漸漸跟他們熟絡後，了解到這是Punk Culture（龐克文化）愛好者追求的生活方式，以及拒絕跟隨世俗標準的價值觀。滑板令我認識周邊的次文化，包括時裝和音樂。當時，我們經常到滑板及街頭服飾店溜達，包括尖沙咀的Phase 2；太子聯合廣場的Abec Five。音樂方面，我受Radiohead、Anti-Flag、NOFX、Set Your Goals

林明瀚在中學畢業後跟朋友們組成獨立樂隊 A.T.P.，並擔任結他手。

等搖滾樂隊薰陶，鍾情於節奏較快、聲響較大的 Punk Rock（龐克搖滾）音樂，促使我在中學畢業後跟朋友們組成獨立樂隊 A.T.P.（Attention To Piss），並擔任結他手。」

同期，香港也出現了獨立音樂組合 LMF，引起社會批判之餘，他們的歌曲和形象也吸引了一批年輕樂迷，包括林明瀚。他慢慢發現予人叛逆感覺的 LMF，成員間都是各有所長的，例如梁偉庭（Prodip Leung）是平面設計師，為多位本地歌手設計專輯；陳匡榮（Davy Chan）是音樂監製，林憶蓮的《至少還有你》及張國榮的《午後紅茶》都出自他的手筆；MC 仁更被《時代雜誌》（Time）譽為「亞洲塗鴉第一人」。林明瀚認為 LMF 是於本港推動街頭文化的重要樂隊。

破格的音樂錄像 /

二〇〇五年之前，影片分享平台 YouTube 仍未面世，不少海外音樂或錄像只收錄於實體影碟中。對搖滾音樂、音樂錄像、唱片封套等甚感興趣的林明瀚，不時到旺角信和中心「尋寶」。「信和中心有不少店舖售賣翻版 DVD 影碟，他們會私下錄影 MTV 音樂頻道的海外節目和 MV，再剪輯成 DVD 出售。其中令我留下深刻印象的是 The Work of Director 系列——每集以專題形式介紹一位 MV 導演，包括 Chris Cunningham、Spike Jonze、Michel Gondry 等。Chris Cunningham 於一九九七年為英國電子音樂人 Aphex Twin 創作 Come to Daddy MV 而一舉成名，同年為冰島歌手 Björk 創作 All is Full of Love MV 屬於經典作品，拍攝時使用的機械人更成為美國現代藝術博物館（MoMA）的永久館藏。Spike Jonze 於一九九〇年代為美國 Hip Hop 組合 Beastie Boys、英國電子音樂人 Fatboy Slim 等創作 MV，後來成為電影導演，

執導了《玩謝麥高維治》（ *Being John Malkovich* ）、《觸不到的她》（ *Her* ）等作品。Michel Gondry 分別為美國另類搖組合 The White Stripes 及 Björk 創作多個 MV，後來執導了《無痛失戀》（ *Eternal Sunshine of the Spotless Mind* ）、《戀愛夢遊中》（ *La Science des rêves* ）等電影作品。當時，我完全不認識這些導演，但覺得他們拍攝的 MV 非常破格和大膽，吸引我繼續注意他們往後的創作。這些作品對我後來的創作充滿啟發和影響，正正是追求非敘事的概念和視覺衝擊。」

高中選修文科的林明瀚，未有機會修讀美術科，但喜歡於白紙上創作 Graffiti（塗鴉）。即使會考期間，他也會不自覺地反轉試卷隨心繪畫，靜待考試時間結束。由於讀書成績欠佳，他於放榜後隨即報讀觀塘職業訓練中心設計系。「報讀時要經過面試和測驗，但只是象徵式的過程，任何人都能夠順利入讀。入學初期，我們要學習素描、水彩、炭筆等繪畫技巧；老師透過點、線、面教授基礎平面設計概念，對於年輕時的我來說實在非常沉悶。儘管對課堂缺乏興趣，但我卻投入處理設計習作，自訂個人喜歡的題目，例如設計唱片封套、搖滾餐廳等，從中獲得滿足感。由於觀塘職業訓練中心着重學生的實用技能，令我很快掌握了用 Flash 軟件製作網頁，並主動鑽研 3D 動畫創作。」結果，由於課堂出席率不達標，他未能成功畢業。

開荒牛 /

二〇〇五年，離開校園的林明瀚準備投身就業市場，在求職網頁 JobsDB 搜尋平面設計工作。「我發現一間名為 DASH 的廣告代理商，在公司簡介列明有『音樂行業』客戶，就吸引了我前往應徵。當時，DASH 是一間初創公司，老闆是程式設計師出身，本身以 Freelance 形式為客戶製作網上宣傳項目。雖然我未有正式畢業，但在學期間製作的設計習作及 3D 動畫，令我得以順利入職，成為公司的『開荒牛』。」在那個年代，掌握 Flash 技術的設計師很吃香，許多商業品牌都對網頁製作有需求。華納唱片是他們的其中一個主要客戶，每當旗下歌手發佈新專輯，林明瀚和同事都要製作專題網頁（Mini

Site），歌手包括薛凱琪、周國賢、方大同等。「這些 Mini Site 的結構是千篇一律的，首頁利用專輯封面的元素製作動態效果；分頁提供歌曲試聽及桌面 Wallpaper（背景圖片）下載。同時，華納唱片也代理海外歌手的專輯，因此我曾為 Madonna、Kylie Minogue 等國際巨星製作 Mini Site。對比其他同學畢業後參與的設計項目，我算是幸運得多。除此之外，公司也承接了不少 Below the Line（線下廣告）項目，由應付客戶、執行設計到跟進印刷工序，我都要一手包辦。」

幾年間，DASH 很快拓展至二十多位員工的規模，林明瀚被安排擔當更多管理工作，兼任愈來愈多設計以外的事情。他理解老闆是出於好意，培養自己成為公司管理層，但他反思個人經驗和設計能力仍有很大進步空間，加上原創的機會不多，萌生了轉工的念頭。

自學階段 /
林明瀚回想，入職第二年意識到自己缺乏設計理論相關知識，就開始去書店翻閱設計書籍，幾乎熟讀了原研哉（Kenya Hara）、佐藤可士和（Kashiwa Sato）、水野學（Manabu Mizuno）等多位日本平面設計大師的書籍，即使是建築師隈研吾（Kuma Kengo）及產品設計師深澤直人（Naoto Fukasawa）的書籍也不會錯過，了解他們的設計哲學和案例分享，明白真正的設計並非憑主觀審美作判斷。另外，他透過不同院校設計畢業展舉辦的分享會，漸漸認識了出色的本地設計工作室，例如 Tommy Li Design Workshop、CoDesign、AllRightsReserved、Milkxhake、c plus c workshop 等。「我非常欣賞 Sandy Choi（蔡楚堅）的設計，他的作品重視創作意念、表達手法亦相當精煉，加上其設計風格側重西方美學，跟其他本地設計大師不一樣。不過，我知道書籍設計及印刷品非自己的強項。同時，在收看網上創意平台 Radiodada時，其中一集是 CoDesign 其中一位創辦人 Hung Lam（林偉雄）帶同設計師分享作品，令我留下深刻印象。後來，我決定向三間設計工作室毛遂自薦，包括 CoDesign、AllRightsReserved 及 Communion W。」

結果，他收到 AllRightsReserved 和 CoDesign 的面試通知。當時，林
樹鑫（SK Lam）創辦的 AllRightsReserved 曾為海港城策劃全港首個
草間彌生（Yayoi Kusama）展覽；設計香港設計師協會獎二〇〇七
（HKDA Award 2007）得獎作品書籍 *HKDA Awards 07! Vol.2 No Junk
Food*，並包辦各種流行文化項目。「到 CoDesign 面試，甫入工作室
便發現跟想像中很禪的環境不一樣，四周擺放了『立立雜雜』的物
件，看見設計師們像打仗一般。但創辦人 Eddy Yu（余志光）及 Hung
Lam 竟然花上兩個多小時，認真地跟我交流，例如討論什麼是設計、
對香港設計教育的感想等，話題彷彿頗虛無卻感覺實在。最後，
CoDesign 願意給我工作機會。」

設計修行 /

二〇〇九年，林明瀚加入 CoDesign 擔任平面設計師。為了長遠的打
算，他不介意接受減薪入職。「那個階段的 CoDesign，除了兩位老闆
兼創作總監，團隊還有四位設計師及一位客戶專員，主打藝術文化項
目，也接洽品牌形象設計。剛剛入職，其他同事正忙於製作香港設計
師協會亞洲設計大獎（HKDA Asia Design Award 2009）宣傳主視覺，
構圖由五臟六腑（Guts）所組成，呼應大會主題『Work Your Guts
Out!』（拚命工作），充滿玩味和幽默感。我們亦為近利紙行、友邦
洋行等紙張分銷商設計多個紙辦作品，這種項目的發揮空間很大，由
創作概念、設計排版到印刷細節都掌握在設計團隊手中。」

同時，以社會企業項目為目標的分支 CoLAB 成立，旨在通過與不同
創作人合作，促進商業、文化及社會共融，團隊則擔當設計顧問的
角色。「當然，在實行上遇到不少難題，但 Eddy Yu 及 Hung Lam 創
立 CoLAB 是想透過設計改善社會，這個初心至今依舊沒變。另外，
他們相當重視設計前期工作：我們為一個台灣礦泉水品牌構思形象，
Hung Lam 找來四本關於水的書，詳細地講解了各種水的知識，例如
水質硬度分為軟水、稍硬水、硬水、超硬水等，並給我兩星期時間細
閱及思考設計概念。相比起過往的工作經驗，往往要在短時間內完成

不同項目，實在不可思議。另有一次，團隊為一間大型建築公司的子公司設計企業形象，Eddy Yu 及 Hung Lam 會提出一些富想像力的問題，向企業員工派發問卷，例如：『假設該企業是一個人，他應該是穿什麼鞋？』，務求制定合適的設計方向。」

林明瀚認為林偉雄的價值觀對他造成很大影響，後者經常要求設計師不斷嘗試，即使是天馬行空的奇想。到了今時今日，林明瀚也會鼓勵自己的員工多加嘗試，不要滿足於四平八穩的設計方案。「二〇一〇年，我們為『當下‧活在──香港國際海報三年展』設計活動主視覺及相關宣傳品，Hung Lam 對獎座的設計相當執著，經過多次試驗，成功造出滿意的效果：一邊是『當下』，一邊是『活在』，反映了理想主義並非不切實際。另外，Eddy Yu 及 Hung Lam 都習慣向大家提問，推動我們思考和分析各種事情，引起我關注哲學，那陣子很沉迷哲學家李天命的著作。除了邏輯思維，他們兩人的 EQ（情緒智商）極高，處事從容自若，從來不會發脾氣。後來，我跟隨 Hung Lam 學習打坐，漸漸體會到打坐能夠維持心靈平靜、思緒清晰，是減輕工作壓力的好方法。面對急速的生活節奏，精神健康相當重要，能夠從事自己喜歡的事情，學會『放下』，就是人生贏家。我想起以作品風格迷幻見稱的美國導演 David Lynch，曾於著作 Catching the Big Fish 分享透過冥想進入自己內心深處，探索更多深層意識、靈感和意象。」同年，林明瀚獲 LMF 鼓手李健宏（Kevin Boy）引薦，加入歌手何超儀發起的獨立樂隊何超與海膽仔。

hehehe/
林明瀚表示，早於打工階段，已盤算將來成立自己的工作室，這個目標在他二十八歲那年達成。「在 CoDesign 任職期間，我已經與 A.T.P. 樂隊成員 Eddie Yeung（楊光宗）展開一些 Freelance 項目的合作。他本身是一名動畫師，善於剪接和製作 3D 視覺特效，當時於潮流品牌及媒體 Silly Thing 工作。另外，我們有一位好朋友 Tedman Lee，他是另一支獨立樂隊 NI.NE.MO 的主音，從美國回流，英語非

↑ 二〇一〇年，林明瀚獲引薦加入獨立樂隊何超與海膽仔。
↓ hehehe 由三個喜歡踩滑板、聽音樂和玩音樂的大男孩組成。

常流利，當時在日資廣告公司 Hakuhodo 擔任客戶專員，善於項目管理和對外溝通。我們三人的生活方式非常相似，都喜歡踩滑板、聽音樂和到處玩音樂，有不少來自時裝和音樂圈的共同朋友。而且，我們對當時的本地流行文化作品頗有微言，無論歌手造型、專輯封面、MV 都有改善空間，就衍生了一起合作的想法。」

二〇一二年，林明瀚經何超儀介紹而認識唱作人恭碩良，對方邀請他們為其新歌 Do It All Over Again 創作 MV，成為了 hehehe 成立的契機。「『hehehe』就是我們三個男仔的意思。雖然我們完全沒有拍攝經驗，但初生之犢不畏虎，欠缺經驗就更沒有包袱。首次製作 MV 就找來四隻狗擔任主角，怎料拍攝時才知道難度極高，要不停想辦法讓牠們冷靜下來，並跟隨我們構思好的畫面『交戲』。幸好，作品出來的效果相當不錯。起步初期，一些行內人會質疑我們三個的學術背景和工作經驗並非專業拍攝團隊。而這正好是 hehehe 的特點，重視態度多於技術，往往製造出意想不到的作品。碰巧那陣子開始流行 Motion Graphic（動態圖像），而我們的作品傾向視覺主導，獲得不少客戶賞識。hehehe 成軍兩年，團隊已經聘請了六七名設計師，屬於人才鼎盛的時期。」

為恭碩良新歌 *Do It All Over Again* 創作 MV，成為了 hehehe 成立的契機。

自學成為導演 /

二〇一三年，陳奕迅推出新專輯 The Key，當中收錄主打歌《主旋律》，藉情侶關係探討兩個人如何和諧地相處，有樂評人指歌詞暗喻了香港和內地的關係，由昔日互相依存到後來矛盾漸深。「音樂監製及作曲人 C.Y.Kong（江志仁）推薦我為《主旋律》創作 MV，當然要好好把握這個機會。我們以具科幻感的純白空間為主調，MV 主角王丹妮有着『標準』的造型和化妝，在旁人灌輸下唱着《主旋律》，表情由煩厭、不安，慢慢變為服從、配合，穿插着色彩斑斕的視覺效果。隨着旋律和節奏推進，飾演『指揮』的陳奕迅登場；畫面中出現愈來愈多跟王丹妮一樣造型的人，合唱着這首歌。過程中，陳奕迅非常信任團隊，提供很自由的創作空間，MV 亦得到正面評價。這個作品間接令 hehehe 得到更多品牌客戶垂青，承接了很多廣告拍攝項目。有趣的是，流行文化項目幾乎不為盈利。以《主旋律》為例，由於 MV 製作成本通常不多，我們自己倒貼了一萬多港元才達到滿意的效果。」

二〇一六年，林明瀚接到自己欣賞多年的 AllRightsReserved 邀請，負責拍攝和製作最新一輯百老匯電器廣告宣傳片。該廣告主題為「隔住個 Mon 都覺得好正咁囉」，邀請了來自日本的音樂及舞蹈團體世界秩序（World Order），與品牌代言人容祖兒一起以「機械舞」演出，並於不同的本地特色店舖取景，令觀眾留下深刻印象。另外，hehehe 也為碳酸酒精飲品樂怡仙地設計宣傳主視覺，邀請了職業滑板運動員陸俊彥、息影藝人黃夏蕙、DJ Suki Wong 等跨界別人物參與拍攝，借他們的真實故事和個性帶出品牌態度。

後來，由於 hehehe 三位創辦人在創作和管理上都能獨立，並有不同發展重心，即使合作過程中從來沒有爭拗，他們認為也是時候分道揚鑣。「那時 Tedman Lee 經常為音樂節及時裝活動擔任 DJ，也策劃派對廠牌『龍寨 Trap House』等；而 Eddie Yeung 則為不少宣傳片擔任導演，並籌備自己的短片作品。大家繼續於不同崗位上努力。」

《主旋律》以具科幻感的純白空間為主調，穿插着色彩斑斕的視覺效果。

nocompany/

hehehe 階段告一段落，林明瀚租用同一棟大廈的另一樓層作為設計工作室，以 nocompany 名義開始新的發展。「以前，我們三個都屬於很『有火』的年輕人，腦海中有許多想法要爆發出來。而在這個階段，我則追求更成熟和具長遠視野的發展方向，類似 Art Group 的經營模式，跟多個創作單位合作，例如製作人、攝影師、造型師等，並逐步考慮與年輕導演合作。同時，我們要有足夠的商業項目帶來盈利，團隊要有更專業和全面的市場考慮。對我來說，即使是流行文化、藝術或商業項目，也希望是大眾能接觸到的，並非只求小眾或行內人的欣賞。目前，nocompany 維持在三位平面設計師的獨立工作室規模，我堅持所有作品的創意、平面設計、剪接均由團隊親自主理，保持屬於 nocompany 出品的風格和水準。」

二〇一八年，林明瀚與友人創辦了眼鏡品牌 A. SOCIETY，以時尚款式作為市場定位，塑造與眾不同的造型風格，不時與視覺藝術家、音樂人等創意單位進行聯乘合作，包括歌手湯令山（Gareth T）、塗鴉藝術家 Lousy 等。透過經營自家品牌，他能夠於品牌形象和宣傳策略上作出較大膽的嘗試，同時直接面對銷售壓力，讓他親身體會到客戶的視野，在處理 nocompany 的客戶項目時也會更設身處地。

未來音樂祭 /

二〇二〇年，在冠狀病毒病疫情的影響下，演出業界幾乎完全停頓。當時，幾位多年來活躍於獨立音樂圈的音樂人及製作人成立了 TONE Music，旨在推廣多元化的本地音樂，帶領樂迷重新思考銷量以外的本地音樂價值。「二〇二一年，完成了兩次網上音樂節的 TONE Music，正籌備於九龍灣國際展貿中心舉行實體音樂節，名為『未來音樂祭』（TONE Music Festival）。他們認為本港的主流和獨立音樂界線愈來愈模糊，音樂工業不再依靠四大唱片公司，例如林家謙、Tyson Yoshi（程浚彥）等獨立歌手的名氣和影響力絕不遜於主流唱片公司旗下歌手。在未來，大家不再需要理會主流或獨立，應該用音樂類型去分辨

A. SOCIETY 與歌手 Gareth T 的聯乘合作

作品。」在他看來，台灣在這方面的發展成熟得多，例如金音創作獎
（金音獎）為了權衡多元化音樂生態，設置不同類型的音樂獎項，包
括搖滾、Hip Hop、電音、爵士、民謠、節奏藍調等。「在香港，大眾
只關注誰是男歌手、女歌手冠軍，多於音樂本身。設計方面，台灣金
曲獎、金音獎、金馬獎的宣傳主視覺和舞台設計均非常出色和專業，
值得我們學習和借鏡。nocompany 難得獲 TONE Music 賞識，主理
『未來音樂祭』宣傳主視覺，除了要將設計做好，也要思考在市場角
度上如何平衡各單位的利益，包括主辦單位、參與歌手和觀眾，以及
如何提升音樂節的門票銷量等。」

Tone Music
Festival 2021
未來音樂祭

Billy Choi / 周國賢 Endy Chow / Gareth.T
hirsk / Instinct of Sight / JASON KUI / JB
KOLOR / Jan Curious / 小塵埃 Lil' Ashes
LMF / Matt Force / MC $oHo & KidNey
吳林峰 / per se / 乙女新夢 / ONE PROMISE
逆流 / 石山街 Rock Hill Street / Room307
RubberBand / Serrini / 岑寧兒 Yoyo Sham
TomFatKi / ToNick / 王嘉儀 Sophy Wong
王菀之 Ivana Wong / 黃妍 Cath Wong

19 Sep 21

KITEC 19 Sep 2021 HKD
Star Hall 07:30pm $580/$780

Tone Music
Festival 2021
未來音樂祭

KITEC 19 Sep 2021 HKD
Star Hall 07:30pm $580/$780

Tone Music
Festival 2021
未來音樂祭

KITEC 19 Sep 2021 HKD
Star Hall 07:30pm $580/$780

↑首屆未來音樂祭宣傳主視覺在第一階段設計是不同歌手的半身照，配上線條簡約的「間字」。
↓而第二階段是每位歌手的全身照，身體升起並浮於半空。

林明瀚認為「未來音樂祭」能夠容納不同風格和個性的音樂人,他邀請了攝影師梁逸婷(Leung Mo)拍攝造型照。宣傳主視覺分為兩輯:第一階段設計是不同歌手的半身照,每人彷彿被一道神光照射,眼睛展望着未來,配上線條簡約的「間字」;而第二階段設計是每位歌手的全身照,身體升起並浮於半空的狀態。林明瀚指這次設計重點在於平衡主流市場和另類風格的格調,不能像通俗的音樂會形象,也不能令大眾產生距離感。長遠來說,他認為目標群眾必然是年輕樂迷。

二〇二二年,除了舉行第二屆「未來音樂祭」外,TONE Music 還增設了「未來音樂選」(TONE Music Awards),以「創作有價,雅俗通賞」為宗旨,讓香港人全民投票,以表揚本地音樂創作。「在討論過程中,成員間覺得音樂頒獎禮的概念本身有點自相矛盾,獎項不代表音樂人的能力,只反映音樂作品於該年的成績。因此,大家構思以冰磚製作獎座,裏面藏着 3D 打印的『未來』字型,喻意冰磚融化後就該重新出發,繼續創作好音樂。而這次『未來音樂祭』的宣傳主視覺再向難度挑戰,我們為每位歌手設計專屬形狀和物料的 3D Rendering『未來』字型;而他們身上的造型均是 3D Rendering,來自美國虛擬時裝平台 DressX。雖然製作過程很艱辛,但也不想重複去年的設計手法,最後作品完整度很高。我估計『未來音樂祭』及『未來音樂選』需要三至五年時間逐步建立其代表性和認受性,作為設計團隊也不敢怠慢,希望透過我們的專業令活動引起更多關注。」這個項目連續兩年為 nocompany 獲得金點設計獎(Golden Pin Design Award)。

↑「未來音樂選」的宣傳主視覺
↓獎座以冰磚製作，裏面藏着 3D 打印的「未來」字型。

不一樣的女團 /

ViuTV 於二〇二一年策劃選秀節目《全民造星 IV》，只限女性參加者，旨在培育新一代香港女子偶像組合。總決賽於聖誕夜舉行，當晚選出了冠軍邱彥筒（Marf）、亞軍沈貞巧（Gao）及季軍許軼（Day），並預告三位勝出者將與部分參加者組成全新女團。總決賽結束後，ViuTV 市場部邀請 nocompany 為新女團構思發佈會宣傳片及形象。「對於現今的娛樂產業，歌手形象比作品概念更重要，以韓國女團組合 BLACKPINK 為例，四位成員各具獨特的個人魅力、高辨識度，也是高級時裝界寵兒，分別成為 Chanel、Celine、Dior、YSL 全球品牌代言人，YouTube 頻道有超過九千二百萬用戶訂閱，創造出驚人的商業價值。回顧香港樂壇發展，大部分女團都是走青春可愛路線，甚少型格或切合高級時裝市場的組合，這是 Collar 應該爭取的位置。從生意角度來說，Collar 是在選秀節目後的十八日內極速組成的八人『素人女團』，首要目標不會是賣唱功，而是透過各種包裝，盡快令她們達到某個定位。過程中，我們要用大量資料搜集和參考圖向客戶說明，需要『打甩』電視台一貫的宣傳策略和製作思維，不能夠只滿足 ViuTV 的忠實觀眾，整體觀感要貼近國際水平，放眼於更遠的市場。」

發佈會前夕，ViuTV 率先上載 nocompany 剪輯的 Collar 成員預告片，林明瀚設定了橙紅色背景，配合前景陰暗燈光營造神秘感。除了已揭盅的三位成員外，其他成員只有身體的局部鏡頭，觀眾有如「開盲盒」般，競猜其他成員的身份。

Touch/

二〇二二年，nocompany 為 Collar 第四首派台歌 OFF/ON 創作 MV。林明瀚認為 MV 創作未必一定要有劇情，重點是畫面和音樂的關係，畫面就如其中一件樂器，與歌曲一起「Jam」。反而要設計一兩個「Touch」（觸感），讓觀眾在芸芸視覺資訊中，對 MV 的某些畫面留下印象，從而記得這首歌曲。「坊間有不少 MV 以劇情主導，透

過多個情節鋪陳故事。而我的創作風格是先構思 Single Minded（單純意念）的橋段，再延伸出不同場景和畫面。以 OFF/ON 為例，簡單來說，就是一群悶悶不樂的女孩子，看到一群跳脫的頑皮女孩子，被她們的氛圍感染，漸漸隨着音樂節奏擺動。其中的『Touch』就是 Collar 成員們分別於升降機、車廂、浴缸等不同場景咀嚼吹波膠，用作象徵納悶心情，並透過該行為貫穿整個故事及製造記憶點。」

後來，有網民指 BLACKPINK 最新發佈的 MV Shut Down 跟 Collar 的 OFF/ON 有不少相似之處，在討論區引起罵戰。「當然，懷疑 BLACKPINK 抄襲 OFF/ON 這個說法是網民開玩笑。正如諺語『太陽之下無新事』，如果兩者同樣出現升降機、跑車等場景就是抄襲的話，並非具說服力的評論。正如我們日常都會借助很多參考圖或影片協助工作，重點是團隊必須堅持原創的創作意念，參考圖或影片只是作為視覺效果的輔助，否則就容易變成抄襲。尤其是影片製作，涉及很多資源上的控制，前期階段跟客戶的溝通很重要，團隊要保障自己，也得透過各種參考影片拉近客戶和團隊之間的想像，避免造成任何誤會。無論是設計師或導演，最重要是真誠、問心無愧，參考不等於搬字過紙。若然拍出構圖、地點、道具完全一樣的作品就無法抵賴，不止對客戶、藝人及製作團隊造成傷害，更是侮辱整個業界。相反，如果創作團隊問心無愧，即使網民稱讚或批評都不用在意，背後或許有其他原因，例如對歌手的盲目追捧或刻意攻擊等。如果太在意批評，自己的精神健康很容易崩潰。」

COLLAR

HOLD *YOUR* BREATH

Collar 成員預告片以橙紅色背景配合陰暗燈光營造神秘感

nocompany 為 Collar 第四首派台歌 OFF/ON 創作的 MV，先構思橋段，再延伸出不同場景和畫面。

未來的設計明星？/

林明瀚回想年輕的時候嚮往加入一些著名設計工作室，現在的年輕人卻追求獨立設計師模式。「這個世代，一切事情都去中心化，小眾可以建立自己的市場。以設計圈為例，社會不再追捧以品牌設計項目為重的明星設計師，但不代表整體設計水平退步，年輕一代也有麥縈桁（Mak Kai Hang）等出色的平面設計師。不過，未來即使再有設計明星都應該是風格獨特的藝術家，例如年僅十八歲的本地藝術新星 OFFGOD（Andrew Mok），自小喜歡 Hip Hop 和街頭文化，由發佈電繪插圖到創作 3D 打印耳機雕塑，作品結合了時裝、音樂、動漫、潮流、科技等元素，其社交媒體賬戶 Instagram 已有超過四十二萬追隨者，並受到當代藝術家村上隆（Takashi Murakami）、美國歌手及 Louis Vuitton 男裝創意總監 Pharrell Williams 等國際級人物的賞識，可見這個年代能夠讓有實力和個人風格的創作人被看見。」

他認為香港的限制實在太多，無論生活方式或創作空間均難以改變，因此擁有無限可能的年輕設計師或畢業生應該放眼世界，增廣見聞，不要只顧在辦公室埋頭苦幹，也不要依賴分享平台 Pinterest 接觸設計。

威洪

從叱咤台到九十九台

● 一九八六年生於香港，畢業於觀塘職業訓練中心，曾任職商台製作。● 二〇一五年創辦 Whhihvdone 設計工作室。● 作品獲多個獎項，包括德國 iF 設計獎（iF Design Award）、DFA 亞洲最具影響力設計獎（DFA Design for Asia Awards）、金點設計獎（Golden Pin Design Awrad）等。

WAI HUNG

TNS2尸PG

THE NEXT STAGE 2

3.3

＼ 一九九八年起，商業電台一直舉辦拉闊音樂會，邀請不同歌手聯乘合作，為樂迷帶來耳目一新的聽覺和視覺體驗。拉闊音樂會的宣傳主視覺從來不會「偷懶」，將唱片公司提供的歌手造型照東拼西湊，他們強調獨特性，反映出商業電台對品牌形象、創作和設計的重視和品味。每年一月一日晚上舉行的叱咤樂壇流行榜頒獎典禮，同樣是歷代年輕樂迷心目中最期待和較具認受性的樂壇頒獎禮。「音樂飛馳中，十年一瞬間」（一九九七）、「台下小星星，台上大光明」（二〇〇四）、「叱咤強」（二〇〇九）、「一個人的比賽，好戲在後台」（二〇一一）等都是令人印象深刻的主題。

二〇一六年，免費電視頻道 ViuTV 誕生，為大眾提供了「大台」以外的選擇，並引起年輕人重新關注電視節目。除了大受歡迎的選秀節目《全民造星》外，ViuTV 亦製作了不少非傳統電視劇，勇於嘗試不同的創作。其節目宣傳同樣反映了電視台對設計的要求，也讓人留意到其中一位幕後功臣——威洪。從當年的商台活動到近年的電視劇宣傳、唱片封套、戶外廣告等，都不難發現威洪的設計。

流行文化入門 /

威洪兒時在大埔區成長，大埔屬於早期發展的新市鎮之一。「我是一名『屋邨仔』，爸爸是小巴司機，媽媽是家庭主婦。當年，屋邨的生活很融洽，每家每戶都習慣打開門，甚至拉開一半鐵閘，讓小朋友自由進出。我們經常到樓下的辦館買零食，三蚊一包薯片。媽媽會準備畫簿給我，讓我在家的時候畫畫，印象中會畫一些火柴人、汽車和各式各樣的裝備。我還有兩個哥哥，他們會借《龍珠》、《聖鬥士星矢》等漫畫書給我看，也買了不少廣東歌唱片。家裏有一個六呎高的唱片櫃，並長期播放着張國榮、譚詠麟、四大天王的歌曲，令我對那些歌曲耳熟能詳。另外，我喜歡在電視收看《幪面超人》、《五星戰隊》等特攝片，潛意識對當中的字體、畫面分鏡留下了深刻印象。」

初中時期，威洪隨家人搬到另一個新市鎮將軍澳，放學後習慣流連漫畫店。除了作為消遣，日本漫畫更成為他少年時期人生哲理和法則的來源，尤其是井上雄彥（Inoue Takehiko）的作品。「井上雄彥創作的《男兒當入樽》除了是一個熱血的籃球故事，當中也隱含着不少人生道理，例如一度因傷而放棄籃球，成為不良少年的三井壽，在籃球場重遇恩師安西教練，由衷地說出一句：『我很想打籃球……』，從此改過自新，努力彌補自己浪費了的光陰；櫻木花道堅毅不屈的精神，帶領湘北過關斬將，戲劇性擊敗班霸山王工業等。而後來推出的《浪客行》，講述主角宮本武藏朝着天下無雙的目標進發，由起初追求強大力量，漸漸轉移到心理上的探索。在不同階段重溫作品，也會帶來新的領悟。」另外，威洪喜歡收聽叱咤 903 電台節目《森美小儀山寨王》，以及其他網民分享一九九〇年代的軟硬天師節目《老人院時間》。而他第一隻親自購買的唱片是 LMF 的《大懶堂》，歌曲題材涉獵不同社會現象和批判，而大部分成員同樣是「屋邨仔」出身，令威洪特別有共鳴。

修讀平面設計 /

威洪的讀書成績算是一般，由於他選修理科，未有機會修讀美術，中四的時候更留級了一年。「我的會考成績只有十一分，當中四分來自資訊科技科。我對電腦相關的技能感興趣，學習用 HTML 語法製作網頁，不過重點在於功能上，以及動態效果的運用，而非版面設計。當時有一位師兄推薦觀塘職業訓練中心，告訴我那邊能夠報讀平面設計兩年制課程。於是，我回校領取會考證書後，隨即坐的士前往觀塘職業訓練中心報名。現場只有小貓三四隻，學生需要即場進行繪畫測驗，負責面試的老師直斥我的畫作水準欠佳。由於學位採取先到先得形式，不管會考成績如何，老師只能夠把學費單交給我，卻再三忠告我考慮清楚自己是否適合修讀平面設計。」

入學第一年主要學習平面設計基礎，包括素描、木顏色、炭筆、鴨嘴筆等繪畫技巧，儘管威洪從未學過繪畫，但他很快就能掌握。「記得有些設計習作頗有趣，例如分面平圖（Vector Graphic）：透過牛油紙勾畫一張底圖，將圖中人物或物件的光暗位分割成不同色塊，營造具立體感的視覺效果；字體設計：以一九九〇年代初風靡全球的《俄羅斯方塊》遊戲為藍本，設計一套二十六款英文字母，而 Presentation Board（展板）則模仿一部 Game Boy 遊戲機的界面；封套設計：模擬為美國著名歌手 Michael Jackson（米高積遜）設計唱片封套，由於要製作實體包裝，有機會嘗試不同印刷效果。第二年選科就順理成章入讀商業廣告設計，當時，自己未有經濟能力購買電腦，學期初只能借用同學家中的電腦完成功課，並慢慢掌握了設計軟件操作。這兩年短短的學習生涯中，我找到了自己的興趣，對美感的執着加上一點兒幸運，在設計科目上取得理想的成績。總括來說，我覺得觀塘職業訓練中心的教學模式很務實，畢業生有能力即時投身職場，但缺乏概念相關的知識，對於設計師的長遠發展不算太理想，需要透過閱讀或自學以彌補不足。」

「間字」初體驗 /

畢業前夕，有一位觀塘職業訓練中心的舊生前來挖角，推薦威洪加
入電訊盈科（PCCW）擔任 Web Graphic Designer。「我的第一份全
職工作就這樣展開了，同時仍在製作畢業習作。辦公室位於太古坊
的電訊盈科中心，我上班的那一層包括市場部和設計部。我主要負
責 PCCW 旗下多媒體平台 now.com.hk 的網頁圖片，包括跟無綫電視
（TVB）合作，提供經典劇集重溫；宣傳《流星花園》等台灣偶像劇；
以及製作一些 Mini Site（活動網頁），讓讀者玩遊戲換領電影贈券。
我要把每套劇集的官方設計轉換成不同尺寸，套用於各種框架介面，
但這類工作缺乏原創。」

直至二〇〇六年四月，音樂串流平台 MOOV 發佈，籌備於中環藝穗
會舉行幾場 MOOV Live，威洪和設計部同事主動提出製作襟章作為
音樂會入場券，這才開始構思較有趣的設計。「儘管現在回望，那些
設計有點不堪入目，卻讓我明白到實體印刷品的意義，予人窩心的
感覺。後來，PCCW 推出名為『eye 多媒睇』的家居固網通話服務，
用戶能通過熒幕收看新聞、娛樂資訊，健康生活貼士，分享電子相簿
等。我重點處理 UI（User Interface，使用者界面）的設計，要兼顧整
體設計及操作流暢度，避免令用戶產生疑惑。」

二〇〇七年，媒體人 michaelmichaelmichael（MMM）加入電訊盈科，
負責管理整個設計團隊。「MMM 來自商業電台，他的形象鮮明，總
是一頭金髮，穿着整齊黑色西裝，以及拿着一罐可樂。雖然他的說話
風格較為虛無，但經常都鼓勵設計師要多思考，嘗試跳出固有的框
架，帶給我不少啟發。一段時間後，MMM 引薦了同樣由商台加盟的
設計師陳書（Chan She），並建議我向後者請教字體設計的學問。當
時，陳書在電腦開啟了一個設計檔，熒幕展示出多個單色的商台節目
標題字，視覺上非常震撼。他告訴我這些作品稱為『間字』，即是特
製的電腦字體，多用於不同節目、音樂會、劇集等宣傳品的標題字，
每個字體都是獨一無二的。他向我示範和講解『間字』的基本邏輯，

情歌自選台

《情歌自選台》算是首個讓威洪自覺滿意的「間字」作品

這些技巧我從未於課堂上接觸過。商台一向重視設計形象和細節，提供了一定的創作空間讓設計師發揮。」到了七月，MOOV 推出由薛凱琪與樂隊 Zarahn 合演的新歌網劇《情歌自選台》，讓威洪有機會主理「間字」作品。儘管他對「間字」的認知仍較表面和基本，但算是首個自覺滿意的作品，並驅使他繼續挑戰各式各樣的字體風格。

經歷兩次面試失敗 /

隨着 michaelmichaelmichael 和陳書相繼離職，威洪在陳書引薦下前往由商台及聖雅各福群會成立的多元創作社會企業「天比高創作伙伴」應徵設計師職位。「天比高」喻意夢想比天高、天天向上，源自商台於二〇〇五年主催的新時代三部曲「人人・天天・天比高」，包括張學友的《人人》、林海峰和鄭中基合唱的《天天》、劉德華的《天比高》。

「經過一輪長途跋涉，到達位於天水圍天恆邨停車場的『天比高』。我帶了一份曾刊登於 Game Weekly 的廣告稿及幾張網劇宣傳設計圖，負責面試的是 Production Director 劉智聰和陳書。當時，我記得自己的表現很差，完全不善辭令，設計圖也『散修修』。事後，陳書坦白告訴我『都唔知道你講乜』，當然不獲聘用。我回到 PCCW，跟當時的設計部同事 Katol Lo（羅德成）分享這次挫敗的經驗。他鼓勵我重新整理自己的設計作品，嘗試以不同質感的紙張列印，訂裝成一份較專業、具條理的 Portfolio，能夠給予別人更大的信心。不久之後，碰巧商台製作聘請設計師，我就帶着這份 Portfolio 前往應徵。今次的準備充足，面對時任 Art Director『電波少年』謝昭仁，自覺面試表現較上次好，設計作品亦較有系統地整理，可惜仍然未獲錄用。不過，大概兩個月後，接替謝昭仁的徐羨曾（Ahtsui）聯絡我，表示欣賞我的設計，相約在牛池灣的茶餐廳見面。他是一名身兼多職的創作人，同時擔任插畫師、設計師和舞台劇演員。他願意給我工作機會，但要接

受較低的薪金，建議我認真考慮。儘管如此，我認為商台對自己的學習和長遠發展有更大幫助，趁年輕的時候該把握機會。幾日後，我就答應了徐羨曾的邀請。」

「精神時間屋」/

二○○八年八月，威洪加入商台製作美術部。商台製作成立於一九九七年，主要為客戶提供平面設計、音樂會及活動舞台設計等多元化設計服務，並包辦商業二台（叱咤 903）主辦的「拉闊音樂會」及一年一度的重點項目「叱咤樂壇流行榜頒獎典禮」舞台和宣傳設計。「當時，美術部有五六位設計師，大家都很忙碌，但整體氣氛相當團結。也許是高層們對設計有一份執着，他們從來不會用歌手提供的照片製作音樂會宣傳主視覺，每個活動的宣傳形象必須因應特定主題發展出相關設計。而每年的叱咤頒獎禮主題通常由林海峰和林若寧構思，再透過 Art Director 轉達給美術部構思設計，設計師甚少接觸到高層人物。印象深刻的一次，林海峰罕有地到訪美術部，並拿着我設計的『自己鬥自己』標題字，詢問是哪位設計師的創作。他指出『鬥』字的其中一個筆劃像龜頭，於是就坐在我背後指示如何修改，令我直接感受到他的氣場。」

在商台製作任職時期，有如進入了「精神時間屋」。

在商台製作任職，威洪形容是進入了「精神時間屋」（漫畫《龍珠》故事的修煉場所，修煉一年等於現實世界中的一日，讓人於短時間內提升實力），在幾年間濃縮地學習大量設計技巧。「在商台接觸的項目大部分都是實體的，涉及拍攝宣傳照、道具和服裝、宣傳品、門票和場刊等，滿足了我對實體印刷品的追求。不過，這裏很依靠自己觀察其他同事的工作方法，逐步領悟什麼是專業。」經過十多年後，威洪仍然妥善保存了不少拉闊音樂會的設計打稿，不捨得棄掉。

↑二〇〇八年度叱咤頒獎禮宣傳主視覺中的「自己鬥自己」標題字乃威洪設計
↓二〇一一年度叱咤頒獎禮宣傳主視覺

「當中，二〇一一年的拉闊音樂會邀請了謝安琪、蘇永康及 RubberBand 合作，算是我最完整地主理的項目。由構思設計概念、製作道具、與攝影師溝通、制定拍攝流程、報紙雜誌廣告排版到門票設計等。由於三個表演單位的音樂風格各異，概念上就以實驗室為題，象徵他們的音樂產生不同化學作用。造型方面，歌手們穿着整齊西裝，跟場景形成強烈對比。而檯面上的道具，有些在化學用品店購買，有些以不同配件自行裝嵌，而容器內的藍色液體其實是漱口水。由於要遷就歌手們參與拍攝的時間，事前要計劃好各人於構圖上的位置、前後距離和光暗等；主要道具要有後備，不能出現任何差池而影響拍攝進度和效果。到了後製階段，就靠熟練的『退地』修圖技巧，將畫面自然地呈現於觀眾面前。」

同年，叱咤頒獎禮主題是「一個人的比賽，好戲在後台」，以後台佈景板作為主角，喻意分享舞台背後的每一個喜悅時刻，並歌頌樂壇一眾幕後功臣所貢獻的一切。這是威洪主理的最後一屆叱咤頒獎禮主視覺——「叱咤樂壇流行榜頒獎典禮」每個字均由粗幼不一的筆劃組成，整體上卻保持了視覺平衡，配合呼應主題的木條紋理。威洪回想自己早期創作的「間字」屬於以裝飾為主，在商台任職期間逐步融入設計相關元素，並於網上找來多篇新聞稿練習字體的視覺平衡。他指出「間字」的成功與否取決於視覺平衡、空間感和速度，而他自己對標題字風格的追求是沒有固定風格，能夠千變萬化，有如截拳道的精神「以無法為有法」。

飄泊的設計生涯 /

在商台渡過了四年光陰，威洪覺得在流行文化範疇學有所成，是時候出去闖蕩一下，尤其想挑戰廣告相關的平面設計。「我是一個需要安全感的人，但女朋友（現為太太）知道我渴望尋找新方向，就鼓勵我趁三十歲前跳出 Comfort Zone（舒適圈），擴闊自己的眼界。」

在他辭去全職工作的頭半年，僅靠零零碎碎的 Freelance 項目維持生計，每月平均收入只有三四千港元，一半作為家用；一半則節儉地過活。之後漸漸得到更多機會，在多間設計工作室及廣告公司擔任「坐館」（短期合約的設計職位），並觀察不同團隊的工作模式。「最大體會是以往於商台任職，每日完成十個項目是基本工作量；但一些由外籍人士經營的 Design Agency（設計代理公司），則容許設計師花一日時間專注處理一個項目。另外，我以『坐館』身份共事過一些設計工作室，涉獵商業及社企客戶，也有唱片封套相關設計，吸收到一定的實際經驗。」

二〇一三至一五年間，威洪跟一名導演及一名製作人朋友合租工作室，三人各自發揮所長，製作了不少社交媒體短片，而威洪主要負責美術工作。其中，他們為 GoGoVan（現稱 GoGoX）製作的二次創作短片《那夜凌晨，我坐上了大埔開往旺角的 GoGoVan》，邀請了Ming 仔、杜以辰、薑檸樂等網絡紅人參演，於 YouTube 上得到過百萬點擊率，作品更獲 Google 評選為二〇一四年「香港熱播 YouTube廣告排行榜」及「香港最成功 YouTube 廣告排行榜」冠軍。「儘管網絡短片的創作過程很有趣，有機會製作各式各樣的情景和道具，作品的迴響亦不錯，但我發覺自己的滿足感不大，始終最喜歡的是平面設計和實實在在的印刷品。認清楚自己的方向後，就決定退出團隊。」

What I Have Done/

二〇一五年，威洪決定自組設計工作室，以自己的方式呈現故事。工作室名字「Whtihvdone」是「What I Have Done」的簡稱，寄語要如實表現自己，而英文縮寫是受網絡語言影響。經過幾年沉澱和觀察，他反思中文標題字的價值和美學，希望中文「間字」能夠融入大眾市場發揮其獨特功能，成為傳意設計的重要元素。「我認為標題字的功能是透過筆劃粗幼、個性呈現美感，並加強訊息傳播；而重點是視覺平衡、空間感和速度。視覺平衡是人的眼睛跟字體之間產生的錯視，假如將字體分為圓形、正方形、三角形，圓形要比正方形略大一點，三角形要拉高一點、左右拉闊一點，三個圖形在視覺上才會統一。設計師要知道最終目的並非對齊所有東西，而是處理好視覺平衡，好好訓練自己的眼睛，不要依賴電腦工具。而空間感是筆劃和筆劃之間的距離對齊，『黑白比例』統一，訓練眼睛能夠作出判斷。至於速度就是工作效率，活於崇尚速食文化的社會，速度快是解決問題的重要因素之一。若花費十小時設計一組標題字，但客戶不喜歡怎麼辦？另外，設計標題字偶爾需要『偷筆劃』，雖然在文字應用層面是不應該的，但這是標題字的灰色地帶。『偷筆劃』有時為了平衡空間感，有時是刻意製造有趣的效果、獨特個性，加強觀眾對字體的印象。如果是較短的詞彙就避免過分『偷筆劃』，容易造成誤讀，阻礙了訊息傳播的目標。」

威洪留意到二〇〇〇年代的廣東歌 MV 較少使用「間字」呈現歌名，因為坊間的電腦字體選擇愈來愈多，加上 MV 的創作成本一向較低。「早於二〇〇九年起，我跟當時同樣任職商台的導演 Heison Ng（吳柏羲）合作，為他執導的 MV 設計標題字，多年來合計做了近一百個作品，包括陳奕迅的《苦瓜》（二〇一一）、王菀之的《末日》（二〇一一）、王灝兒（JW）的《矛盾一生》（二〇一五）等。到了近年，配合 MV 而特製的標題字變得很普遍，我自覺是有參與推動這件事情的，也樂於看見客戶及受眾愈來愈重視字體設計。」

DEATH OFFICE

威洪認為標題字的功能是透過筆劃粗幼、個性呈現美感,並加強訊息傳播。

ViuTV 的電視革命 /

ViuTV 是香港免費數位電視廣播的九十九號頻道，二〇一六年四月正式啟播，主打實況娛樂節目，並提供劇集、動畫、新聞及體育等節目。同年二月，ViuTV 率先在網上播放「等緊開台劇」《瑪嘉烈與大衛》——每集三至五分鐘，題材不一。由三位女演員及三位男演員，分別飾演「瑪嘉烈」與「大衛」，表達每個人不只有一種性格，面對不同事情，會有不同標準，從而有不同反應。以不同演員演繹同一個角色，除了讓觀眾耳目一新，也希望將男女主角在戀愛、生活、社會三種不同的精神面貌呈現出來。

「我與 ViuTV 的淵源緣自南方舞廳（Ruby），她是《瑪嘉烈與大衛》愛情小說系列的作者兼電視劇監製。二〇一五年，由於我為其著作《瑪嘉烈與大衛的綠豆》、《瑪嘉烈與大衛的前度》擔任書籍設計，她就邀請我主理《瑪嘉烈與大衛》劇集版的宣傳主視覺。故事中，每對『瑪嘉烈與大衛』都有不同特色和設定：岑樂怡和柳俊江喜歡探討學術，黃心美和邵仲衡經常透過食物帶出不同觀點與角度，曾美華和朱鑑然則是戀愛中的狀態。我提出用三件紅色物件串連，包括書本、蘋果和絲帶。這套愛情小品適合配以日系的自然風格，簡約構圖和自然光，散發着溫馨感覺，而劇名的標題字亦採取較優雅的姿態呈現。」後來，威洪也為 ViuTV 製作的《瑪嘉烈與大衛系列——綠豆》（二〇一六）、《身後事務所》（二〇一八）、《婚內情》（二〇一九）、《熟女強人》（二〇二〇）等劇集設計宣傳主視覺。

二〇一八年，ViuTV 宣佈成為香港電影金像獎頒獎典禮指定電視台，打破無綫電視壟斷多年的電視獨家直播權。威洪收到 ViuTV 市場部的聯繫，邀請他為「ViuTV x 香港電影金像獎頒獎典禮」設計宣傳主視覺。「由於他們首度奪得金像獎頒禮直播權，電視台上上下下都隆重其事。我記得最初設計了兩款不同方向的初稿，一款較接近傳統金像獎形象，黑色背景、金色光影和女神銅像，表現高貴和業界盛事的氣氛；另一款是私心地『玩間字』，將『支持香港電影』、『快啲返屋

《瑪嘉烈與大衛》劇集版的宣傳主視覺呈現日系的
自然風格，標題字亦較優雅。

企睇金像獎喇」等重點標語、日期時間、相關前奏節目等資訊結合，
加上女神銅像獎座作為主視覺，平衡了字體美學和資訊表達的功能。
結果，電視台高層選擇了後者，後來跟隨市場部的意見調整了一些顏
色配搭，就成為大家見到的版本。這款主視覺於不同巴士站廣告板展
示，獲得不少正面評價，也許是跟 ViuTV 當時積極革新的形象相輔相
成，贏得年輕人的掌聲。作品也證明了好設計的出現背後要靠很多人
支撐，一切講求緣分。」

威洪私心地「玩間字」的設計最後獲採納並獲得好評

二〇二二年，由 ViuTV 製作部及藝人管理部分拆組成的 MakerVille 推出偶像運動劇《季前賽》，由姜濤、陳卓賢、呂爵安、邱士縉、張繼聰、郭嘉駿（一九三）、梁業（肥仔）主演。「市場部找我承接《季前賽》的宣傳主視覺，由於距離劇集原定計劃播映的時間不多，製作團隊已派出攝影師拍攝每位主角的劇照，也釐定了以拼貼風格作為設計方向。小時候對籃球漫畫的着迷，加上苦練多年的修圖技巧和工作速度，令我很快完成了團隊滿意的設計效果。過程中，我先要把不同光暗度和色差的劇照調整成統一效果，整體上的顏色分配要令角色形象鮮明，在 Photoshop 裏面分了幾百個 Layer（圖層）處理分層和細節，需要付出很多心機去執行。」

威洪表示，每當接洽新的主視覺項目，大部分會先透過文字構思並繪畫手稿，以保持創作的原創性，跟客戶達成共識後，才會找各種參考圖讓雙方對執行細節有共同目標，但設計師要清楚參考圖只屬輔助性質。即使構思初期向客戶遞交兩三款設計選項，都一定是自己滿意、有信心完成的作品，同時不能扭曲劇集本身的故事。以《瑪嘉烈與大衛》與《季前賽》為例，兩者的設計手法風格各異，反映了威洪強調字體設計和整體氣氛準繩、多元化的重點，沒有一種設計風格是永恆的。

Collar 的專屬標誌 /

ViuTV 於二〇二一年策劃選秀節目《全民造星 IV》，只限女性參加者，旨在培育新一代香港女子偶像組合。總決賽於聖誕夜舉行，當晚選出了冠軍邱彥筒（Marf）、亞軍沈貞巧（Gao）及季軍許軼（Day），並預告三位勝出者將與部分參加者組成全新女團。總決賽結束後一星期，ViuTV 市場部邀請威洪為新女團設計專屬標誌。「當時，女團成員名單一直保持神秘，人數也未清楚，但我知道這個標誌必須符合品牌設計的概念，包括標誌只有一個重點，讓觀眾於兩秒內留下印象，並配合當下電子媒介的視覺趨勢等。近年最炙手可熱的女團、男團標誌都來自韓國流行音樂，我分析了多個組合標誌，向客戶講解各個案例的好處和壞處，以及如何應用於流行文化的不同地方。接着，客戶

《季前賽》的宣傳主視覺以拼貼風格作為設計方向

決定將女團命名為『Collar』，並說明：『Collar 意指衫領、鎖骨，亦是女性迷人的地方，期望每次演出都能夠 Hold Your Breath（屏住觀眾的呼吸）。』我想是喻意女團的表演很精彩，令人屏息以待的意思，而最適合形象化的元素就是『衫領』。可是，衫領分為多種款式，我要思考哪種款式最適合。由於客戶不想局限女團的形象，保持較高可塑性，我們就選擇了偏向中性的恤衫衫領為藍本，結合『C』字圖形，並按照這骨架完成六個英文字母。構思階段，我堅持用手稿畫圖，透過三角尺量度，比起電腦繪圖更有感覺，到了完成階段才於電腦上調整圓角，減低銳利感。另外，我為標誌設定了基本延伸框架，例如顏色和質感可因應不同情況作出變化。可惜的是，由於種種原因，最後未能開發 Collar 專屬的英文字體。」

在 Collar 舉行發佈會後，引起網民一連串批評，包括指專屬標誌疑似抄襲美國 DC 漫畫的超人標誌。威洪自言會先張開耳朵聆聽和理解，嘗試尋找可取的意見。他承認網絡文化的現象是沒人在意被稱讚的事情，任何批評卻會引起坊間很多討論。與其這樣，他認為大家不妨再多一點批評，讓更多人參與討論，而設計師有責任解釋設計過程，引證自己的作品從內容出發。就如地平說與地圓說的爭論，總會有人堅持地球是平的，如果遇上沒有論點的抨擊就無須理會。

此外，對於香港近年盛行的應援文化，粉絲主動為偶像製作大大小小的宣傳品，甚至支付龐大開支租用核心地段的大型廣告位，為偶像慶祝生日。「我覺得這種情況很矛盾，粉絲應援對藝人的曝光有幫助，造成聲勢浩大的效果，但大部分應援的設計美感絕不達標。部分使用藝人肖像自行印製產品出售的商戶，更對版權擁有人不公平，涉及創意產權的問題，長遠需要研究如何規管。一個城市的美學構成並非一兩個人可以改變，大家需要慢慢學習和進步。」

Collar 的標誌以恤衫衫領為藍本，結合「C」字圖形，並按照這骨架完成六個英文字母。

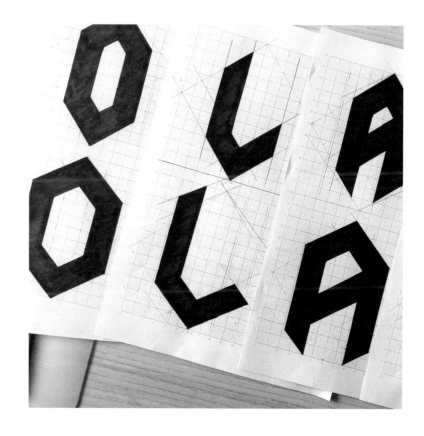

滿意的專輯設計 /

除了電視劇和演唱會宣傳主視覺外，威洪也涉獵不少歌手的專輯設計。目前為止，衛蘭的 *It's OK To Be Sad*（二〇二一）及陳蕾的 *Honesty*（二〇二一）是他自己最滿意的專輯作品。

衛蘭的廣東歌大碟 *It's OK To Be Sad* 收錄了其二〇一七至二一年派台的九首歌曲，被喻為治癒系專輯。作品包括 *It's OK To Be Sad*——靈感來自一位朋友的年輕兒子輕生離世，那位媽媽強裝鎮定，但其實只是壓抑着情緒，一直未能釋懷，衛蘭想透過歌曲安慰她，以及有相同經歷的人，不要把負面情緒藏在心中，就如歌詞提到「儘管哭到破曉，不必裝作看開了」；《帶走你的垃圾》表達有勇氣放下一段感情，離開不再珍惜自己的人；《生涯規劃》鼓勵大家追逐夢想，不要只為了生活，不要把生活公式化，活出屬於自己的人生；《低級趣味》帶出朋友之間可以為一個低級趣味笑話而瘋狂大笑，享受最單純的快樂。「為了這張專輯，衛蘭遊走大街小巷，捕捉瞬間即逝的時刻，一共拍攝了十九筒菲林，例如天真無邪的小朋友、露宿者等。我覺得菲林相片跟人生相似，每一格都是經典，拍攝者捕捉到的每一刻都是緣分。失去的不能重來，我們都要學習 It's OK To Be Sad。」

最初，專輯封套想模仿菲林相紙的黑色膠套包裝，礙於成本問題就改為黑色包裝紙，貼上紫色標籤。標籤上記錄了衛蘭手寫的拍攝日期、菲林類型和菲林數量；而包裝設計是必須撕掉封條打開專輯，貫徹了不能回頭、接受不完美的概念，有如一種行為體驗。威洪又表示，「歌詞簿收錄了精選的菲林相片，部分以底片效果呈現；排版上刻意有打橫和打直的閱讀方向，模仿我們小時候翻閱實體相簿的行為；配合 Jimmy Wonderland 上乘的印刷工藝，整個作品的完成度很高。不過，作品的電子封面在網上平台發佈後，有樂迷質疑新專輯為何『沒有設計』，會否是唱片公司沒有投放資源？但我相信當大家了解實體專輯的設計概念後，就明白箇中奧妙。而最感恩的是該專輯獲得了 DFA 亞洲最具影響力設計獎優異獎、金點設計獎，有如為整個團隊的

努力討回公道。」另外，該專輯推出首日迅速售罄，華納唱片隨即宣布加印二千張，衛蘭表示驚訝和感恩專輯在疫市中得到好成績。

至於 Honesty 是陳蕾第二張個人大碟，收錄了她自二〇一九年加入華納唱片後的十首歌曲，包括《旁觀有罪》、《熒光》、《相信一切是最好的安排》等。「這個專輯的所有作品都是陳蕾親自創作，是她內心誠實面對自己的作品。她希望透過作品記錄和接受自己的每一面，包括正念的、質疑的、迷失的、黑暗的、悲傷的、有趣的。她相信人生只是一場經歷，懂得享受經歷的過程，便發現沒有什麼需要恐懼。我們不要為一件事情而停下腳步，亦不要將事情的責任推卸給他人或世界；對於自己的過去，大家都應該誠實面對，接納、擁抱，然後反省，更重要的是如何做一個更好的人。我腦海中想到對比強烈的畫面：污穢和盛放，但有什麼方法將兩者同時呈現？」

有一次，威洪帶兒子們逛舊式文具店，發現一些小時候流行的卡通明信片，正面印有幻變效果（Lenticular Printing），把明信片左右移動，就會看見不同畫面，原理是透過多條直線產生立體錯視。這促使他想到可以把「充滿泥濘的陳蕾」和「繁花盛放的陳蕾」透過幻變效果呈現，作為專輯封面。「為了爭取時間，我向客戶進行 Presentation 之前，決定『偷步』跟 Jimmy Wonderland 討論，研究和測試幻變效果的最新技術。結果，印製效果比舊式的進步得多，實物的立體感很強。而包裝盒的格式有如抽屜，為樂迷帶來尋寶的感覺；歌詞簿的照片順序則是從污穢漸變到盛放的過程。」

威洪回想在唱片業興盛的年代，大部分專輯的設計都無須着重印刷效果，單靠明星效應就能大賣；現今做專輯設計，設計師卻要絞盡腦汁，思考樂迷購買該實體專輯的誘因。他認為承接流行文化項目普遍收入不高，但設計周期也相對較短，不用花費太多時間跟客戶來來回回，不過設計師要前前後後跟進各種製作工序，平均一個專輯項目需要一個月時間完成。

↑ 歌詞簿排版上刻意有打橫和打直的閱讀方向，模仿人們小時候翻閱實體相簿的行為。

↖ *It's OK To Be Sad* 封套模仿菲林相紙的黑色膠套包裝，而必須撕掉封條才能打開，也貫徹了不能回頭、接受不完美的概念。

↖威洪通過幻變效果在 Honesty 唱片設計中同時呈現「充滿泥濘的陳蕾」和「繁花盛放的陳蕾」

亂中有序的設計手法 /

威洪表示自己未有視任何設計師為偶像,但日本平面設計師服部一成(Kazunari Hattori)的作品對他造成最大影響。「服部一成的作品風格大多不規律,沒有標準或清晰的套路,字體設計偏向圖像化,往往能夠營造出驚喜、破格、奔放等視覺效果。這種亂中有序的設計手法,突破了自己多年來對設計規則的理解和限制。就如我創作《身後事務所》宣傳主視覺的標題字,嘗試每個字的設計都有不同高度,但放在一起卻符合視覺平衡。而『身』字的處理,我刻意把它橫放,呼應劇

集講述事務所專責代客人處理逝者的遺物；右上角的兩點就如漫畫的動態符號，有如一個人倒下。因此，服部一成啟發了我設計的目的不是追求循規蹈矩，而是在設計過程中探索更多創作空間。」

威洪有感大眾近年對設計的關注度有所提升，無論是譏諷、批評或稱讚，都比沒有人討論要好。「例如政府於二〇二三年推出『Hello Hong Kong』（你好，香港）全球宣傳活動，吸引全球旅客到訪，其宣傳口號和視覺設計均受到不少批評。有網民甚至找到 Alan Chan（陳幼堅）於一九八七年為東京西武有樂町舉行的『Hello Hong Kong!』展覽宣傳主視覺作比較，慨歎現今的設計作品水準比三十多年前倒退。雖然背後有不同因素影響了設計的結果，但反映大眾對設計有一定要求和審美眼光。另外，我建議年輕的設計畢業生，如果熱愛設計、嚮往設計師的生活品味，並有經濟能力上的支持，不妨考慮到外地學習設計。這個年代很難在香港看到有趣的作品，即使平面設計師在國際上獲獎，也沒有媒體報導，沒有太多人關心，他就只是一名設計師而已。在香港擔任設計師就如掉進一個漩渦，每日面對權力金字塔，在困局裏面努力；更要擔心生計，為住屋問題而煩惱，這是一種不健康的制度。我自己就是從小到大經過艱苦鍛煉，高效率地工作，掙扎求存的設計師。假若年輕人對設計有想法、有能力，可以先去外面增廣見聞，擴闊一下視野，再決定要不要回港發展。」

家庭永遠是第一位 /

雖然威洪年紀輕輕，但已經是三名子女的父親。「家庭永遠是自己的第一位，精神上的鼓勵都來自太太，並感激她願意全職照顧家庭，讓自己可以全力投入工作。孩子們的個性率直而單純，經常喜歡不停發問，啟發我的視野和思維。而且，跟小朋友溝通基本上跟說服客戶有異曲同工之妙，需要很有耐性，逐步清晰地講解。當我於工作中拚搏的時候，家庭往往給予最大的動力，不能夠辜負他們。」

GRAPHIC DESIGN

平面設計／出版／印刷

PUBLISHING
PRINTING

4

張仲材

全球發行的設計書籍

●一九七〇年生於香港，畢業於澳洲比利布魯設計學院（Billy Blue College of Design），曾於 idN 設計雜誌任職。●二〇〇一年創辦 viction workshop 設計工作室，成立 viction:ary 出版社。●二〇一七年成立 VICTION-VICTION，推出以兒童為對象的創意書籍。●二〇一九年擔任英國 World Illustration Awards 評審。●二〇二二年聯合創辦 Typeclub。

VICTOR
CHEUNG

TNS2 / P/P

4.1

＼ 對於平面設計師來說，如果作品被收錄於 viction:ary 的設計書籍，相信是一種「成就解鎖」。身為設計學生的時候，不時前往 Page One 翻閱各種設計參考書，一直以為 viction:ary 是海外出版社，後來才得悉創辦人為香港平面設計師張仲材。話說回來，viction:ary 成立已超過二十年，聚焦於切合全球設計師及創作人生活品味的題材，並保持高品質的書籍設計和印刷水平。

設計師除了透過自身技能為客戶提供服務外，還可以於其他崗位為設計界帶來貢獻，而張仲材就選擇了書籍出版這條路。

時裝設計 /

一九七〇年出生的張仲材，在兄弟姊妹中排行尾二，父親是一名裁縫。小時候，他經常在裁縫店「打躉」，接觸到許多時裝設計相關事物，培養起對藝術和美學的興趣。店內有不少洋服、各種服飾的書籍，成為了張仲材的兒時讀物。他從小耳濡目染，喜歡繪畫時裝草圖、人像素描和漫畫角色，少年時期已夢想成為時裝設計師。中學畢業後，他先後入讀香港時裝設計學院、大一藝術設計學院，並加入時裝相關行業。「打拼兩年後，有感本地時裝設計業的出路狹窄，決心遠赴巴黎攻讀時裝設計學位。可是，遇上簽證問題而被迫擱置，令我覺得有點氣餒。」

結果，事情的發展峰迴路轉，「一篇報導讓我知道日本時裝設計師三宅一生（Issey Miyake）畢業於多摩美術大學平面設計系，反映了修讀平面設計都是其中一種入職門檻。考慮過各種因素後，我選擇了澳洲悉尼的比利布魯設計學院，修讀三年制視覺傳達和廣告設計課程。適逢一九九〇年代初，我們這屆同學剛好有機會接觸 Macintosh（早期的 Mac）電腦，使用設計軟件 QuarkXPress 學習排版。讀書期間，我從事過雜誌社實習工作和接洽 Freelance 設計項目，漸漸放下對時裝設計的追求。一九九四年畢業後，我在澳洲展開了為期兩個月的背包旅行，到處遊歷和體驗生活。」

IdN 設計雜誌 /

回港後，張仲材曾於兩間小型設計公司工作，其中一間以製作產品目錄為主，另一間涉獵品牌形象設計項目。身為「海歸」，張仲材對於本地平面設計界的認識不多，他偏好於小型設計公司工作，認為規模較小的團隊，設計師很多時候需要「一腳踢」，反而學到不同範疇的技巧。當時，大部分本地設計公司透過 Page Maker 排版，只有小部分由外籍人士開設的公司習慣使用 QuarkXPress，包括張仲材任職的兩間。到了一九九七年，他加入 IdN 設計雜誌擔任 Senior Designer。

IdN 意指「International Design Network」（國際設計網絡），一九九四年由澳籍華人 Laurence Ng 創辦，編輯部位於灣仔機利臣街街市。雜誌針對國際市場，致力凝聚全球創意群體，互相溝通、學習和啟發。「我在 IdN 工作了四年多，後來升任 Creative Director，主理雜誌改版的重要任務。改版前，IdN 頗着重印刷技術方面的內容，但隨着全球印刷水平提升，我認為雜誌應以設計內容為核心，比例由一半一半逐步調整至百分之九十；設計上亦重新修改了雜誌標誌、封面設計和內文排版。當時，我們邀請了不少世界頂尖的設計師進行訪談，製作專題故事，最難忘的包括 David Carson、Henry Steiner（石漢瑞）等。後來，我們更策劃了 IdN Award 設計頒獎禮，吸引了不同年齡層的設計師參與。另外，IdN 亦舉辦了香港首場設計國際會議，邀請知名設計師來港分享，反應踴躍。那些年的 IdN 絕對是一本權威性的國際設計雜誌，在設計界發揮着一定的影響力。對我來說，這份工作培養了自己對出版的熱誠，享受以書會友的過程，並跟世界各地的設計師建立起人際網絡。」

viction workshop/
二○○○年，張仲材覺得要在 IdN 嘗試的事情都實踐了，希望參與更多設計書相關的出版工作。當時，坊間的設計書選擇不多，主要有日本設計年鑑，以及英國出版社 Laurence King 和美國出版社 Rockport 推出的作品等。張仲材認為部分書籍的封面和排版設計不夠精美，選題亦不夠好，內容過於着重實用資訊，有很大的進步空間。於是，他開始籌備自己的設計工作室。

二○○一年，viction workshop 正式成立，其發展從張仲材家中的書房展開。「由於我有養狗，牠經常出入，令我難以全神貫注地工作。於是，我決定分租朋友辦公室的桌子，後來再租用獨立辦公室。當年，數碼藝術漸漸興起，我邀請了四十多位來自世界各地的創作人，以相片作為素材，設計各具特色的視覺藝術作品，集結成首個自資出版項目 Flavour（二○○二）。我認為成功的設計師須具備強烈創作風

那些年的 *IdN* 是一本權威的國際設計雜誌↑
IdN 改版前（左），改版後（右）→

格，這本書正正是強調創作人的個人品味，呼應封面上的標語『This is not just a piece of cake』——每位設計師的作品都有其獨特的味道。內容方面，除了展示成品，也分享了作品背後的創作過程，與及創作人的訪問。*Flavour* 印製完成後，我就跟 Page One、書得起等設計書店商討銷售合作，同時聯繫海外的設計書籍代理商，有如『摸着石頭過河』。」

接着，張仲材隨即策劃第二本出版物 *Design for Kids*（二〇〇三），封面用了製作浮板的海綿物料，外形有如百科全書，充滿玩味。「由於創作最重要是有想像力，我相信每位創作人都擁有一顆童心。於是，這本書收錄了全球五十多位藝術家及設計師，受童年回憶啟發而創作的平面設計和插畫等作品。這本書其中一個亮點是內藏一枝玩具水槍，靈感源自我小時候觀看《占士邦》（*James Bond*）電影，特務於危急關頭從書櫃拿出手槍的經典情節。二〇〇三年，我出發到美國與當地發行商洽談合作機會，入境時，海關人員驚見我的手提行李內有槍狀物件，引來一場虛驚。回想起來，我相信是發生『九一一』事件後，美國人對疑似武器的東西都非常敏感。後來，有發行商提議把水槍改為搖搖，但我認為這樣會失去原意，不能接受。」儘管這種設計書的製作成本較高，但張仲材未有考慮太多，追求高質素的成品，換來不少正面評價。

Design for Kids 封面用了製作浮板的海綿物料，內藏一枝玩具水槍還曾引來一場虛驚。

Flavour 除了展示成品，也分享了作品背後的創作過程及創作人的訪問。

viction:ary/

幾年後，viction:ary 正式由系列名稱改為出版社名字，「Viction」是「Victor」和「Vision」（想像）的結合；而「viction:ary」則喻意「Visual Dictionary」（視覺百科全書）。張仲材開始聘請平面設計師，建立 viction:ary 團隊，由過往的隨心所欲變得更有規劃。「早期階段，我們的目標是每年出版一本設計書，同時接洽客戶項目。為了營運，什麼設計項目都會接，包括 Adobe、Macromedia 等電腦軟件公司的活動宣傳形象，直至二〇一〇年不再承接客戶工作，專注於出版業務。二〇〇一年起，團隊高峰時期有超過十位員工，但經營壓力較大。近年的規模較舒適，維持在八九名員工的規模，一半是平面設計師，一半是項目管理、內容編採和宣傳同事，聘用條件是必須喜歡設計書籍，具有市場觸覺。」

viction:ary 每年召開幾次選題大會，由同事提出各種出版方案，大家一起討論，並由張仲材作評估和決定。「以二〇二二年一月大會為例，大家已討論二〇二三年春季的出版項目。根據目前的效率，我們每年平均出版十八至二十本書，合計約三百多本書。二十多年來，viction:ary 的發展大方向相當清晰，並嘗試拓展更多範疇。由 *Flavour* 開始，我們已針對國際市場的需求，以設計師及創作人為主要對象。設計本身是一種國際語言，有些題材於歐美市場較受歡迎，而例如『漢字』相關的則較迎合亞洲市場，紋身題材便觸碰了日本的文化禁忌，在當地的反應自然較差。以本地市場來說，以往銷售渠道主要靠 Page One 和書得起，但隨着網絡平台發展迅速，他們先後於二〇一六年下旬結業，而人們在網上購買實體書漸漸成為全球主流趨勢。」張仲材指，設計書的銷售黃金期是二〇一〇年左右，後來有稍為下跌的趨勢。

張仲材團隊早期參與的設計項目，包括 Adobe MAX Conference（二〇〇六，左下），以及香港設計師協會亞洲設計大獎得獎作品書籍（二〇〇九，上、右下）等。

最喜歡的作品 /

回顧過去三百多本出版物，張仲材最喜歡的是 *Tattoo Icons*（二〇〇六）及 *Stockholm Design Lab: 1998-2019*（二〇一九）。「*Tattoo Icons* 屬於 viction:ary 較早期的作品，當時市場流行 Collaboration（合作）模式的設計書，後來則聚焦於 Showcase（展示）形式的參考書。我很好奇平面設計師創作的紋身會是怎樣的，就邀請了多位設計師創作自己喜歡的紋身圖案。我把收集回來的圖案製成紋身印水紙，寄給一眾設計師，着他們自行『紋身』並拍照，讓我收錄在書內。這本書的封面用了紅藍立體圖的原理設計，配合半透明紅色塑膠外盒，讀者把書拉出來的時候，能夠看到有趣的隱藏效果。」

至於 *Stockholm Design Lab: 1998-2019* 早於二〇一五年開始洽談，直至二〇一九年出版，是 viction:ary 製作時間最漫長的項目，也是張仲材最滿意的作品之一。內容以客户行業分類，分享每個設計項目的軼事、草圖、模型及從未公開的圖片，詳細剖析設計團隊的靈感、設計經過、演變和成果。「Stockholm Design Lab 是於設計界德高望重的北歐設計工作室，由瑞典設計大師 Björn Kusoffsky 創辦，近年主理諾貝爾獎品牌革新、日本辦公室用品 Askul 品牌革新、宜家食品（IKEA Food）包裝系列等國際項目。viction:ary 有幸得到 Stockholm Design Lab 賞識而展開合作，慶祝其工作室成立十八周年，推出厚達五百多頁的設計作品集。我們負責整體的章節構思、安排印刷及出版，排版則由 Stockholm Design Lab 團隊親自處理。由於他們工作繁忙且要求極高，製作進度緩慢，出版時已經是二十一周年了。印刷期間，Björn Kusoffsky 更親自到深圳一起督師，工作態度嚴謹。」

Tattoo Icons 封面用了紅藍立體圖的原理設計，配合半透明紅色塑膠外盒，製造出隱藏效果。

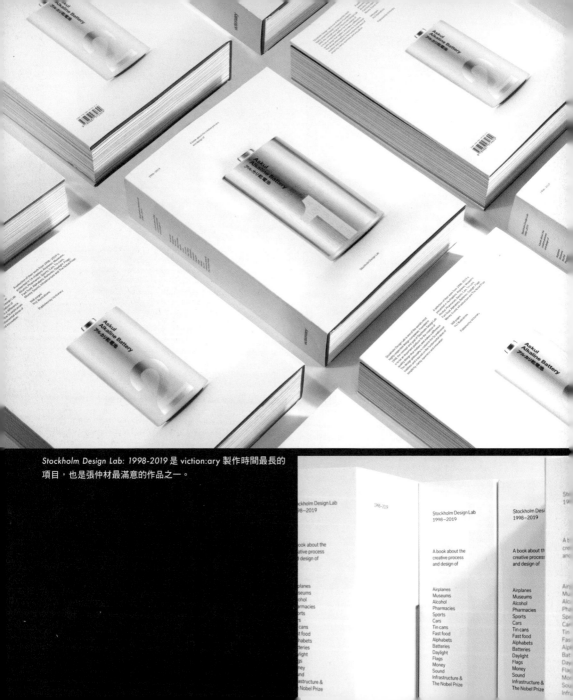

Stockholm Design Lab: 1998-2019 是 viction:ary 製作時間最長的
項目，也是張仲材最滿意的作品之一。

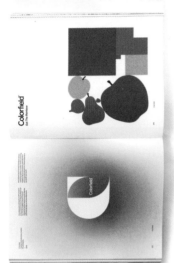

為設計師而設的旅遊書 /

在二〇一四年的選題大會上，張仲材與團隊討論設計師除了翻閱參考書外，還會對什麼最感興趣？同事們一致認為是旅遊。而市場上缺乏一些具啟發性、針對藝術和設計景點的旅遊書，他們就開始構思為設計師而設的旅遊書系列—— CITI×60。「當時，坊間最常見的是『閃閃旅遊書』，內容圍繞大眾層面的吃喝玩樂資訊。而英國設計雜誌 Wallpaper* 亦推出了 Wallpaper* City Guide 旅遊指南，推薦不同城市的特色景點，強調空間、質感和氣氛，定位較為高檔。因此，我們要仔細思考 CITI×60 的定位和編採方式，怎樣吸引設計師購買和使用。我們認為由每個城市具代表性的創作人推介景點，說服力和吸引力較大。於是，團隊於每個城市各邀請六十位不同界別的創作人，包括建築師、插畫師、製片人、廚師等，帶領讀者『捐窿捐罅』，探索一些著名地標和旅遊景點以外的地方。其中有海外藝術家推薦參觀墳場，甚有驚喜，始終外國人不會視墳場為禁忌，反而會覺得那裏有令人平靜的環境。」

然而，這種編採方式需要物色和訪問多位創作人，並安排當地攝影師到六十個推薦景點拍照，製作過程比團隊預期複雜，每本書製作時間超過一年，比起製作設計參考書吃力得多。「由於製作期較長，團隊也會遇到現實的問題，例如獲推薦的某些酒吧、店舖在出版前結業或搬遷，我們就要重新整理和作出應變。另外，我們亦會邀請一位當地插畫師繪畫 CITI×60 的封面，把封面攤開，便是一張城市地圖。CITI×60 系列自二〇一五年至今推出了二十一本，屬於 viction:ary 的 Best Seller（暢銷書），尤其是紐約、倫敦、巴黎、柏林、東京等主要城市最受歡迎。在疫情期間，由於大家都未能前往外地旅遊，CITI×60 的出版計劃被迫暫停，但在銷售數字上仍是不錯的，或許有『睇咗當去咗』的作用。」

後來，viction:ary 收到部分讀者查詢有什麼地方適合帶小朋友參觀，就衍生了 CITI×Family 系列，邀請身為年輕父母的創作人推薦景點、

CITI×Family 系列邀請身為年輕父母的創作人推薦景點予有五歲以下小朋友的家庭

分享貼士予有五歲以下小朋友的家庭。隨書也附上卡紙讓小朋友透過繪畫記錄自己的旅程，又製作了配對遊戲卡（Matching Card Game）讓小朋友在飛機、火車上玩樂，寓學習於娛樂。

CITI×60 系列是 viction:ary 的暢銷書，尤其是紐約、倫敦、東京等主要城市最受歡迎。

具啟發性的童書 /

二〇一七年，張仲材成立了全新出版分部 VICTION VICTION，以兒童為主要對象，出版各種畫風活潑、具玩味的兒童繪本和遊戲，同時滿足成年人內在那顆兒童般的好奇心。「自從我成為了父親後，開始接觸各種童書，發現在香港很難買到海外出版的童書，而本地製作的普遍缺乏創意、互動和啟發性。我認為對藝術和美學的認知是應該從小培養，小朋友接觸的事物對其成長帶來相當大的影響，所以 VICTION VICTION 的出版目標旨在啟發小朋友的創意和想像力。除了為我自己的小朋友，也希望為下一代的年輕父母提供不同的選擇。」

在創作上，VICTION VICTION 喜歡物色本身並非擅長兒童繪本的插畫師合作，嘗試更多可能性。「例如拉脫維亞插畫師 Roberts Rurans，他的作品結合了現代簡約美學和傳統繪畫技巧，善於創作有趣的人物角色、簡約構圖和細緻紋理，作品見於《紐約時報》(The New York Times)、《紐約客》(The New Yorker)、VOGUE 等媒體平台。他參與了 VICTION VICTION 出版的 Incredible Bugs (二〇一九)，描繪昆蟲日常在陸地、水底和空中，非凡而獨特的生存方式。由於其繪畫喜歡運用鮮艷顏料，我們在製作上亦作出配合，加入螢光色印刷。」

而在銷售策略上，童書的設計包裝也需要符合 viction:ary 一貫的美學標準，引起家長購買的慾望。「製作過程中，團隊會測試一下小朋友對內容的反應，但最重要還是相信團隊的眼光。以 Day & Night (二〇一七至今) 系列為例，類似 Where's Wally？的尋寶遊戲書，分別以大都會 (Metropolis)、雨林 (Rainforest)、外太空 (Outer Space) 為主題，讓小朋友穿梭於不同場景，尋找相關的人物和物件。在製作上，我們使用了夜光油墨，加強了遊戲的趣味性，成為 VICTION VICTION 目前最受歡迎的童書系列，也是我自己頗滿意的作品。儘管團隊曾接獲個別讀者投訴，指場景中不適宜出現乞丐、酒鬼等『不良角色』，但我們認為設定較符合社會現實，無須刻意刪去。」

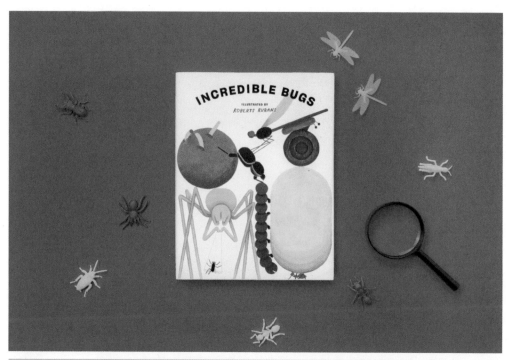

Incredible Bugs 加入螢光色印刷，描繪昆蟲日常的生存方式。

Day & Night 系列使用了夜光油墨，加強了尋寶遊戲書的趣味性。

與本地插畫師合作 /

近年，viction:ary 開始跟本地設計師和插畫師合作推出繪本。二〇
一八年，團隊為設計師楊禮豪（Lio Yeung）出版了 *A to Z: The Untold
Stories of Our Names*。起初，楊禮豪想寫一本探索生命的兒童書，但
覺得內容太深奧，小朋友不易明白。而且，涉及生死的內容較為傷
感，對於小朋友來說太嚴肅了。後來，他想起為女兒改英文名字的經
歷，過程中翻閱了很多資料，發現很多有趣的英文名字典故，例如
Hana 代表花朵、Alan 代表石頭、Wurm 代表藝術家等。他根據二百
多個英文名字的典故創作成四格漫畫，並印製明信片於獨立書店發
售。在機緣巧合下，張仲材得悉楊禮豪這個作品，建議把漫畫輯錄成
書，分享給其他準父母。結果，*A to Z: The Untold Stories of Our Names*
獲得香港設計師協會環球設計大獎（HKDA Global Design Awards）
金獎，並入圍英國 D&AD 設計及廣告大獎（D&AD Award）。

「插畫師 Don Mak（麥震東）主動提出合作，希望創作一本關於舊香
港的繪本，送給他的女兒。二〇二一年，我們就出版了《香港定格》
（*Once Upon a Hong Kong*）—— Don Mak 受捷克作家 M. Sasek 啟發，
以畫筆記錄香港此刻的日常風景，讓女兒看到這個城市此刻在他眼
中的模樣。那些充滿生活氣息的畫面，帶來讓心靈安穩的節奏。同
時，我們為作品限量製作了兩款精美襟章和明信片，極具收藏價值。
兩年後，我們亦跟設計師 Rex Koo（顧沛然）合作推出繪本 *I KNOW
KUNG FU*（二〇二三），向八九十年代的功夫英雄們致敬，紀錄當年
中國武術演變成全球流行文化的現象。他以獨特細膩的插畫風格，栩
栩如生地呈現經典畫面和武術招式，包括『太極拳』、『蟾蜍神功』、
『金鐘罩鐵布衫』等，是不少人的集體回憶。」

在網絡和社交平台主導的年代，對實體書銷量的影響在所難免。「現
時不少年輕人習慣瀏覽 Behance、Pinterest 等設計師分享平台。我覺
得在網絡上瀏覽資訊欠缺脈絡，容易令人迷失於海量資訊中，有如過
眼雲煙。而翻閱一本實體書，能夠令人平靜下來，沉思一下。即使年

Patrick is noble.

Origin
Celtic, Gaelic, Irish

Meaning
Nobly born

Pron
PAT

176

A to Z: The Untold Stories of Our Names 根據二百多個英文名的典故創作成四格漫畫

輕一代喜歡觀看影片、動態視覺,都不能夠取代實體書的功能,後者
承載了內容編排、油墨、紙質、印刷效果等,設計精美的書本也具備
收藏價值。至於設計參考書反映了不同年代流行的設計風格,提供多
個角度讓人反思,即使作品會『過期』也不代表失去價值,正如今時
今日重溫七八十年代的設計參考書,仍會覺得相當有趣。這個年代對
於出版商來說是汰弱留強,對設計和製作都有更高要求。自從 Page
One 於新加坡、香港、台灣的書店全線結業後,整體實體店的書本
銷售量不斷下跌。相反,網上書店的銷售量卻逐步上升,相信是普遍
讀者的消費模式改變了,出版社要更懂得運用 Online Marketing(網
絡營銷)進行宣傳。」

Typeclub/
二〇二二年,張仲材與八位本地平面設計師及廣告人成立了 Typeclub,
旨在透過舉辦展覽、研討會、工作坊等活動,在香港、亞太地區,
甚至世界各地喚起不同界別對字體設計的關注,從而推廣字體與文
字設計的工藝、推動創新,促進設計的功用和增進公眾的知識。
而 Typeclub 的中文諧音「梯級」也有一步一步、拾級而上的意味。
「Typeclub 的意念來自廣告人 Spencer Wong(黃光銳)、平面設計師
Benny Au(區德誠)和 Sandy Choi(蔡楚堅)等,而其他創會成員包
括 Sammy Or(柯熾堅)、Henry Chu(朱力行)、Keith Tam(譚智恒)、
Katol Lo(羅德成)和 Dave Choi(蔡廸偉)。我們跟香港知專設計學
院的傳意設計研究中心合作,舉辦了《見字 __》展覽。由 Typeclub
創會成員各自邀請兩位創作人參與,合共二十七位參展人。觀眾可以
透過投映、裝置、插畫、海報、書籍等創作媒介,從不同角度欣賞字
體,反思字體與空間環環相扣的關係,並探索字體創作的可能性。而
我的展出作品是與執業筆跡專家 Maria Lam(林婉雯)合作,邀請了
一百位介乎八至八十六歲人士,各自寫一個『我』字,配合筆跡分
析,合輯成一本風琴摺概念作品《見字如見人》,效果有趣。」

↑ 與 Rex Koo 合作的繪本 *I KNOW KUNG FU*，以獨特細膩的插畫，向過往的功夫英雄致敬。
↓ 《香港定格》是 Don Mak 受捷克作家 M. Sasek 啟發，以畫筆記錄香港此刻的日常風景。

Typeclub 旨在透過活動喚起不同界別對字體設計的關注

《見字如見人》由一百位八至八十六歲的人各自寫「我」字，合輯成風琴摺概念作品。

Learn from Error/

宏觀本地平面設計界，張仲材認為整體的設計水準不錯。「我留意到年輕設計師有意識地將本地元素融入創作，例如廣東話，這些都是有趣的嘗試。回想自己畢業的時候，渴望到不同設計工作室打工，累積更多工作經驗。而新生代設計師傾向 Freelancer 的工作模式，能夠在社交媒體上看到各種大師級作品，容易潛移默化地模仿了某些流行的設計風格。至於本地的商業和廣告項目，設計風格愈來愈穩妥，避重就輕，可能是客戶投放的資源減少了。無可避免地，商業作品很多時候都是客戶主導，除非設計師有能力令客戶信服。而大眾對平面設計的關注亦增加了，甚至於社交平台發表評論。有時候，我回望自己十年前的出版物，總會找到一些瑕疵，這一切正正是設計師 Learn from Error（從錯誤中學習）的重要過程。」

胡卓斌

重新探索書本的價值

●一九八五年生於香港，畢業於 CO1 設計學校，曾任職 Tommy Li Design Workshop。●二〇一一年成立 Edited 設計工作室。●二〇一三年聯合創辦獨立出版社 Mosses。●曾經營獨立書店 Book B 及 Mosses。●作品獲多個獎項，包括東京字體指導俱樂部獎（Tokyo TDC Award）、金點設計獎（Golden Pin Design Award）、香港設計師協會環球設計大獎（HKDA Global Design Awards）等。

RENATUS
WU

TNS2 | N

＼ 不少設計師之所以認識胡卓斌，是源於他為獨立出版社 Kubrick 主理過許多精美的書籍設計，或於各種分享活動上見識過其精闢的演講。在香港設計界，被公認為「書籍設計師」的大概不多於十位，而胡卓斌往往是大家會提起的代表之一。他對書籍的熱愛不限於一般設計師層面，而是更喜歡介入內容方向和編輯，追求文字和設計達到統一的效果。除此之外，他經營過不同的獨立書店，身體力行地挑選和推薦非主流出版書籍，旨在擴闊大眾對書籍和刊物的想像。

「旁門左道」/

胡卓斌成長於草根家庭，從小居住於大埔，父親在酒店任職洗衣技工，母親先後擔任車衣員和校工。父母對胡卓斌的管教模式較為寬鬆，未有給予他太多規限或壓力，而胡卓斌也能自律地探索自己的興趣。小學時期，他沒有投放太多時間溫習，但學業成績不錯，每年總是考取全級頭三名。小六遞交書法習作時，他擅自以科學毛筆臨摹，卻反問老師如何定義科學毛筆並非真正的毛筆。結果，換來老師在成績表寫上「旁門左道」的評語。

由於成績優異，胡卓斌升讀了大埔區內名校王肇枝中學。「初中階段，叔叔送來一部舊電腦，那是使用倚天中文系統的 EMM386，從此我開始自學撰寫程式，例如使用 BASIC 程式語言改變打磚塊遊戲的預設規律。同時，我在叔叔家裏借閱了大量翻版日本漫畫，涵蓋主流與非主流作品，擴闊了我的視野。我會透過 HTML 和 Flash 程式製作網頁，分享日本漫畫。為了爭取機會看更多漫畫，我在假日到漫畫店擔任兼職店員。當時，網絡上開始流行 BBS（網絡論壇）網頁系統，後來演變成 Chat Room（網絡聊天室），即是網上討論區的前身。我喜歡對漫畫的創作手法、故事編排進行分析，並與台灣網友就各自的觀點爭論，不時撰寫一二萬字長文回應。另外，我為學校的紅十字會青年團設計網頁，並主動請纓為老師及同學們『砌電腦』，高峰期一個暑假安裝了七十部電腦。」

中學階段，胡卓斌參與過不少課外活動，包括為學校的四社創作歌詞、製作壁報板等。他從來不擅長畫畫，卻能運用校方提供的幾百元資金創作壁報板。當時，香港社會先後經歷了九七回歸和 SARS 事件，胡卓斌就構思如何在一個大型版面上，呈現多份報章的不同報導方向，比較各自的編輯思維。這些非裝飾性內容引起了同學們的興趣，大家相繼加入參與。「由於我不喜歡溫習，學業成績每況愈下，但願意用很多時間鑽研中文和文學，文學令我理解了很多故事的脈絡，一度想像未來要考入大學的中文系。其中一位老師向我推薦海外名著，包括意大利作家卡爾維諾（Italo Calvino）的《看不見的城市》

和《如果在冬夜，一個旅人》。前者是關於五十五個城市的故事，每篇章節首尾均是馬可孛羅（Marco Polo）和忽必烈的對話，內容跨越虛實分界，允許讀者進行多重解讀和思辨；而後者更試圖挑戰小說本身的結構和形式，被喻為大膽又破格的後現代主義（Postmodernism）作品。在某些篇章，讀者可以自主選擇閱讀次序，每人的『經歷』都可以不一樣。我對書本形式的愛從此萌芽，發現世上有許多離經叛道的創意思維。另外，本地作家黃碧雲的《其後》對我也有很大衝擊，作品沉重而哀傷，彷彿開啟了另一個國度。她的小說充滿幻滅感和虛無意識，涉及不同程度的暴烈、理想與犬儒之間的拉扯。」

修讀設計課程 /

二〇〇三年，會考放榜，胡卓斌總共考獲十五分，未能原校升讀中六，但中文和文學均獲取 A 級的卓越成績。「我覺得中文是自己的興趣，多於職業發展方向。同時，我開始有『養家』的意識，決定修讀同樣着重思考脈絡的平面設計。可是，我報讀香港理工大學設計學院、香港專業教育學院設計系，都未獲取錄，唯有考慮大一藝術設計學院、明愛白英奇專業學校等私校，最後選擇了氣氛最像設計學院、以業內設計師任教為賣點的 CO1 設計學校，報讀為期一年三個月的平面設計課程。為了測試自己的能力，我往往為每個習作遞交二十份設計方案，舉動令人嘩然。」

由於 CO1 設計學校位處灣仔駱克道，附近的競成書店、書得起，與及銅鑼灣的 Page One 書店就成為了胡卓斌的「設計自修室」。「在這個階段，我過着朝早上學，下午擔任兼職，晚上做功課的日子，同時還在學日文。在上班前的空檔，我就到那些設計書店閱讀，每每逗留四五小時，甚至記得每本書的擺放位置、某些參考圖的刊登頁數。最重要是某些設計書籍深入講解設計師的概念，為我建立了設計理論的基礎，帶來不少啟發。」

濃縮的特訓 /

在同學推介下，胡卓斌得悉李永銓（Tommy Li）與其視覺海報雜誌
VQ 的團隊策劃了「VQ 周日工作坊」，透過一連串工作坊，讓學員
體驗設計思維的訓練。「當時的社交媒體尚未普及，我算是香港第一
代寫 Blog（網誌）的人，紀錄自己修讀平面設計的點滴。由於距離
工作坊截止報名只餘幾小時，我就遞交了整個 Blog 的內容，裏面有
數百張照片，成功得到參與機會。工作坊齊集了多間本地和海外設計
學院的學生，透過不同的小遊戲引導大家思考和探索，例如：導師給
予黑色油漆，讓我們在照片上減去不必要的東西；各人選擇不同物
件，並要想辦法提出有關這些物件的十個問題。這些練習對我來說相
當有趣，也讓我見識到其他學員的創意思維和演講技巧。當時，Javin
Mo（毛灼然）是其中一位導師，這個工作坊令我明白設計師能夠改
變人們對一些事情的觀念，更成為了我投身設計事業的起點。」

二〇〇六年，胡卓斌以學生身份應徵 Tommy Li Design Workshop（李
永銓設計廔），獲聘為 Graphic Designer。「工作室位於柴灣，每日上
班來回約四小時，我慢慢養成了在巴士上閱讀的習慣。當時，蔡劍虹
（Choi Kim Hung）與 Javin Mo 都已離職，準備自立門戶，而設計團隊
有 Thomas Siu（蕭劍英）、Jim Wong（黃嘉遜）等同事。我的職責是
處理大量平面廣告設計，包括康業信貸快遞、機場快綫等客戶，並協
助製作演講簡報。因此，即使我未有機會參與品牌、文化和展覽項
目，卻學習了不少執相、排版等基本功。Tommy Li 經常提醒團隊思考
設計跟市場、客戶的關係，而非追求設計師喜歡的設計。他擅長以品
牌形象作為『絕招』，打入商業市場，例如 bla bla bra 前身是一個傳
統女性內衣品牌，為了吸引年輕顧客群，團隊從年輕女性的生活模式
着手，設計出一套以內衣為概念的人物角色，包括乖巧的學生、賣弄
風情的人物，甚至囚犯等，形成充滿活力和個性的『內衣城市』。我
認為 Tommy Li 的成功在於他能提供令客戶接受設計的原因，並透過
情感和邏輯的結合，說服客戶善用品牌的力量。他能夠將艱深的東西
化成簡單易明的解釋，讓客戶明白並感到有所獲益。」

胡卓斌認為，在 Tommy Li Design Workshop 工作，有如濃縮的特訓過程。他憶述，任職期間最難忘的是為香港文化博物館活動設計海報。李永銓吩咐了幾位設計師各自主理一張海報，胡卓斌負責的海報形象是招潮蟹，他努力尋找最美觀的招潮蟹圖片，放置在構圖上。李永銓看過後，問他有否細心思考過這隻蟹的形態、蟹鉗形狀、蟹殼質感等細節。這個小型項目令胡卓斌發現自己忽略了許多可能性，令他反思設計師的觀察能力。

實踐書籍設計 /

胡卓斌參與為床褥品牌設計刊物後，重燃起對書籍設計的興趣。二〇〇九年，他向李永銓表示希望投身書籍設計範疇，李永銓鼓勵他作出嘗試，但提醒這個領域的收入不高。後來，胡卓斌決定離職，加入香港三聯書店擔任書籍設計師。「我選擇三聯的原因是最崇拜的書籍設計師陸智昌（Luk Chi Cheong）曾於此任職，創作過不少別樹一格的書籍裝幀作品；後來又有孫浚良（Les Suen），也是不可多得的出色設計師。這裏為我提供了真正實踐的機會，作者、編輯、書籍設計師和校對，通過 Co-Create（共同創造）成就一本出版物，而作為設計師，需要引導其他人相信自己的專業想法。以黃漢立的《易經講堂》（二〇〇九）為例，著作原稱《如何打開易經之門》，我指出書名略為老土，大膽地提出更改書名。回想起來，這個舉動有點不尊重作者，而設計過程中也有不少爭論，慶幸著作推出後，市場反應甚好，加印了好幾次，也獲得香港設計師協會環球設計大獎優異獎。另一個例子是羅淑敏的《對焦中國畫：國畫的六種閱讀方法》（二〇〇九），作者在多年任教經驗中，深明學生較為重視西方藝術，因此，著作透過大量中西畫作比較，讓讀者進一步了解兩者分別、欣賞角度的差異，深入淺出地講解閱讀中國畫的方法。在進行排版時，我發現中國畫的色彩明顯較淡，相比之下略嫌『失色』。於是，我提出全書棄用彩色印刷，改以銀色單色印刷，讓中西畫作的構圖對比更為清晰，並增加中國畫的珍貴及華麗感，結果大家都接納這個提案。對我來說，這種從編輯角度上的介入比起怎樣排版更重要，為我帶

來相當大的滿足感。後來,《對焦中國畫》更吸引藝術拍賣行蘇富比
(Sotheby's)對我的賞識,促成設計上的合作。」

儘管如此,胡卓斌在三聯書店只任職了半年,期間更因壓力過大而患
上『生蛇』(帶狀疱疹)。「我始終不習慣於制度內工作,上班需要『打
卡』報到;有時候,編輯團隊以外的人會對設計提出形形色色的意
見,令我無法理解,感覺設計師有如足球場上的守門員,任何人隨時
都會向你射門。這讓我反思為 Tommy Li 效力時,他一直默默捍衛設
計團隊的創作空間,設計師無須應付林林總總的非設計難題。另一方
面,我們亦不自覺地介入了編輯的專業領域,參與項目命名、對書本
內容上的各種判斷等。」

獨特個性和堅持 /
毅然辭職後,胡卓斌透過自薦跟不同的大型出版社合作,包括商
務印書館、中華書局等,圍繞自己較熟悉的文化題材。「當時,以
Freelance 形式工作的書籍設計師不多,而前輩陸智昌、孫浚良亦分
別前往北京和上海發展,莫非這個繁華的國際城市也養活不了出色的
書籍設計師?即使是 viction:ary、AllRightsReserved 等貼近國際水平的
出版商,都以設計書籍為主。」

胡卓斌其後展開了與獨立書店 Kubrick 長期合作的關係,擔任設計顧
問角色,包辦過多本 Kubrick 出版書籍的設計。淵源來自時任三聯書
店編輯羅展鳳正籌備第一本個人著作《必要的靜默》(二〇一〇),
她對我的做事方式感到好奇,就邀請我擔任設計。這本書收錄了羅
展鳳跟十二位世界頂尖電影音樂家的訪談,包括 Ennio Morricone、
Zbigniew Preisner、Eleni Karaindrou、Michael Nyman、Philip Glass、
George Fenton、Carl Davis、Terence Blanchard、In The Nursery、久石
讓(Joe Hisaishi)、大友良英(Otomo Yoshihide)及導演 Béla Tarr,
紀錄各人的創作理念。在眾多音樂家之中,我只聽過久石讓的名字,
結果被羅展鳳取笑。於是,她借了大量 DVD 影碟給我,我花了三個

胡卓斌大膽地提出更改書名，設計
了後來獲獎的《易經講堂》。

月時間認真地消化。我們慢慢建立起一種默契，每月碰面一次，互相
交流對編輯和設計上的想法。過程中，她願意因新的假設而重新編
輯，甚至增加一些新的內容。每當內容更新，我又會覺得自己的排版
不夠好，推倒重來。結果，作品花了近一年時間完成。」

胡卓斌深刻體會到 Kubrick 對作者和書籍設計師的尊重和包容，有如
一個美好綠洲。他想起不少具才華的獨立創作人，首部著作都是在
Kubrick 出版，包括門小雷的《宇宙不安學會暨門小雷繪圖筆記本》
（二〇〇九）。而大受年輕人歡迎的獨立音樂組合 My Little Airport、觸
執毛（Chochukmo）等，成名前都在油麻地 Kubrick 初試啼聲。胡卓
斌認為這一切體現了價值的可能，引證了 Kubrick 對非主流創作的支
持，與及獨特個性和堅持的可貴。

↑ 胡卓斌用了近一年時間完成《必要的靜默》，期間一直和作者羅
展鳳反覆溝通交流。
↗ 胡卓斌與 Kubrick 長期合作，擔任設計顧問，包辦過多本 Kubrick
出版書籍的設計。

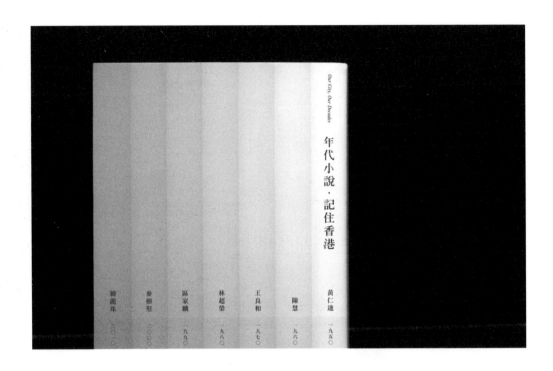

Edited 設計工作室 /

完成《必要的靜默》裝幀和排版後，胡卓斌決定自組公司，在二〇一一年成立 Edited 設計工作室。「經過一年來的緊密合作，羅展鳳認為我的性格和能力有如一名編輯，只是非 Copy Base（文案出身）而已。因此，我將工作室命名為『Edited』，原意是專門承接書籍設計項目，長遠孕育更多年輕的書籍設計師。當年，Tommy Li 教導我們不要成為沒有專長的設計師，我就選擇以書籍設計師作個人定位，並受惠於誠品書店進駐香港，大眾開始接觸和關注台灣書籍設計，間接令媒體發掘本地的書籍設計師。可是，正如 Tommy Li 的忠告，Edited 首年總收入只有六萬港元，每本書的設計費平均只有五六千港元。另外，我很羨慕台灣設計師能夠參與卡爾維諾、卡夫卡（Franz Kafka）等作家的書籍設計，原因是世界名著的繁體版均由台灣出版，至於簡體版則由內地出版，香港設計師未能沾手。」胡卓斌指傳統出版流程由編輯「組稿」，發掘有價值的內容，經過製作手段變成商品，透過書店讓大眾購買。然而他認為從內容創作到大眾消費，書籍出版只是其中一個方式，當中還有很多空間值得探索。

經過十多年的發展，Edited 承接了包括品牌形象、包裝設計和品牌刊物等項目，單純的書籍設計只佔工作室項目百分之十的比例。「現在，Edited 將更多資源投放於為客戶構思品牌策略、制訂內容的工作。入行至今，我觀察到香港平面設計的經營模式有明顯轉變，由早期專注為企業提供平面設計服務，大約二三十人的規模，慢慢演變成多間小型設計工作室，多是 Creative Director 以個體戶形式運作，或是聘用一兩名設計師協助。這種模式的工作室逐步被新冒起的年輕 Freelancer 取代，競爭力愈來愈低。因此，我認為設計工作室需要建立具默契的團隊，擁有多方面的才能，維持十至二十人的規模，傾向 Agency 結構。以 Edited 為例，目前團隊由兩位項目經理、四至五位平面設計師、一位會計師和我組成，根據項目需求邀請不同攝影師、插畫師、撰稿員、設計師合作。」

由電影延伸的想像 /

隨着跟 Kubrick 合作，同屬安樂影片旗下，二〇一二年誕生的 MOViE MOViE 電影頻道（Now TV Ch 116）亦成為 Edited 的重要客戶。源於各種客觀因素，例如藝術電影愛好者逐漸成家立室，居住或工作地點遠離油麻地、部分外籍人士不喜歡前往油尖旺區等，多年來播映藝術電影的「朝聖地」百老匯電影中心需要發展延伸平台，衍生了收費電影頻道的概念，讓影迷安坐家中，隨時收看最新推出或經典的藝術電影。

「我們有幸得到 MOViE MOViE 總經理 Joycelyn Choi（蔡靄兒）的邀請，負責頻道的品牌形象設計。首要任務是決定命名，名字往往決定命運。客戶最初考慮過『The Master Film Channel』，但我認為『Master』這種字眼會趕走大眾，結果她們提出了『MOViE MOViE』，簡單易記的名稱。長遠來說，我認為成功的品牌需要淡化自身的 Core Business（核心業務），不要讓人直接想起這是一個電視頻道。既然目標觀眾是電影愛好者，頻道不能單靠經典電影作招徠，而是創造由電影延伸的想像和價值，讓影迷對 MOViE MOViE 建立好感。」在 Edited 完成品牌標誌設計後，客戶要求印製電影海報、明信片、宣傳單張等印刷品，但胡卓斌覺得這些電影宣傳品欠缺情緒，難以獲得影迷的注視。「於是，我開始構思別出心裁的印刷品，搜集黑澤明（Akira Kurosawa）的經典電影標題字，將之排版成具設計感的海報，但刻意不提及電影內容，這樣反而引起了電影愛好者的共鳴，覺得品牌與自己的品味和審美相近。另外，有感《電影雙周刊》於二〇〇七年停刊後，影評人失去了實體平台發表影評，我建議 MOViE MOViE 出版自家雜誌 MMM，讓影評人寫點東西，並邀請插畫師創作電影相關作品。正如美國獨立電影公司 A24，他們除了製作電影和電視節目，也會推出很多精美刊物，並委託當地的設計工作室 Actual Source 參與創作；日本服裝品牌 UNIQLO 亦在二〇一九年推出免費雜誌 LifeWear，還隆重其事地邀請日本生活雜誌 POPEYE 前主編木下孝浩（Takahiro Kinoshita）主理，可見文化雜誌能夠為品牌提升商業價值。」

以黑澤明的經典電影標題字排版成具設計感的海報

除此之外，MOViE MOViE 積極舉辦各種實體活動，由早期的社區放映到後來規模較大的「Anifest 動畫藝術祭」、「Life is Art 盛夏藝術祭」、「Life is Art 光影藝術祭」，與本地動畫師、插畫師、建築師及藝術團體合作，秉承了 MOViE MOViE 作為電影的延伸，糅合各種品牌策略的概念，不斷延續其脈絡和創造價值。二〇一八年，該頻道旗下的首間文化生活概念戲院 MOViE MOViE Cityplaza 於太古城中心開幕，為品牌拓展更多可能。

多元化的品牌策略 /

香港空運貨站（Hactl）早於一九七一年成立，由啟德機場營運到赤鱲角的香港國際機場，是全球首屈一指的空運樞紐中最大的獨立空運貨站營辦商。二〇一六年，Edited 為 Hactl 人力資源部重新設計網頁，協助後者招募人才。「Hactl 跟一般貨運站、倉庫給人的印象有極大分別，其貨站大樓總面積達三十九萬平方米，坐擁萬里無雲的景色。其設施方面也是國際級的，例如三百六十度旋轉的『波子盤』，方便運輸和維修。我們將這些賣點透過攝影呈現於網頁上，吸引相關求職人士。」此後，Edited 更成為了 Hactl 的策略顧問，有機會參與大大小小的設計項目。

「由於客戶的空運服務涉獵廣泛，我們認為當中有很多故事值得發掘。二〇一七年，團隊為 Hactl 的品牌雜誌 Hactlink（《貨運連線》）重新制定內容及設計，製作具知識涵養又能表現相關業務的封面故事。」香港的賽馬運動歷史悠久，所有參賽馬匹均從外地進口，經空運抵港，Hactl 每年處理數以百計馬匹運送，設立設備完善的牲口處理中心，能同時快速高效地卸下兩個馬匹航空貨箱。二〇一六至一九年，香港舉辦過四次電動方程式（Formula E）賽事，Hactl 需要處理多輛名貴賽車、賽事工作車，與及重達二百多公噸的賽道設施，確保貨物安全和準時運送。另外，Edited 團隊經常要為客戶製作資訊圖表（Infographic），將大量繁複的資訊簡化成清晰易讀的數據。「二〇二一年，位於 Hactl 六樓的辦公室進行裝修，我們就提議將會客空間

MMM

Movie-Movie-Magazine

Edition one
June 2012

Interviews: Ewan Mcgregor, b-wing, Jessey Tsang
專訪對象：尹歐麥麥高、麥浚龍b-wing、曾翠珊等導演
Contributions: Angela Law, John Ho, Mei Cheuk-Yin, Pierre Lam
特約創作者：羅曲盈、John Ho、梅卓燕、林欣怡
Special Features: tvc on TV
特別欄目：百老匯電影中心・由戲院到電視

MOVIE
MOVIE
by Broadway Cinematheque

胡卓斌建議 MOViE MOViE 出版自家雜誌 MMM，並邀請插畫師創作電影相關作品。

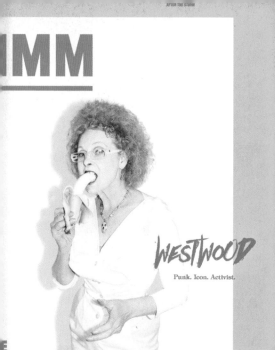

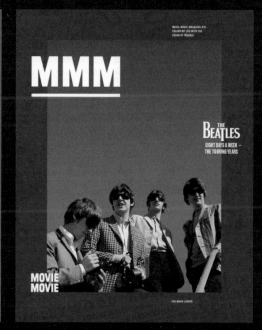

塑造成展覽空間，以水泥灰色為主調，設置了多個展現貨站獨特元素的裝置藝術品。我們又與室內設計師，430 Limited 的黃耀霖（Dio Wong）與及草途木研社的木藝師翁泳恩（Yan Yung）合作，把貨站裏被棄置的物件進行升級改造，創作成不同形態的木藝傢具和擺設。此外，客戶容許我們發起一些充滿玩味的小型項目，包括設計一份問卷，讓員工填寫自己對不同事物的感覺。然後，我們逐一回信，向他們推薦適合的選書，來一場閱讀的 Omakase（廚師發辦）書單。對我來說，這是 Edited 至今參與度最龐大的品牌項目，也是真真正正實踐品牌策略的過程。」

↑ Edited 為 Hactl 人力資源部重新設計網頁，透過攝影呈現公司優勢，吸引求職人士。
↗ Edited 向 Hactl 員工推薦的選書

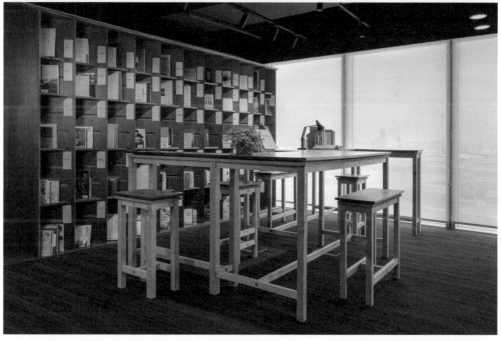

↑ Hactl 的品牌雜誌 *Hactlink* 有很多資訊圖表，將大量繁複的資訊簡化成清晰易讀的數據。
╱裝修後的辦公室以水泥灰色為主調，設置了多個展現貨站獨特元素的裝置藝術品。

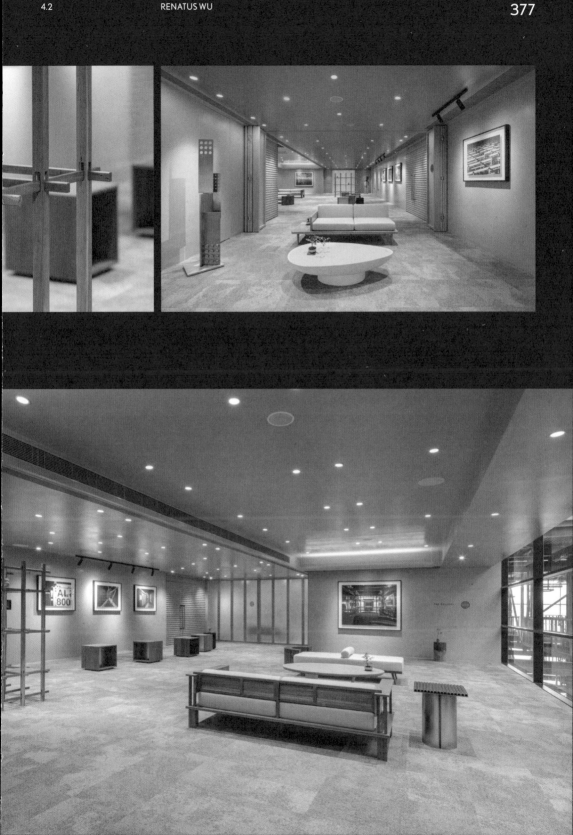

提升品牌歸屬感 /

二〇一八年起，Edited 為南豐集團旗下的地標式保育項目南豐紗廠製作刊物 *The Mills Paper*，將南豐紗廠、社區和相關故事聯繫於一起。二〇二〇年，南豐集團準備為啟德發展區的全新多用途商業空間 AIRSIDE 籌備宣傳，提倡「和而為一」（Wholeness）的生活風格，引領不同面向的社群聯繫，與自然融和。

「近年，不少商業客戶會直接要求 Edited 提供創意策略，我們就根據客戶的資金預算，提出適合的方案。一直以來，我認為經營品牌並非單靠具體宣傳，而是關於其兌現能力。一般的宣傳推廣可以透過公關和媒體『吹風』等手段達成，而兌現能力卻適合以故事呈現，向消費者兌現發展商的承諾，回應用家的需求。於是，客戶在二〇二一年春季推出了品牌雜誌 *WHOLENESS*。第一期以『Listen to Trees』（聆聽樹木）為題，提出重新想像人類和植物的關係。在內容上，我們先介紹挪威建築事務所 Snøhetta，講述其創作哲學對『開放性』（Openness）的重視，讓建築物與環境進行對話，例如提倡當代藝術館不再是單純收藏藝術品的地方，而是主動參與、改變社區的空間，最後才交代 AIRSIDE 是 Snøhetta 於香港落成的首個建築項目。」另外，團隊也透過資訊圖表講述 One Bite Design Studio 的建築師梅詩華（Sarah Mui）和張國麟（Alan Cheung）為客戶策劃「植物圖書館」的理念和衍生價值，雜誌內還有攝影專題「樹影下」，趣味故事「蘑菇獵人」等。

胡卓斌表示：「如果一本刊物為你帶來新知識，你會留下深刻印象，從而提升對品牌的歸屬感。另外，發展商建立多用途商業空間就是為了讓不同租戶和消費者走進來，匯聚各方面人才，不會只出租予集團旗下的機構和商戶。將同樣的概念應用於內容上，品牌刊物不能只顧『吹奏』自己有多厲害。我們跟商業客戶合作，也希望打破市場上『理所當然』的硬性宣傳模式。最初，Edited 主要為客戶解決美學上的問題，慢慢發展成有能力由零開始，通過內容和視覺建構品牌價值，而我的責任就是為團隊掃平各種障礙。」

AIRSIDE 品牌雜誌 *WHOLENESS* 通過內容和視覺建構品牌價值

Book B 代表了主流以外的東西，胡卓斌嘗試以此來探索獨立書店的形態。

獨立出版的價值 /

二〇一三年，胡卓斌與插畫師黃思哲以玩票性質創辦獨立出版社 Mosses，旨在出版各類題材的小眾書刊，並參與東京藝術書展（TABF）、香港國際攝影節（HKIPF）攝影書展等活動。「二〇一五年，深水埗青年旅舍『Wontonmeen』創辦人 Patricia Choi（蔡珮兒）將文藝空間的一面牆身以極低廉租金租給我們經營獨立書店 Book B。顧名思義，『Book B』代表了主流以外的東西，發售 Mosses 出版或朋友們寄賣的獨立刊物。二〇一七年，我跟另一位拍檔於大南街開設結合展覽空間、咖啡店和獨立書店（Book B）的新店，後因意見不合而結束了。二〇一八年，我和黃思哲在灣仔聖佛蘭士街開設 Mosses 書店，店舖面積較小，主要售賣我們喜愛的作品，並不定期舉辦小型發佈會及音樂表演。二〇一九年，第三代 Book B 落戶開幕不久的南豐紗廠，嘗試把書店、餐廳、工作室、活動場地結合，旨在向大眾推介獨立出版。對我來說，無論 Book B 或 Mosses 實體店都是不同階段的試驗，嘗試探索獨立書店的形態，至今仍未找到答案。我心目中最成功的書店，是能夠成為旅客的『朝聖點』，反映那個城市的質感，包括紐約的獨立藝術書店 Printed Matter、京都的惠文社和誠光社等。」

Book B 最早是位於深水埗青年旅舍的一面牆身

胡卓斌創辦獨立出版社的原因，源自對主流出版業的失望。他以超級市場為例，二三十年前的超市主打價格低廉，但時至今日，不少超市都融入了品牌理念，重視品牌形象和購物體驗。消費者購買一件貨品，除了對物件的需求外，還有額外價值，例如身份象徵、優越感等。他指大型書店的銷售方式卻多年不變，未有跟隨時代步伐去進步。另外，他觀察到各大出版社於香港書展的推銷形式總是離不開折扣，不但未能提升書籍的價值，更是加速其貶值；往往為了即時銷售效果，而忽略出版的價值。

胡卓斌最崇拜的書籍設計師是陸智昌，後者追求一種簡約、恰如其分的設計，達至「潤物無聲」的境界；而他最欣賞的平面設計師是葛西薰（Kaoru Kasai）和佐藤卓（Taku Satoh）。「葛西薰擅長在宣傳主視覺建構觀眾和產品之間的情感連結，將生活中最細微的情緒放入設計。二〇一三年，葛西薰為日本平面設計協會（JAGDA）策劃的Hiroshima Appeals（廣島的呼喚）活動設計該年度的海報，他把廣島市民受原子彈爆炸歷史影響的心情投射到設計中，並形容夏天的刺眼陽光同時伴隨着悲傷，人類因為戰爭受到難以彌補的傷害，但人與人之間對彼此的思念、感情並非那麼容易被磨滅的。他希望這張海報成為倖存者和逝者無形間的橋樑，讓他們放下彼此心中的憾恨。而佐藤卓形容設計是『隱藏於日常生活中，無處不在的每個角落』，並強調『不做設計』、『不改設計』都是設計選項。內容夠好的東西，往往不需要太多設計介入，可透過內容與人們的口耳相傳，達到最佳效果。兩人的設計觀念，促使我偶爾反思自己從事設計對社會帶來什麼意義。」

年輕設計師的出路 /

作為設計界一分子，胡卓斌表示自己跟業界的關係不算密切。他不嚮往裝作友好或參與「圍威喂」的小圈子，也不喜歡互相爭奪或攻擊。他認為平面設計師要有同理心、社會責任，透過各種合作或交流令社會變得更好。「我認為香港設計中心（HKDC）、香港設計師協會（HKDA）等業界組織的主要功能是跟政府和相關機構保持溝通，為設計師爭取資源。同時，設計界需要建立公民層面的交流，設計師能夠作為一道橋樑，連繫創作人、工匠、商業機構等，促進互相的了解和合作機會。今時今日，平面設計師除了發揮設計能力，還可以擔當什麼角色？透過其鑑賞能力或整理能力去推動設計？我們可否步出設計師的鎂光燈？這是值得大家思考的。」

胡卓斌認為這個年代不再需要「大師文化」，無須意圖複製任何一位前輩的舊路。時代不斷改變，年輕設計師要相信自己，開拓屬於自己的道路。但他鼓勵年輕設計師畢業後先到設計工作室上班，從前輩身上學習設計思維和處事方式，再勇敢地追求個人目標。

劉建熙

印刷工藝的傳承

● 一九八四年生於香港，畢業於香港正形設計學校，曾任職 Ameba Design 及 ingDesign。● 二〇一三年創辦 Tomorrow Design Office（明日設計事務所）。● 二〇一七年起推出紙辦系統《紙目》。● 作品獲多個獎項，包括英國 D&AD 設計及廣告大獎（D&AD Awrad）、日本 Good Design Award、香港設計師協會環球設計大獎（HKDA Global Design Design Awards）等。

RAY
LAU

TNS2 以 P/P

THE NEXT STAGE 2

43
4

↘ 每位平面設計師的目標都不一樣：有的追求美學上的提升，有的追求國際上的認可，有的追求教育上的栽培。而近年涉獵藝術文化項目的劉建熙，追求的也許是一種傳承，希望為下一代設計師提供更好的條件和工具。他的作品重視質感、油墨、印刷技術等細節，相信印刷品能夠提供無可取替的閱讀體驗，由《中華新詞典》（二〇一六）、《中華新字典》（二〇一七）到《紙目》系列（二〇一七至今），都反映了他對細節和傳承的堅持和努力。

不似預期的成績 ⁄

劉建熙於屯門新市鎮一帶長大，一家四口住在屯門碼頭附近的屋邨，那裏在上世紀八九十年代有不少童黨聚集。他的爸爸是的士司機，媽媽是學校小食部職員，是典型的草根階層。小時候，他經常跟哥哥一起畫畫，閒時參加社區中心舉辦的畫班。他記得自己偏愛繪畫英文字體，例如空心字、立體字等，被父親稱讚具有繪畫天分。小學時期，劉建熙熱愛跑步、打籃球，在家裏收看《龍珠》、《聖鬥士星矢》等電視動畫。

小學畢業後，劉建熙入讀東華三院辛亥年總理中學，繼續參與校內籃球隊、長跑隊，又出戰校際比賽，但志在參與。當時，他喜歡日本漫畫《去吧！稻中兵團》，因其內容風趣幽默。「我的學業成績一般，而理科相關科目的分數較高。升讀中四時，我為了修讀自己最喜歡的美術科，決定放棄理科而選修文科。上課時，我記得美術科老師引以為傲地表示，她任教的會考生於美術科考試合格率是百分之百。另一方面，美術室引入了二十部 iMac G3（第一代 iMac），場面相當壯觀。九十年代末，一般人幾乎沒有機會接觸 iMac，更何況是中學生。因此，我們有機會學習設計軟件 Photoshop，認識基礎的電腦技巧。當時，我每星期平均有兩天會在放學後留在校內練習繪畫。」

劉建熙小時候

會考放榜，劉建熙拿到七分，他最重視的美術科考獲 E，成績比預期差。「結果，所有同學的美術科考試都合格，而我的成績最差。或許是當時的受壓能力較低，面對巨大壓力導致失準。同時，我清楚自己不是讀書材料，決定不會重讀中五。」

設計初體驗 /

劉建熙報讀了香港正形設計學校為期兩年的商業平面設計文憑課程。「當年，除了香港理工大學設計學院外，還有一些私校提供設計課程，而『正形』的口碑較好。入學初期，老師教大家用傳統方法製作正稿。回想起來，老師們都是『紅褲子』出身，側重傳授業內操作的技巧，缺乏學術層面理論。有些時候，我會『走堂』去吉野家吃牛肉飯，去遊戲機中心打遊戲機。對於什麼是平面設計，不算得上有太清晰的想法，主要是按照題目遞交相應作品。我的畢業習作導師是 Clement Yick（易達華），他曾為靳叔（靳埭強，Kan Tai Keung）工作超過十年。當時，我認真地製作了一部遊戲機，作為畢業作品。」

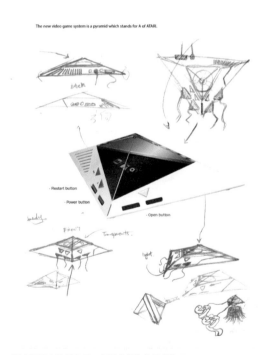

The new video game system is a pyramid which stands for A of ATARI.

劉建熙認真地製作了一部遊戲機作為畢業作品

畢業那年，正值香港發生 SARS（嚴重急性呼吸道症候群）事件，社會經濟不景氣。劉建熙入職了一間玩具貿易公司，月薪五千港元，負責玩具包裝和宣傳單張設計。「這一年可算是風平浪靜地渡過，但欠缺資深設計師的指導，我有種坐立不安的感覺。於是，我聯絡 Clement Yick，向他分享公司的設計。他覺得我在這種環境下難有進步，勸我考慮轉工。後來，我轉到另一間公司，主要為魚一丁、笑笑居酒屋等日式餐廳設計餐牌。」

成長歷程 /

在易達華的引薦下，劉建熙前往周素卿（Chau So Hing）的 ingDesign 進行面試。可是，他欠缺自信的表現未能說服周素卿。「如是者，我加入了 Gideon Lai（賴維鈞）的 Ameba Design，參與商業項目的品牌形象和包裝，與及文化項目的海報設計。那裏的工作量頗高，每星期平均兩晚要通宵，但

劉建熙（左一）在 ingDesign 工作期間認識了其他設計界前輩

修畢夜校課程後，劉建熙展開了一整年的背包旅行。

獲益良多。尤其是當時的 Art Director Kenji Chow（周栢軒）向我灌輸了很多設計技巧。當老闆不滿意設計而未有說明原因時，就靠 Kenji Chow 為我拆解箇中玄機。一年後，我再跟周素卿見面，她形容我彷彿變成了另一個人，不再慌慌張張。於是，她這次決定聘用我。在 ingDesign 任職期間，我更升任 Senior Designer，除了執行設計，也要指導 Junior Designer 及實習同事。ingDesign 的文化項目比例較多，設計風格較貼近靳叔。同時，我為了增強對設計理論的認識，報讀了香港藝術學院的四年制夜校課程。在課堂上，我領悟到不少具啟發性的學問，並深入理解視覺導向、Grid System（網格系統）、Spacing（間距）等設計技巧。」

進修期間，劉建熙曾短暫任職廣告公司，但他不適應廣告行業過分依賴參考圖、着重噱頭的創作手法。二〇一〇年，正式修畢夜校課程後，劉建熙展開了一整年的背包旅行，第一站是赴上海參觀世界博覽會（World's Fair），並於內地遊走了半年時間，再經陸路前往俄羅斯及東歐地區遊覽，體驗不同生活文化。

Tomorrow Design Office/

二〇一二年，劉建熙嘗試以 Freelancer 身份從事平面設計工作。「在過往工作經驗中，我處理的設計項目離不開品牌形象、宣傳海報、活動刊物等。轉為自由身後，開始接到不少出版書籍及金融機構刊物的設計項目。最大型的項目是香港藝術發展局（HKADC）二〇一一至一二年度年報，需要獨自處理百多頁的排版，日夜顛倒，非常忙碌。而金融機構對刊物設計有很大需求，例如介紹投資組合、基金報告等，這種設計項目的收入可觀，跟文化項目的差距達四五倍。當時，較熟絡的金融客戶曾透露，同類的刊物設計項目，坊間 Agency（代理商）的報價，往往比設計工作室高百分之五十或以上，讓我明白商業客戶的製作預算頗高。除了實際收入外，我覺得應付商業客戶和文化客戶的難度和工作量分別不大。部分設計師或會認為文化項目的發揮空間較大，能夠製作具設計感的作品，但我從來不會追求這種目標。在發揮空間有限的情況下有所發揮，才彰顯設計師的價值。」

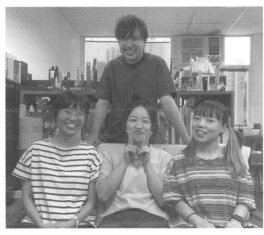

Tomorrow Design Office 團隊

二〇一三年，劉建熙創辦了 Tomorrow Design Office（明日設計事務所）。「大概二〇一〇年開始，愈來愈多八十後平面設計師自立門戶，以小型設計工作室模式經營。某程度上，這種風氣由 Henry Chu（朱力行）的 pill & pillow（二〇〇四年成立）及 Javin Mo（毛灼然）的 Milkxhake（二〇〇六年成立）帶起。記得在打工階段，老闆和我的創意構思偶有分歧，但我會根據老闆的意思執行，久而久之，我也希望實踐自己的想法。而廣告公司的工作模式，往往是由很多人參與一件事情，大家的分工零碎，導致投入感很低。這些都是我成立 Tomorrow Design Office 的原因，團隊保持在二至三人的規模，每個項目由一位設計師從頭到尾跟進，確保清楚客戶需求和項目進度。除

非項目涉及現場佈置工作，才需要更多人手參與。弔詭的是，自從工作室成立後，商業項目卻愈來愈少，或許是金融機構覺得我們的風格有點偏離，漸漸流失了這類型客戶。」

另外，劉建熙一直渴望介入設計教育，但自己的學歷不符合相關要求。「二〇一四年，我終於有機會重返母校任教，擔任香港藝術學院的兼職導師，因為兼職導師的要求相對寬鬆。當時，校內的導師大部分從事教學工作多年，並非業內設計師，不容易緊貼市場發展。而有些學生的設計習作卻為我帶來驚喜和啟發。尤其記得一名懶惰的學生，即興以『變魔術』的小把戲來掩飾自己沒有做功課，非常有趣。由讀書、工作到自立門戶的過程，我觀察到不少設計畢業生均未能銜接社會，彷彿上班的時候才開始學設計，反映設計教育和工作之間出現斷層。不善於實際操作的學院派、缺乏設計理論的務實派，兩者都不是理想的學習模式。儘管能力有限，但我希望以微小的力量為下一代帶來更好的未來。」

字裏人間 /

自從誠品書店在二〇一二年進駐香港，劉建熙開始留意台灣書籍設計，他非常欣賞王志弘（Wang Zhi Hong）創作的書籍裝幀。為了參與書籍設計項目，他向本地各大出版社自薦，但結果都沒有回音。直至二〇一五年，劉建熙收到香港中華書局的來電。「一位中華書局的編輯告訴我，出版社計劃來年為一九七六年首印，一九九三年推出過修訂版的《中華新字典》進行第三次大型修訂，她希望 Tomorrow Design Office 能夠主理這次修訂的封面設計。由於製作字典涉及大量資源，全港只有幾間大型出版社有此能力，因此字典是出版社最重視的項目，象徵着出版社的地位。由於雙方從未合作，編輯提出以《中華學生同義詞反義詞詞典》（二〇一五）作為合作的試點。這本出版物屬於工具書，合併了原本的《中華同義詞詞典》及《中華反義詞詞典》，內容透過約六千組常見的同反義詞彙作同反義對比參照，讓讀者全面認識詞義分別。在封面設計方面，我以簡約構圖方式

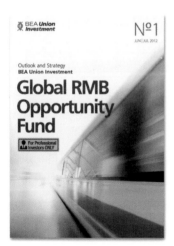

↑ 在製作香港藝術發展局二〇一一至一二年度年報時，劉建熙需要獨自處理百多頁的排版。

↓ 金融機構對刊物設計有很大需求，成為劉建熙自由工作初期的收入來源之一。

把『同』和『反』分別放置於邊緣位置，以一條直線分隔，跟傳統詞典封面有明顯分別，注入了較現代的設計手法。這個項目令編輯團隊對 Tomorrow Design Office 建立了信心，願意把《中華新詞典》（二〇一六）及《中華新字典》（二〇一七）的重任交托給我們。」

劉建熙跟編輯討論字典封面的設計方向時，後者竟然拿出王志弘主理的書籍裝幀，可見編輯團隊對美學有一定接受程度。「對於字典的內文排版，出版社通常不會外判，最多外判封面設計。對我來說，字典每隔十多年才修訂一次，只換上新封面的話意義不大，不如從外到內進行全面革新，擺脫古板的傳統印象。在排版上，我們除了調整空間感、文字間距、顏色外，也提出了標註符號的改革，為讀者帶來更舒適的閱讀順序。但這個建議違反了編輯團隊的傳統習慣，造成了一些爭論，最後編輯消化了我的觀點後也接納了。另外，我們重視內文的『灰度平衡』，避免令讀者迷失於字海，並刪掉不必要的線條，透過空間發揮分隔功能。由於內文涉及多個層次順序，比一般書籍排版複雜，需要在設計軟件 InDesign 內輸入 Coding（編碼），讓出版社設計師根據我們設定的二十多頁版式執行全書排版。封面設計方面，字典封面由四個獨立的圓形組成，代表着不同的字；詞典封面則由兩個重疊的圓形組成，代表詞語是兩個字的結合，而封面的深藍和橙紅色源自中華書局的品牌顏色。我認為新穎設計也需配合穩妥的元素作為平衡，避免水土不服，保持字典的莊嚴感，除了叫好，也要叫座。整個項目用了差不多一年時間完成。」

劉建熙認為字典這類工具書並非「贏在起跑線」的設計項目，本身缺乏情感元素，讓設計師較難發揮，甚至視為「爛 Job」。「對我來說，面對完全自由的創作空間，反而會不知所措。因此，我很享受這種低調而務實的設計項目。二〇一八年，《中華新字典》及《中華新詞典》奪得日本 Good Design Award，吸引了不少媒體報導，客戶亦於原定設計費用外『加碼』，儘管不是什麼龐大金額，但舉動令我感到很窩心。項目還有一段小插曲，傳統字典的『字頭』一

《中華學生同義詞反義詞詞典》封面注入了較現代的設計手法

向使用楷書，我們提議改為較符合當代美學的宋體。當時，編輯指宋體的某些筆劃並非最符合標準，但她反思即使楷書或宋體均未能符合所有字的標準，所以她接受這項調整。後來在一次出版分享會上，遇到有修練書法的讀者批評，覺得字典不適合使用宋體，反映了部分讀者真的會着緊細節。」

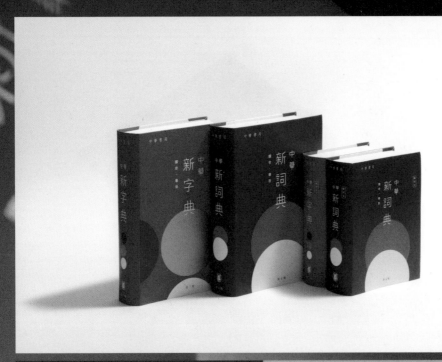

《中華新字典》及《中華新詞典》從外到內全面革新，擺脫字典予人古板的傳統印象。

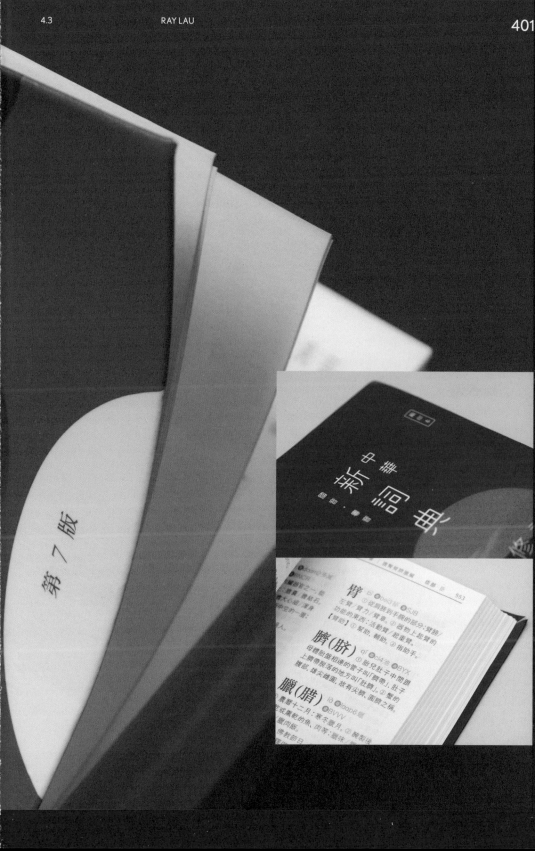

《紙目》自發計劃 /

不少平面設計師在工作之餘，也會自發創作具心思的印刷品，例如聖誕卡、十二生肖卡等，送給朋友和其他設計師。劉建熙一直想參與，卻欠缺創作動機。「自從女兒出生後，我投放在家庭上的時間愈來愈多，每當在工作室尋找合適的紙辦，就覺得浪費光陰。我相信其他設計師都遇到同樣問題，倒不如製作紙辦相關印刷品，既能滿足自己的創作慾望，又有實際功能。於是，旨在加強大眾認識印刷紙，推動業界重視紙張和印刷技術氛圍的《紙目》計劃就誕生了。總括來說，《紙目》分為三大範疇，包括紙辦整合、周邊產品和紙目講堂。回想自己的設計生涯，入行四五年才有機會接觸選紙。由於年輕設計師難以接觸紙行銷售人員，不容易得到紙行提供紙辦目錄，即使有機會索取也難齊集各大紙行的紙辦。因此，第一步，我們先後向近利紙行、友邦洋紙、花紋紙業、平和紙業、大德紙行、聯興紙業、興泰行洋紙等紙行接洽，講解《紙目》的理念和好處。起初，一些紙行代表對這種『合作』有所質疑，我們需要花費更多氣力去說服對方。」

第二步，Tomorrow Design Office 決定以方便設計師工作的角度思考，構思《紙目》的分類方法，例如：種類系列──輕塗紙（Light Coated Paper）、書紙（Uncoated Paper）、光粉紙（Gloss Art Paper）及啞粉紙（Matt Art Paper）等；重量系列──收錄九十九磅或以下，白色到米色紙的稻量級（Strawweight）、特輕量級（X-Lightweight）、輕量級（Lightweight）、中量級（Middleweight）、重量級（Heavyweight）及特重量級（X-Heavyweight）等；顏色系列──紅色紙材及金色紙材，兩者均是設計師最常用於聖誕和農曆新年節慶印刷品的色紙選擇。由於紙行的資料標示各有不同，他們建立了統一的資料系統，包括紙張簡介、磅數、環保認證等。每本紙辦目錄的製作成本要五六萬港元，花費的成本和人力頗大。《紙目》推出至今，台灣的銷售成績比香港踴躍，反映了市場需求的問題。

《紙目》整合了各大紙行及各種特質的紙辦

除了紙辦目錄外，Tomorrow Design Office 亦推出筆記簿、口罩套、遊戲卡等周邊產品，主打簡約設計，突出紙質獨有的質感和溫度。「疫情肆虐期間，全部文化活動停頓，團隊的工作量大減。二〇二〇年，我們推出了以 Keaykolour（新百代紙）多款顏色卡製作的口罩套，引起 Timable、*U Magazine* 等網絡平台轉載，帶來意想不到的成績。後來，我們更收到大型企業的六位數字訂單，拯救了我們的業務。」對設計教學充滿熱誠的劉建熙認為，純粹推出紙辦，仍缺乏讓人學習的過程，需要透過活動傳遞知識。二〇一八年，在上環一間咖啡店的邀請下，劉建熙策劃了《亞洲紙品新趨勢》講座，邀請王文匯（Sunny Wong）與台灣恆成紙業負責人鄭宗杰（Wayne Cheng）對談，分享紙張和印刷密不可分的關係。翌年，劉建熙先後於 openground 和香港理工大學設計學院舉行了兩場「紙目講堂」，分別邀請彭翊綸（Times Pang）、台灣設計師陳泳勝（Adam Chen）和友邦洋紙代表馬思頴（Queenie Ma）參與分享。後來，「紙目講堂」受疫情影響而被迫暫停。

突破傳統的微型海報 /

早於 Tomorrow Design Office 成立時，位於賽馬會創意藝術中心的 Unit Gallery 已是其文化項目的客戶。「Unit Gallery 創辦人 Rachel Cheung（張煒詩）是香港藝術學院導師，教授陶藝。她的藝術空間分為兩部分，前半部分是展覽空間，後半部分是陶瓷工作室。Rachel Cheung 很勤力，平均每月策劃一場展覽，主題和作品都很出色。唯獨是展覽的 EDM（電郵宣傳）設計簡陋，跟藝術品的水平差距甚遠。於是，我自薦擔任宣傳主視覺設計，條件是擁有較高的創作主導權，採取概念海報的設計模式。每次合作，Rachel Cheung 作為中間人，向我講解創作人的 Artist Statement（藝術家宣言）。我再以第三者角度了解和感受作品，透過平面設計進行二次創作，呈現我的回應，過程相當有趣。」

二〇一三至一七年間，Tomorrow Design Office 為 Unit Gallery 設計了三十多張展覽宣傳主視覺，四年來不斷實驗平面設計的可能性。「早

紙目的周邊產品包括筆記簿、口罩套、遊戲卡等

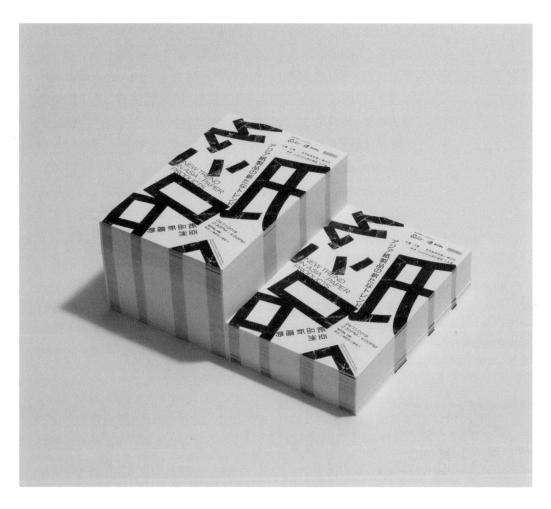

↑「紙目講堂」宣傳海報
↓「紙目講堂」透過講座活動傳遞紙張和印刷方面的知識

於二〇一六年，Rachel Cheung 提議過舉辦海報回顧展覽，結果被我婉拒了。我覺得舉辦個人設計作品展實在尷尬，自己並非大師級，也不是什麼『新絲蘿蔔皮』。到了四周年時，Rachel Cheung 重提這個想法，她鼓勵我以藝術家的操作方式來理解，作品創造出來就是要讓人看見。儘管如此，我一向對坊間的海報展感受不多，即使實體海報尺寸較大，但對比於電腦熒幕上觀賞到的分別不大。再者，Unit Gallery 的展覽空間有限，難以同時展示多張海報。我想倒不如將海報縮小至郵票尺寸，向入場觀眾派發放大鏡，引導他們細心欣賞每張海報的細節。這顛覆了傳統海報讓人遠觀的本質，使觀眾必須親身體驗和感受，亦呼應香港人多年來對狹窄空間的控訴。結果，展覽成功吸引了很多年輕人『打卡』，並嘗試透過放大鏡細閱作品。」

同時，劉建熙把微型海報集結成「豆本」（迷你書籍），名為《設計平面：Unit Gallery × 明日設計事務所四周年海報特集》，於展覽現場限量發售。「技術上，柯式印刷的網點未能配合如此微小的印刷品，我們需要印刷廠將印刷機重新設定成『水晶網點』（FM Screening），造成接近 Inkjet（噴墨）的印刷效果。」該精緻的「豆本」為 Tomorrow Design Office 贏得英國 D&AD 設計及廣告大獎的木鉛筆（Wood Pencil）、美國 Communication Arts 年度設計獎、DFA 亞洲最具影響力設計獎（DFA Design for Asia Awards）銅獎等多個國際獎項。

未來屬於下一代 /

入行初期，劉建熙曾考慮跟隨行內的設計大師工作，但由於信心不足，一直未有成事。「根據我的觀察，部分作為『大師之後』的新生代平面設計師，在事業上或許得到設計大師的一些扶持，有加速成長的作用，但最重要還是設計師的能力和視野。對我來說，二〇一七年至今算是設計生涯的高峰時期，不枉多年來付出的時間和心血。但身為人父後，體會到未來是屬於下一代，能夠為兒女傳承下來的東西，比起個人榮譽更為重要。現在，我懂得凡事不止集中於眼前的事物，還要為未來作打算，分配更多時間和精神給家庭，漸漸學懂『Let Go』（放手）的心態。」

明日設計事務所四周年海報特集展覽

《設計平面：Unit Gallery X 明日設計事務所四周年海報特集》

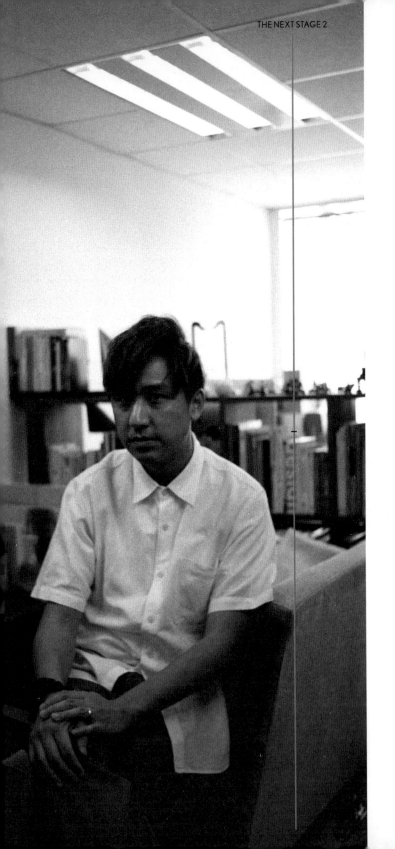

劉建熙認為每位設計師的爆發點不一樣，有的年紀輕輕就獲得國際獎項，有的則屬大器晚成。「近年，年輕一代追求 Work Life Balance，但仍有部分對設計充滿熱誠的年輕人，看到一些年輕設計師有所成就，會擔心自己的步伐較慢。我反而想提醒他們，急功近利容易令人迷失，看不清楚自己的發展方向。」

說起香港平面設計界的發展，劉建熙引述早於一九八〇年代，陳幼堅（Alan Chan）以香港設計師的身份進軍日本市場，而李永銓（Tommy Li）亦在一九九三年開始接洽日本客戶的項目。一九九〇至千禧年代，不時聽聞出自大師手筆的品牌設計項目動輒涉及過百萬港元設計費用，這些設計界神話彷彿未能延續下去。「近年，本地設計工作室的競爭愈來愈大，局限於市場屬於地區性質。某程度上，香港平面設計師頗依賴政府的撥款，包括創意香港（CreateHK）、西九文化區、香港藝術發展局等機構，他們主宰了藝術範疇的資金，並造就大量設計項目，讓設計師們『分餅仔』。反觀新加坡、馬來西亞等地的設計工作室能夠接洽跨地域項目，包括歐美客戶，發展相對較為平衡。另一方面，有賴於香港平面設計的發展起步得早，大眾普遍能夠分辨什麼是『有設計』和『沒有設計』。但有利同時有弊，不少客戶覺得自己懂得設計，容易誤會花巧就是『有設計』，簡約就是『沒有設計』，這是我們遇到的最大問題。諷刺的是，當客戶擔任『觀眾』和『客戶』角色時，有如兩個完全不同的人。而我的待客之道是以真誠合作，讓客戶明白設計方案符合他們的利益，而非純粹設計師崇尚的美學。近十多年，香港出現了不少出色的平面設計師，但整體上欠缺一種團結的氛圍。至於鄰近的台灣，大眾層面上的審美觀依然落後，但新生代設計師的作品非常成熟，促使年輕一代的審美能力大幅進步。」

其他資訊

INFORMATION

平面設計師晉升途徑

● 加入設計工作室 ｜ DESIGN STUDIO

Art Director

Senior Designer

Designer

● 加入互動設計工作室 ｜ INTERACTION DESIGN STUDIO

UI/UX Design Lead

Senior UI/UX Designer

UI/UX Designer

● 加入廣告代理商 ｜ AGENCY

Associate
Creative Director

Senior
Art Director

Art Director

Associate
Art Director

● 加入企業傳訊部 / 市場部 ｜ CORPORATE COMMUNICATION /
MARKETING DEPARTMENT (IN-HOUSE)

Manager,
Graphic Design

Assistant Manager,
Graphic Design

Senior Designer

Designer

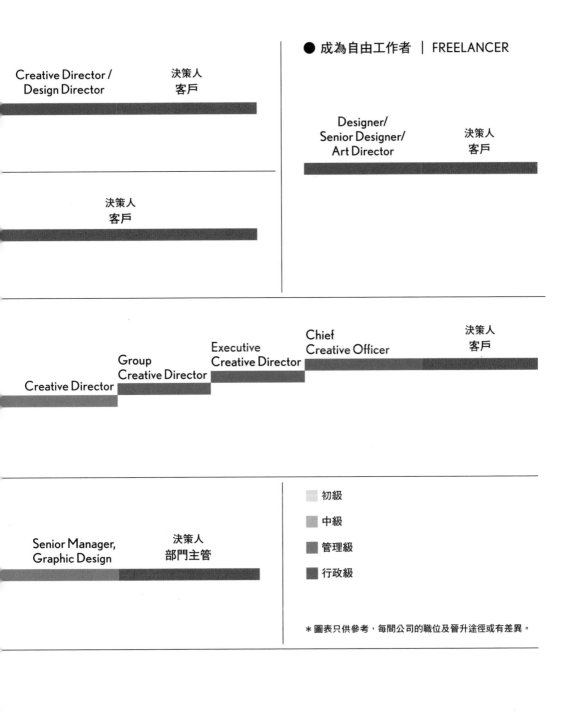

Creative Director /
Design Director

決策人
客戶

● 成為自由工作者 │ FREELANCER

Designer/
Senior Designer/
Art Director

決策人
客戶

決策人
客戶

Creative Director

Group
Creative Director

Executive
Creative Director

Chief
Creative Officer

決策人
客戶

Senior Manager,
Graphic Design

決策人
部門主管

初級

中級

管理級

行政級

＊ 圖表只供參考，每間公司的職位及晉升途徑或有差異。

* 只列出主要獎項

● 英國 D&AD 設計及廣告大獎（D&AD Awards）
黑鉛筆｜鉛筆｜石墨鉛筆｜木鉛筆

● 紐約藝術指導協會年度獎（ADC Annual Awards）
金方塊｜銀方塊 ｜銅方塊｜優異獎

● 紐約字體指導俱樂部獎（TDC Awards）
最佳設計獎｜TDC 獎

● 美國 One Show 國際創意獎（The One Show Awards）
金鉛筆獎｜銀鉛筆獎｜銅鉛筆獎｜優異獎

● 美國 Communication Arts 年度設計獎（Communication Arts Awards）
優勝獎

● 德國紅點品牌與傳達設計大獎（Red Dot Design Award）
大獎｜最佳設計獎 ｜紅點獎

● 德國 iF 設計獎（iF Design Award）
金獎｜iF 設計獎

● 德國設計獎（German Design Award）
金獎｜特別表揚獎｜設計獎

● 東京字體指導俱樂部獎（Tokyo TDC Awards）
年度獎｜TDC 獎｜提名獎

● 東京藝術總監俱樂部獎（Tokyo ADC Awards）
全場大獎 ｜會員獎｜ADC 獎

● 日本平面設計師協會獎（JAGDA Award）
龜倉雄策獎 ｜JAGDA 獎

● 日本 Good Design Award
內閣總理大臣獎（Grand Award）｜經濟產業大臣獎（Gold Award）｜
Good Design Best 100 ｜Good Design Award